星星藝術家
中國當代藝術的先鋒

1979—2000

霍少霞　著

藝術家

目錄

星星藝術家：中國當代藝術的先鋒

CONTENTS

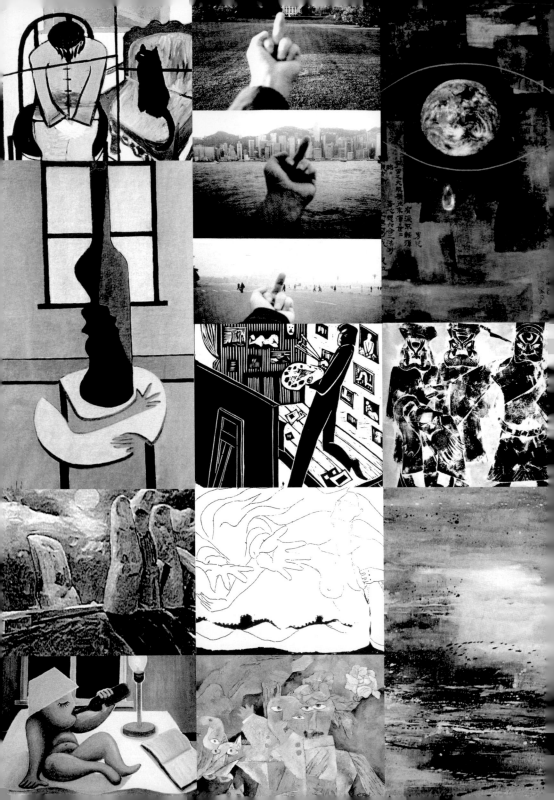

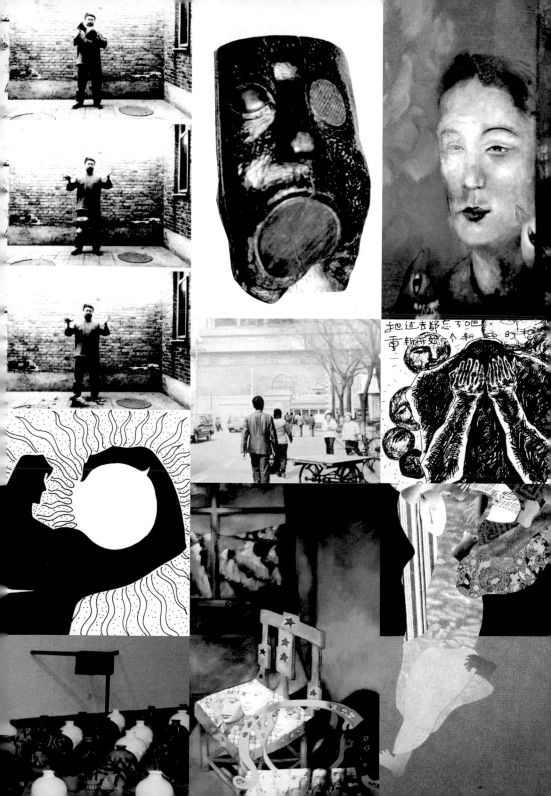

星星美展緣起

　　最近十年，中國和海外華人的當代藝術作品【1】引起西方人的相當關注，一些大型的中國當代藝術展覽陸續在海外舉辦，大多由中國藝評家和海外美術館合辦。與此同時，許多微型實驗性藝術展覽也在中國露臉，儘管這些展覽常受到官方的干涉和查封，【2】但是許多形式靈活的展覽出現在藝術家的寓所、畫室、畫廊，甚或露天場所。1993年，中國藝術家被邀參加第45屆威尼斯雙年美展，【3】當時他們對國際性展覽還缺乏經驗，不過，這是他們融入西方藝術世界的一個起點。1999年的第48屆威尼斯雙年美展分配了不同的展廳給中國藝術家。例如：在「開放」（Aperto）部分，展出了十九位中國藝術家的作品，主要是移居美國、法國的蔡國強、陳箴、王度等人，還有頻於往返紐約和北京的張洹之作品，也有扎根中國的藝術家作品。【4】台灣的藝術家則在民族展廳展出。【5】另外，六位移居歐洲的藝術家是在另一展廳展出【6】

　　人們對中國當代藝術的興趣日增，這與國內外藝術市場的成長有關，海內外藝評家對中國當代藝術的評論，進一步提升和活躍了這一領域。近年，類似美術同盟（arts.tom.com）、紅門畫廊（redgate.com）和中國類型當代藝術（chinese-art.com）【7】的各種網路畫廊、電子刊物不斷進入市場，快速傳播有關中國當代藝術的消息，為觀眾提供多種瞭解現時作品和問題的空間。上述現象證明中國當代藝術正與西方當代藝術平行發展。

　　在20世紀的各種藝術發展階段裡，文化大革命（1966-1976）後的藝術事件表現出很強的探索和改良民主運動的推動力。經過十年嚴厲的政治監察，藝術家們

仍心有餘悸，然而終於可以邁出第一步，在一個更自由的氣氛裡探索藝術，這是一個令人興奮的時刻。從1978到1980年，民間建立起各種非正式的藝術團體，並公開展出他們的作品，其中最驚心動魄的是1979年9月在中國美術館外公園裡舉辦的星星美術展覽（後簡稱「星星美展」），這是一種新的展覽形式，很快遭到警察阻擾，旋即導致一場民主遊行示威運動。後來他們於1979年11月和1980年8月又舉辦了兩次展覽。

　　1979至1980年的星星美展對北京觀眾產生有意義的衝擊。是次展覽喚起許多共鳴，並引起西方人士注意，學者將星星美展納入中國當代藝術範疇加以討論，部分學者視他們為1989年北京現代藝術展覽的先驅。然而，極少研究者明確地強調該展的審美意義，以及參展作品的多樣性。因此，本書著重討論為何星星美展在當時的藝術展覽中那麼引人注目。由於這些展覽的展品很多，本書將細察所有作品以補充現存的文獻資料，並增添新的見解。1980年第二次星星美展以後，中國官方禁止星星藝術家在北京舉辦展覽，90年代，星星畫會幾乎不能在中國當代藝術界露面。本書的另一個課題是探討近二十年海內外星星藝術家的蹤跡及他們的藝術發展狀況。

一、文獻資料回顧

　　星星美展在中國當代藝術史上是一重要事件。學者和評論家將其放在70年代末至90年代的中國當代藝術背景上加以討論。由於關於星星美展的文獻資料繁多，本書聚焦在四個方面：1.文化對星星美展的影響；2.星星美展的藝術衝擊；3.星星美展對隨後一代藝術家的影響；4.星星藝術家的藝術發展狀況。

文化對星星美展的影響

　　研究星星美展的學者不少，白傑明（Geremie R. Barmé）是其中之一，他主要研究文化對星星美展及星星藝術家遊行示威活動的影響，並進一步研究星星畫會的這一系列活動對中國90年代次文化發展的影響。不過，白傑明並未解釋星星遊行示威與他們的文化背景的關係，而且，白傑明視在中國美術館外公園內的星星美展為「藐視官方藝術的象徵性行動」，並視星星畫會為北京的在野派藝術家的萌芽組織，把星星事件看作是70年代初以來一直暗中發展的官方藝術的分支。【8】他強調星星美展的兩個特色：首先，星星藝術家以街頭傳播者的形象展示自己，

第二，他們敢在官方藝術機構的門前階梯上展示非官方藝術的態度。這啟發人們聯想到1989年的官方「現代藝術展覽」是起源於星星及他們的同齡人，他指出這兩個劃時代的重要展覽的政治形勢背景：星星美展舉辦於政治鎮壓時期，而1989年「現代藝術展覽」則在經濟改革時期。【9】他進一步提議，第一次星星美展意味著70年代的中國大陸的文化轉變，並進一步指出星星在「外國沙龍」的先鋒角色。【10】文化轉變是中國大陸在文革後日益開放政策下的一個伴隨物，某種程度而言，星星畫會及他們的同齡人開創了一種新的需進一步深化討論的文化現象。另外姜苦樂（John Clark）將一些類似的不守規則的短期實驗和外國人的介入現象與星星美展及1985至1989年間的藝術事件相聯繫。【11】星星藝術家和外國社群之間的關係是一關鍵而有價值的焦點，因為在中國當代藝術史上，尤其是在90年代的中國，外國的干預是一罕見而至關重要的現象。

當白傑明強調星星的街頭展覽所提倡的另類文化影響到90年代的中國時，北京的藝評家栗憲庭持異議，他更注重討論於北海公園舉行的星星美展，認為這次展覽是中國現代文化的序曲，【12】不過他未提供證據。另外，栗憲庭也指出星星美展標誌中國當代藝術的兩個主要特徵：其一是對現實政治文化的批判性，其二是採用現實主義象徵手法。【13】與白傑明相同，栗憲庭把星星歸類為文革後期的異見者之列，他指出星星與官方現實主義藝術模式的鬥爭開啟了中國當代藝術之門，星星美展強調自由風格，這是多年壓制後的一種人性回歸。他從三方面強調星星是中國當代藝術的創始者：1.批評社會文化；2.誤讀並轉化西方現代主義；3.依賴並轉化現實主義。【14】

白傑明和栗憲庭就星星作品的內容和形式指出，星星美展的主要作用是在對抗官方文化時創立了另類文化。另外，李歐梵認為不依循社會常規的星星藝術家們，其態度與《今天》雜誌的詩人相似，他指出星星將藝術和文學提升到一個獨立於政治和政治意識之外的地位，【15】並進一步認同星星及其同齡人意欲用80年代盛行的文學、電影等形式去改變現狀的顛覆性追求，不過，李歐梵並未論及星星美展的目的和細節。

高名潞等人1985年為星星辯護，認為北海公園的星星美展具有當時一切藝術的共同文化特徵，他們的宣言、講座及作品使事件變得清晰，其實他們的批判不但直指「四人幫」，而且也深究和批評民族問題，並尋求振興民族的積極堅韌精神。【16】高名潞等人進一步辯論，認為星星美展的文化價值在於反學院派、反形式主義和日趨緊張的社會氣氛，這種展覽形式在中國是史無前例的，它充滿激情

和哲學意義。然而，他們注意到星星並未能開創一種文化風氣和藝術潮流。同時，高名潞等人批評星星美展作品裡反映文革事件和年輕知識分子生活的「傷痕藝術」是一種膚淺的社會評論，他們指出星星應該將批判的矛頭直指意識領域，包括自我批評、自我反省和自我理解，這與純控訴和純悲哀的「傷痕藝術」是不同的。【17】

　　與這些批評形成反差的是，高名潞在他的著作《中國前衛藝術》和《世紀烏托邦：大陸前衛藝術》中把星星畫會視作理性破壞偶像運動的先鋒，認為他們擺脫舊的形式和意識形態，採取現代主義風格和策略，在藝術界引起轟動，並催化許多民間藝術團體的創立。高名潞認為星星美展的貢獻在於打破舊有形式和內容，它代表一股啟迪許多民間藝術家和青年脫穎而出的暗流。【18】

　　侯瀚如視星星美展為挑戰官方藝術和意識形態的激進而折中的非傳統展覽，他一針見血地指出，「自我表現」的標語口號為中國民間藝術的發展導航。【19】與此同時，巫鴻指出，星星強烈的政治批判性遠比強加在他們頭上的「一種新的藝術風格」強，這引起公眾的極大關注，巫鴻把星星當作中國第一次公開的民間藝術展覽，【20】認為星星藝術家熱切抨擊官僚主義，於1989年的現代藝術展覽，其內容與「六‧四」民主運動相關，不論是星星美展還是1989年的現代藝術展覽，兩者都使中國當代藝術的政治傾向突顯出來。最後巫鴻向中國當代藝術家，包括為中國當代藝術拓荒的星星致敬。【21】

　　以上文獻資料反映學者和評論家們皆認為星星美展有特別的文化價值，在開拓反傳統的非官方實驗藝術文化方面具有先鋒作用。他們將星星的活動與年輕一代在80和90年代的活動作比較，顯示生活在不同時代和社會政治背景下的藝術家有類似的態度和文化特徵。李歐梵進一步指出，星星和他們的同齡人為提高社會地位而抗爭，這與隨後的一代人相似。然而，極少人留意到星星藝術家的身分及與同齡人的關係，現存的分析指出星星美展的歷史價值，但忽視其對同齡人的影響，且未提及星星與文學、政治和藝術群體的互動關係。如果把星星標籤為異見者，那麼星星藝術家組織星星美展和相關活動的目的都應被考慮。如果外籍人士的介入是從星星美展開始的，那麼這種新的文化現象所採取的運作方法、圈外人士去獲得他們藝術品的渠道都仍是極少涉及的領域。

星星的藝術衝擊

　　當部分學者在分析星星美展的文化意義時，有人則更關心星星參展作品的質

量。藝術史家蘇立文（Michael Sullivan）辯曰，星星美展的意義在於為爭取更多的藝術創作自由而戰，展覽的精神喚起觀眾的想像力。他肯定星星對抗當局、挑戰地位確立的傳統藝術的方式是鼓舞士氣、增添娛樂、提升社會和諧，是中國文化史上的一次革命。不過，他批評他們作品中的人像畫、抽象畫、半抽象畫其實都是西方前衛藝術的仿製品，不是新的東西，不含新運動的意味。他還斷言星星藝術家對西方當代藝術瞭解甚少。另外他點出星星對隨後一代的潛藏危險，即1980年代的許多不出名的藝術家喜歡製做粗劣的作品去吸引外國傳媒的注意，以此取巧的手法來銷售自己。他肯定星星作為異見者的價值，但他們處於中國文化生活的邊緣地位。總之，他認為星星美展是前無先例後無來者，然規模很小，故不應將其意義誇大。【22】

與蘇立文觀點相近的是安雅蘭（Julia Andrews），她認為許多星星美展的作品都很天真，但他們的展覽在策略和概念方面是老練的，星星將自己表現為異見者，這與1974年莫斯科的「推土機」（Bulldozer）展覽會藝術家相似，而且他們侵入官方藝術領域的做法是前所未有的。就非官方組織和展覽時間而論，安雅蘭認為星星美展反映出他們對政治形勢的敏感，並表現出一定的幽默感，由於星星美展對藝術民主的吶喊，導致民間藝術展覽的發展。她總結道：80年代後期的「新潮」或「前衛」運動以星星為榜樣，並激盪了當代藝術世界。儘管如此，她並未探討星星美展對隨後一代的影響，不過她指出1979年的星星影響了民間藝術的經營，以至後來進入國際市場【23】。另外，安雅蘭和高名潞視星星美展為1979至1980年間在不同地方舉行的十六個前衛展覽之中最值得爭議的一個，他們把前衛派當作一個獨立的與官方立場相反的不受藝術界營利本位支配的事物，他們注意到星星的作品內容極具諷刺性，很多作品都顯示抽象性，但認為星星參展作品的藝術影響力很小。【24】

瓊安・勒伯・柯恩(Joan Lebold Cohen)視於中國美術館外公園內舉辦的星星美展是一種抗議的象徵，她評論星星的驚人展示慾望及於現實藝術制度的挫折感。她注意到星星展示被禁的主題和風格，很多主題都是政治批判的、色情的、抽象的，他們的風格大多傾向現代主義。她簡潔地分析一些重要作品，最後指出他們還不夠積極。【25】除瓊安・勒伯・柯恩之外，Maria Galikowski也注意到星星藝術家的異類性格和另類藝術風格，他們把為中國的藝術前景引入新的活力作為共同目標，高度實現了團體凝聚力，他們的大多數作品反映現代主義風格所表現的社會和政治問題。Maria Galikowski也在一些重要作品的內容和形式兩方面做了

細緻的分析。【26】

　　當蘇立文和安雅蘭注意到星星作品很少藝術意義時，瓊安・勒伯・柯恩和Maria Galikowski卻對顯露在星星作品中的被禁風格和主題特徵致意。另外，中國藝術史家邵大箴批評星星藝術家對歷史和現實缺乏辯證觀點，雖然他們的主觀願望是好的，但太主觀主義，是很單向的純理論。邵大箴進一步批評他們的創作缺乏深思，大部分作品缺乏藝術性，變成政治概念和剖白政治感情的聲明，他承認星星作品在當時有一定的社會影響力，然而，星星藝術家不一致的觀念和藝術追求，使他們很難以團體形式生存下去以致不得不做個別形式創作。【27】

　　與邵大箴的觀點相比，劉淳認為星星的歷史意義是在兩個方面具有革命性的突破。首先，展覽的形式反映西方文化正衝擊本地文化；其次，他們的作品內容直接顯露藝術家的概念和態度，並代表大眾心聲。他認為星星美展燃響中國前衛藝術第一炮，他還提到1985年後的藝術現象改變，已不再有星星的參與。其實1985年，文藝對社會和傳統文化的批評比星星所創造的影響更強勁。在行文中，劉淳引用了四位星星核心成員的作品。【28】

　　除了邵大箴和劉淳，栗憲庭說星星美展於1980年曾激起觀眾和藝術圈人士的爭論。栗憲庭分析了十四本展覽留言冊的意見，發現70%的觀眾贊同星星，20%接受，只有10%持批評意見。此外栗憲庭也曾談到藝術圈中的爭議。藝術圈認為打倒「四人幫」文化獨裁政治是積極正面的，不過他們視星星參展作品為思想解放產品，因為星星藝術家敢用自己的藝術語言去表達他們的厭倦和傷痛經驗，他們的作品帶有時代觀念、傷痕意識及曾引起強烈反響的自由主義慾望。另外，藝術圈肯定星星用藝術形式去揭露和批判官僚政治的黑暗面，不過他們批評那些表現悲觀、沮喪和冒犯別人的作品，他們強調揭露社會陰暗面應該注意政治效果，要探索新的形式，還要考慮一般觀眾是否喜歡。【29】栗憲庭之後補充道，內容與現代主義詞彙有關的星星美展是與中國問題相關聯的，星星真的震撼觀眾的靈魂。【30】在一個研討會上，他說星星美展並不是在世界藝術背景上產生意義，而是在重新調整現實主義思想傾向的中國文化背景上產生意義。【31】栗試圖將星星置於國際背景的回顧式評論似乎欠妥，因為他並未在世界藝術範圍尋找類似的事件或展覽去與當時的星星作比較，當然也沒有特別的證據顯示星星參加1970年代末的世界藝術活動。

　　羅賓・蒙羅（Robin Munro）認為部分星星作品被刊登在國家美術雜誌上的事實已能證明其藝術成就，他說星星作品用一種新的風格反映在中國社會有一種強

烈的傳統人道主義慾望，其主題思想包括強烈的社會政治批評和個人感情探索，他也分析了部分重要的星星作品。【32】

　　當蘇立文、安雅蘭及邵大箴在批評星星作品的藝術性和意義不大之時，瓊安‧勒伯‧柯恩和Maria Galikowski則揭示星星作品中被禁的風格和內容特色，劉淳、栗憲庭及羅賓‧蒙羅不但從作品的內容去考慮其成就，而且更從星星藝術家的概念、態度、誠意去全盤考慮，因此他們對星星持更肯定的態度。不同的學者有不同的藝術標準，他們對星星作品的意見呈多樣化，而且仍有頗多星星美展作品在現存文獻中並未被論及，因而有必要做一個概括不同作品類型的廣泛分析，去評價星星的藝術意義。這將在第三章討論。

星星對隨後一代的影響

　　除了文化和藝術影響，還值得花時間去分析學者和評論家是如何看待星星美展對隨後一代的影響。呂澎和易丹認為星星美展是一個標誌，是文革以後為人民的自由、為藝術的自由、為在中國當代藝術領域建立新的價值系統作第一次嘗試，他們的展覽和活動影響隨後一代。他倆將星星及相關事件跟1985年的「新潮美術運動」之間的前因後果考量在一起。【33】另外，尼可拉斯‧周斯（Nicholas Jose）視星星是自1979年始的連貫性活動，認為星星美展是1985至1989年間的前衛派藝術活動的先驅。【34】還有，白傑明和賈佩琳（Linda Jaivin）把星星當作一個異見前衛派藝術家團體，他們的政治作品影響當時的年輕藝術家，並啟蒙了毛澤東後期的非官方藝術發展。白傑明和賈佩琳將1980至1985年劃入星星晚期以後的現代主義時期，而1986至1989年則劃入後現代主義時期，這顯示他們視星星美展為一歷史轉折點。【35】不過他們並未提供進一步的相關證據。

　　李陀將星星美展和1989年的現代藝術展覽當成歷史上的一次國際安排，因為他們突然發生在代表中國藝術界革命運動的80年代初和末。【36】除了李陀，陳英德認為雖然星星只活躍了很短的時期，但它代表中國新藝術的起點，他說今日的藝術家比以前更活躍，更有勇氣面對敵手和困難，這成就應歸功於1979年星星美展的出現和追求。【37】另外，巫鴻點評星星藝術家以圓明園遺址作為當代藝術主題的意義，1985年中國當代藝術家的「新潮藝術運動」也將圓明園當作繪畫、攝影、裝置、即興表演等的表現主題。【38】

　　學者們更傾向將星星的成就視為領導中國當代藝術史的新趨勢。與上述肯定星星美展對下一代的正面評價相比較，Maria Galikowski認為星星美展的影響是短

暫的，她指出星星藝術家未能再創類似的激動，故把星星美展後的幾年視作全盛時期已過的階段。【39】姜苦樂也細查官方對中國現代藝術的反應，認為雖然1979年星星美展是中國現代藝術的開端，但實際上是80年代末以後才出現成果。【40】

這些評論反映學者將星星美展放在中國當代藝術舞台的位置，不過他們未提供具體的證據去說明星星美展如何影響中國當代藝術發展。

星星藝術家的發展狀況

當星星藝術家在第二次星星美展後解散時，一些學者和評論家已在討論1980年代部分星星藝術家的發展狀況。呂澎和易丹指出，1984年後，即使星星藝術家仍然繼續探索無止境的藝術，但他們已失去衝力。呂澎和易丹將「星星十週年回顧展覽」的作品與1979至1980年的作品相比較，發現星星藝術家已不再富有激情和爆炸力，最後他倆斷言，1985年後，星星藝術家在新的藝術氣氛中消失。【41】另外，蘇立文也注意到星星藝術家的發展，發現當一些星星藝術家在巴黎、東京、紐約等地面對新的競爭對手仍一直創作時，少數星星成員已放棄藝術，他指出星星藝術家在國際藝壇必須面對的問題與當初在北京對抗官僚政治是不同的，他還提到部分在國外生活的星星藝術家，例如馬德升、王克平、李爽、嚴力，並注意到中國藝術家袁運生於1986年建立「中國海外藝術家聯合協會」，意欲將僑居他鄉的中國藝術家凝聚在一起，不過兩年內就結束了。【42】與蘇立文相似，張頌仁注意到星星藝術家在日本和法國舉行的展覽活動對藝壇的影響甚微，他將「星星十週年回顧展覽」當作一次慶祝活動，從而賦予這個曾轟動一時的前衛派團體一種歷史視角，並揭示出中國地下文化曾經經歷的一幕。【43】在巴黎的藝評家陳英德，按前後文脈關係著手分析星星藝術家自星星美展始至80年代中的生活軌蹟和作品，他論及的星星藝術家包括毛栗子、馬德升、王克平、薄雲、李爽、嚴力、黃銳及艾未未。【44】

關於星星藝術家的藝術發展的文獻資料很有限，雖然陳英德的書曾詳論好幾位星星藝術家，尤其是僑居他鄉的一批，但是有關星星藝術家於90年代的發展情況，著墨不多。

二、空白與不足之處

雖有大量的文獻資料把1979和1980年的星星美展視為中國當代藝術史的決定

性轉折點，但學者們還未分析星星發動的為新的展覽形式而戰的主要問題，也未探索星星於70年代末所倡導的於公眾地方展示藝術品的長期牽連關係。大多數學者都認同星星在中國開創了一種另類藝術文化的引導作用，然而，他們並未論及星星與當地民眾的關係及他們對同齡人的影響，也幾乎未留意到星星畫會與其他民間藝術團體及官方藝術圈的游離關係。

星星遊行示威運動是伴隨星星美展的不能分離事件，它曾引起海外許多關注。儘管如此，但是幾乎沒有研究者論及星星遊行示威運動對星星美展及其同齡人的正或負面影響。星星遊行示威運動的後果之一是吸引了西方記者和住北京的西方人士注意，這種關係方式改變北京的藝術景象，但對此並未有詳細的討論。

許多學者傾向將星星標籤為異見者和激進分子，強調星星藝術家在顛覆官方藝術和藝術制度方面的批判態度。然而，他們也許忽略了一個事實，即中國官方美術雜誌曾宣傳和報導了在北海公園和中國美術館舉行的星星美展，而且，中國美術館暗示當時的官方藝術圈可能已接受星星。至於星星藝術家發動展覽的動力及目標實現程度都未被考慮和論及。

一七〇多件作品在北海公園和中國美術館展出，然而僅極少數在現存的學術資料中曾被嚴肅地討論，可見星星作品的藝術意義確實被忽視。另外，幾乎未將星星作品與其同齡人的，尤其是非官方藝術團體的作品作比較。

學者和評論家已將星星美展和隨後發生的藝術運動拉上親密關係，例如1985年「新潮藝術運動」和1989年現代藝術展覽，不過幾乎沒有證據顯示星星對他們的直接影響。星星美展以何方式影響下一代？這是待解答的問題之一，本書將作探討。另外，學者和評論家極少注意到星星畫會解散後的星星藝術家，只有幾本著作提及他們的發展情況。80年代移居海外的星星藝術家參與國際藝壇至何程度？依然留住國內的一批對當代藝壇又有何影響？這兩個問題也未被討論。星星在海內外的當代藝術空間的存在及其意義，也許還能解釋現存文獻皆未觸及的其他藝術現象。

1979至1980年間的星星美展歷史事件，其參展作品的藝術意義，以及星星藝術家於1980至2000年間的發展提出一些關於中國當代藝術的討論事項，這兩方面也需進一步關注。

三、研究方法和研究範圍

　　生活在共產政治制度下的藝術家們與同齡人共享共同的社會環境和價值系統，同時可能也會有不同於集體思維的自我觀念和價值系統，藝術作品或許會顯露他們對自己生活背景的理解。要建構一段中國當代藝術史的論文，不可避免需探索時代背景與藝術品製作之間的關係。在任何藝術史研究中，藝術史家必須運用不同的研究方法去解釋藝術品的多重製作背景。當不同的背景資料收集在有限的時空內時，對於藝術史家而言，背景就變成一張錯綜複雜的特殊背景的參考網絡，並以此網絡去判斷藝術品的歷史意義。因而意義必與藝術史家的本身背景有關，背景和藝術品則互相依存於一種藝術史的論述之中，背景和藝術品間的不同關係模式或關係也許在研究過程或在構思論述過程不斷進化。像米克‧巴爾及諾曼‧布‧森討論的那樣，背景和藝術品間的多種聯繫也許是由會聚線和折射線合併起來論述的多種關係。因此，在藝術史研究中，藝術史家必須研究背景和藝術品間的關聯才能提供一種歷史意義。

　　下面將討論背景與星星美展的關係。第二章圍繞星星美展做較全面的背景調查。本書的分析建基於原始資料和對星星藝術家的面談。除了十二位星星藝術家外，其他的評論則以「滾雪球」的方式從三方面收集：面對面的採訪，經由書信、電話採訪。抽樣限定於藝術領域的學生、教授、評論家和藝術家，以及他們的民主運動社群的朋友。不過採訪範圍受制於聯繫其他領域的人有一些困難，而有人也不願意發表評論。必須講，這些訪談不可避免地帶有現在的觀點。收集藝術家和事件目擊證人意見的目的是為這個論題補充新的背景，這些資料對揭示該論題中的爭議和分歧是必要的，從而改變現存資料中對星星美展的各種描寫。有助於建構不同的詮釋，星星對中國當代藝術的貢獻已變成重要的歷史討論事項。

　　第三章討論星星美展作品。使社會政治現象分析與作品主題分析相結合，並將星星美展作品與同齡人的作比較。通過分類去研究星星作品特色並評價其藝術價值。究竟星星作品反映社會背景至何程度？究竟社會背景如何塑造星星作品？

　　第四章討論星星藝術家1980至2000年間的發展。由於尋找所有星星藝術家的去向有一定的困難，本章只討論十三位。從前後關係和作品主題著手，去研究他們的生活軌跡和作品間的關係；了解他們是繼續創作還是離開藝術，並為此論題帶入新的啟發和見解。另外，以形式分析去補充主題研究，以便探討最近二十年其作品的改變方向，並評價這些作品在不同背景的藝術意義，同時分析究竟不同的背景影響他們的創作至何種程度？

註釋

註1：本書中「中國當代藝術」一詞是指從文革結束（1976）至目前的中國藝術。

註2：在北京採訪栗憲庭（2000.5.5）。他曾提及：一些展覽只開了半天就被當局下令關閉。藝術史學家巫鴻也曾講述1998年在北京舉行的「是我（It's me）」美展是如何被取消的，後來其中的兩幅作品在2000年的芝加哥大學智能美術館展出。同年12月19日，巫鴻在香港大學研討會上討論中國大陸現行的實驗藝術，其著作《中國實驗藝術展示（Exhibiting Experimental Art in China）》（芝加哥大學出版社，2000）中對中國近幾年的實驗藝術有更詳細的討論，90年代的中國實驗藝術也收集在此書中。

註3：劉淳：《中國前衛藝術》（天津白樺文藝出版社，1999），頁124-163。45屆威尼斯雙年美展，有兩個中國的參展主題，其一是「東方之路」，合辦者之一是栗憲庭，帶領14位來自北京、浙江、上海的藝術家參展，其二是「開放展──緊急關頭」，合辦者之一是孔長安，帶領3名中國藝術家參加。1994年在巴西舉辦的第22屆聖保羅雙年美展，有7位中國藝術家參加。1995年46屆威尼斯雙年美展有兩位中國藝術家參加，關於1995年威尼斯雙年展的中國藝術，參考祈大衛（David Clarke）：〈外國人身分：中國藝術在1995年威尼斯雙年美術展覽會〉，選自《藝術與所：一種香港視角的藝術隨筆（Art & Place: Essays on Art from a Hong Kong Perspective）》（香港大學出版社，1996），頁250-257。

註4：莫妮卡‧德瑪黛（Monica Dematté）：〈威尼斯雙年美術展覽會上的中國藝術：兩個中國藝術……It's dAPERTutto〉第2冊，頁4。姜苦樂（John Clark）編輯：《千禧年末的中國藝術，中國藝術1998-1999年匯編》（Chinese Art at the End of the Millennium, Chinese -art.com 1998-1999）（香港新藝術媒體，2000），頁167-174。星星藝術家艾未未應邀參加1999年威尼斯雙年美展，艾未未個人採訪錄，2000.5.1於中國北京。莫妮卡‧德瑪黛討論艾未未在義大利展示廳展出的2幅作品，頁169。Francesca dal Lago 討論中國藝術家頻繁參加西方展覽會卻很少參加中國當地展覽會的問題，她在另一文章中為中國藝術家的非空間存在方式辯論：「中國藝術在威尼斯雙年美術展覽會：中國當代藝術確實存在」，摘自姜苦樂編輯：《中國藝術（Chinese Art）》第2冊，第4期，頁158-166。這些文章反映出西方藝評家對中國當代藝術不斷增長的興趣。

註5：同註4。莫妮卡‧德瑪黛指出，台灣藝術家在聖馬可廣場附近的民族展覽廳展出作品。

註6：曲磊磊，星星藝術家之一，被邀為在6個移居歐洲的中國藝術家而準備的展廳參加展覽。據他說，這個展廳原是分配給某東歐國家的，因某些原因才被改用為歐洲的中國藝術家展廳（選自〈Artisti Cinesi in Contemporanea Lon La Biennale〉），他們是江大海、Li Xiangyang、Ma Lin、曲磊磊、Wang Hakni、Yu Feng。

註7：中國類型當代藝術（chinese-art.com）現已停刊。

註8：白傑明（Geremie Barme）《紅色年代：中國當代文化》（In the Red: On Contemporary Chinese Culture）（紐約哥倫比亞大學出版社，1999），頁202。

註9：同註8，頁201-203。

註10：同註8，頁204-205。

註11：姜苦樂（John Clark），《現代亞洲藝術（Modern Asian Art）》（檀香山夏威夷大學出版社，1998），頁268。

註12：栗憲庭：〈中國現代藝術導論〉，載Jochen Noth, Wolfger Pöhlmann and Kai Reschke編輯：《中國前衛藝術：文藝界的反潮流（China Avant-garde: Counter-Currents in Art and Culture）》（香港牛津大學出版有限公司，1994），頁42。

註13：同註12。

註14：栗憲庭：〈星星：中國現代藝術的接棒人〉，這篇文章是為漢雅軒（Hanart TZ）於1994年7月舉辦的

「影子與夢幻（Shadow and Dream）」美展而寫的，本次展覽展出了楊益平、毛栗子的作品。

註15：李歐梵：〈背道而弛：中國80年代藝術創作復甦的背景檢視（Against the Ideological Grain: A Background View of the Resurgence of Artistic Creativity in China During the Eighties）〉，載韓祿伯（Richard E. Strassberg）編：《我不想和塞尚玩牌和其他：中國80年代「新浪」和「前衛藝術」中的精選作品（I Don't Want to Play Cards with Cezanne and Other Works: Selections from the Chinese "New Wave" and "Avant-garde" of the Eighties）》（美國加州巴莎迪那市：亞太博物館，1991。Pasadena Calif.: Pacific Asia Museum, 1991），頁1。

註16：高名潞等編：《中國當代美術史：1985-1986年》（上海人民出版社，1991），頁38。

註17：同註16。

註18：高名潞：《中國前衛藝術》（江蘇美術出版社，1997），頁60-62。又《世紀烏托邦：大陸前衛藝術（The Century Utopia: The Trends of Contemporary Chinese Avant-garde Art）》（台北藝術家出版社，2001），頁51-54。

註19：侯翰如（Hou Hanru）：〈在烏托邦和亂世夾縫間發展的今日中國當代藝術（Somewhere Between Utopia and Chaos: Contemporary Art in China Today）〉載Chris Driessen 和Heide van Mierlo 編輯：《另一次長征：1990年代中國的概念和裝置藝術（Another Long March: Chinese Conceptual and Installation Art in the Nineties）》（Breda: The Netherlands Fundament Foundation, 1997），頁59。

註20：巫鴻：《瞬間：20世紀末的中國實驗藝術展覽目錄（Transience: Chinese Experimental Art at the End of the Twentieth Century, exh. Cat.）》（芝加哥大衛和愛爾弗萊德的智能藝術博物館The David and Alfred Smart Museum of Art，芝加哥大學，1999），頁18。巫鴻：《中國實驗藝術展示（Exhibiting Experimental Art in China）》（芝加哥智能藝術博物館Smart Museum of Art，芝加哥大學，2000），頁12。

註21：同註20。巫鴻，《瞬間（Transience）》，頁14。

註22：蘇立文（Michael Sullivan）：〈活在那個黎明裡的人有福了（Bliss was it in that Dawn to be Alive）〉載《星星十週年回顧紀念展覽目錄（Stars 10 Years, exh. Cat.）》（香港漢雅軒Hanart 2，1989），頁7。又〈中國藝術新趨勢（New Directions in Chinese Art）〉載《國際美術（Art International）》第25期，1982.1-2，頁256-259。又《中國20世紀藝術和藝術家（Art and Artists of Twentieth Century China》（美國加州柏克萊Berkeley：加利福尼亞大學，1996），頁221-224。

註23：安雅蘭（Julia Andrews）：《中華人民共和國的政治和畫家（1949-1979）（Painters and Politics in the People's Republic of China, 1949-1979）》（柏克萊Berkeley加利福尼亞大學出版社，1994）頁394-404。

註24：安雅蘭，高名潞：《挑戰官方藝術的前衛藝術（The Avant-garde's Challenge to Official Art）》，載Deborah S. Davies, Richard Kraus, Barry Naughton and Elizabeth J. Perry編輯：《中國當代都市空間：毛後中國的社區自治潛力（Urban Spaces in Contemporary China: The Potential for Autonomy and Community in Post-Mao China）》（劍橋大學出版社，1995），頁230-243。

註25：瓊安‧勒伯‧柯恩（Joan Lebold Cohen）：〈今日中國藝術：一種有限度的新自由（Art in China Today: A New Freedom - Within Limits）《藝術新聞（Artnews）》，第79期，第6冊，（1980年夏），頁64。又〈走兩步，退一步（Two Steps Forward, One Step Back）〉《藝術新聞（Artnews）》（1982.5）頁124。又《中國新繪畫，1949至1986年（The New Chinese Paintings, 1949-1986）》（紐約Harry N. Abrams, Inc., 1987），頁59-64。

註26：Maria Galikowski：《中國的政治和藝術－1949年至1984年（Art and Politics in China: 1949-1984）》（香港中文大學出版社，1998），頁183-187，213-222。

註27：邵大箴：《霧裡看花》（廣西美術出版社，1999），頁325-326。

註28：劉淳：《中國前衛藝術》（天津白樺文藝出版社，1999），頁7-19。

註29：栗憲庭：〈關於「星星」美術〉，《美術》，1980年3月，頁8-10。

註30：栗憲庭：《重要的不是藝術》（江蘇美術出版社，2000年），頁202。

註31：栗憲庭：〈二十年我關注的中國大陸現代藝術焦點〉《藝術家》第301期（2000.6），頁250-251。

註32：羅賓・蒙羅（Robin Munro）：〈中國地下藝術：1978年以來星星畫會一類的藝術家如何行動（Unofficial Art in China: How Artists like the 'Stars' have Fared Since 1978）〉《監察索引（Index on Censorship）》第11期，第6冊，1982.6，頁36-39。

註33：呂澎，易丹：《中國現代藝術史（1979年-1989年）》（湖南美術出版社，1992），頁69-83。

註34：尼可拉斯・周斯（Nicholas Jose）：〈北京地下藝術筆記，1985至1989年（Notes from Underground Beijing Art, 1985-1989）〉《定位（Orientations）》第23期，第7冊，（1992.7），頁53。

註35：白傑明（Geremie Barmè）、賈佩琳（Linda Jaivin）：《新鬼舊夢：中國的反叛心聲（New Ghosts, Old Dreams: Chinese Rebel Voices）》（紐約Times Books，1992年），頁279。

註36：李陀：〈往日風景〉《今日先鋒》，第4期，（北京生活，讀書，新知三聯書店，1992），頁125。

註37：陳英德：《海外看大陸藝術》（台北藝術家出版社，1987），頁312-392。

註38：巫鴻：〈廢墟、破碎、中國現代後現代（Ruins, Fragmentation, and the Chinese Modern/Postmodern）〉載高名潞（Gao Minglu）編：《蛻變突破：華人新藝術展覽目錄（Inside Out: Chinese New Art , exh. Cat.）》（柏克萊Berkeley加利福尼亞大學出版社，1998）頁61。

註39：Maria Galikowski：《中國的政治和藝術－1949-1984（Art and Politics in China: 1949-1984）》香港中文大學出版社，1998），頁220-222。

註40：姜苦樂（John Clark）：〈北京大屠殺以後中國官方對現代藝術的反應（Official Reactions to Modern Art in China since the Beijing Massacre）〉《太平洋事件（Pacific Affairs）》第65期，第3冊，1992年秋，頁334。

註41：呂澎、易丹：《中國現代藝術史（1979-1989年）》（湖南美術出版社，1992），頁81-82。

註42：蘇立文：《中國20世紀藝術和藝術家（Art and Artists of Twentieth Century China）》（柏克萊Berkeley加利福尼亞大學出版社，1996）頁267-271。

註43：張頌仁（Chang Tsong-zung ）：〈超過了中間界限：一個內部人的觀點（Beyond the Middle Kingdom: An Insider's View）〉，載高名潞編：《蛻變突破：華人新藝術展覽目錄（Inside Out: New Chinese Art, exh. Cat.）》（柏克萊Berkeley加利福尼亞大學出版社，1998），頁69。

註44：同註37，頁312-392。

[2]
重新定義星星美展
(1979—2000)

一、重新詮釋1979至1980年的星星美展

1979年9月27日，第一次無許可的星星美展在與中國美術館東邊的小公園內舉行，有二十三位業餘藝術家參加，在40公尺長的鐵柵欄上展出一五〇幅作品。

星星藝術家的不同背景

由於無產階級文化大革命，大部分星星藝術家都是自學的工人，沒有受過正規的藝術訓練，不過，部分星星成員於文革後曾於藝術機構接受訓練，例如：薄雲1978至1980年間在中央美術學院學習藝術史；[1] 星星畫會中最年輕的趙剛，1978至1979年在中央美術學院學習壁畫；[2] 艾未未，其父乃著名詩人艾青，1978至1981年在北京戲劇學院學習藝術和舞台美術；[3] 何寶森是北京勞動人民文化宮和中央工藝美術學院的教師，他曾教過星星美展的其中兩位主要人物黃銳和馬德升；[4] 王魯炎在北京勞動人民文化宮畫肖像，在那裡認識了黃銳；[5] 包砲也是星星藝術家之一，他是陳延生的老師，[6] 包砲畢業於中央美術學院雕塑系，當時與陳延生在同一家藝術公司工作；[7] 邵飛在星星畫會中是少數專業的藝術家，當時正在北京畫院工作；[8] 尹光中則是貴陽畫院的藝術家；[9] 詩人藝術家嚴力於第一次星星美展之前兩個月才開始畫畫。[10] 他們的不同背景或許可解釋為何他們的作品是如此不同。

星星美展的成員本打算從1979年9月27日展至10月3日，當時中國美術館內正舉行第5屆全國美展。星星當時的展品包括油畫、水墨畫、鋼筆畫、版畫及雕塑，類別多姿多彩。根據其中雕刻家王克平的敘述，當時的參觀者有「四月影會」的成員、美術學院附屬中學的中學生及其他文藝圈的人，當時的中國美術館副館長兼北京市美術家協會的負責人劉迅也前來參觀，中國美術家協會的主席江豐還贊揚他們的戶外展覽形式，並允許他們把作品寄存在中國美術館內。【11】展覽第一天似乎很成功和令人鼓舞。

他們的積極和被動角色

關於星星美展在公園舉行的原因，黃銳這樣說：

> 我們每個人都做了點作品，想讓社會知道我們這批人跟別的藝術家不一樣。說來簡單，做起來不易。在那個社會環境裡，個人辦展覽很難，除非你是齊白石的後人幫齊白石辦畫展，連較有名的美術學院教授也不可能，須得有一個組織支持纔可以申請。你想與眾不同就很難生存。另外，還有很多複雜的因素，比如：作品風格，黨內地位，黨員與非黨員的區別，所有非藝術的複雜成分攪在一起。簡言之，二十年前的情形是你先必須成立一個畫會，才有資格申辦展覽，接著向美術家協會、文化部門、公安機關，甚至外事部門提交申請，手續繁複，一道一道地「爬門檻」。【12】

關於尋找適當的展覽空間之難，另一星星美展的馬德升說：

> 尋找展覽場地很困難：第一，我們是一民間畫會，當時民間團體很難得到美術家協會的支持。然而，沒有展廳又怎辦畫展？我和黃銳跑了無數次北京市美術家協會，他們都說沒有場地；另外，資金對我們來說也是一個問題。因此，畫展就一拖再拖。那年正好是新中國建國三十週年，10月1日國慶節之前，我們覺得應該拿出自己的作品來表達對祖國的感情，覺得此時是個好機會，於是在國慶節前三天，即27日，就在美術館外的小樹林裡舉行我們的第一屆「星星露天美展」。【13】

在中國的藝術體制下，星星藝術家顯得無權無勢因而被動，其社會邊緣角色令他們很難在官方空間舉辦展覽。儘管如此，但是他們積極熱切地組成第一個不尋常的團體，並舉辦了一個無正式許可的非正式展覽。他們的冒險勇氣可追溯到先前五個貴陽藝術家【14】和四川藝術家薛明德【15】組成的小組在民主牆舉行的兩次非正式展覽。9月28日，星星成員正將作品掛上柵欄的時候，警察來干涉，星星藝術家的角色從主動變為被動。他們與警察爭論了很久，星星畫會的領導黃銳和馬德升被帶去公安局，在沒有提供任何禁止展覽的法律文件的情況下，警察做了簡單的解釋，說是上頭的命令。

爆發遊行示威運動

當時星星畫會起草了兩封抗議書，一封貼在西單民主牆，另一封貼在展覽地點。與此同時，文化部長黃鎮發出通告，中國文學藝術工作者第四次代表大會將於1979年10月舉行。9月29日警察在公園貼出正式的告示，勒令規定張貼海報和搞畫展都是不允許的，因為他們可能影響人民的正常生活和社會秩序。大約有五十名警察聚集在中國美術館東門，星星的展品則寄放在美術館內。大約三十名街頭流氓正在公園裡遊蕩，使整個狀況進一步惡化。【16】見此情形，星星畫會的人撤進中國美術館，與中國美術館副館長劉迅商討此事。最後劉迅同意讓他們於10月中旬在北海公園的畫舫齋繼續展覽，並暫將展品寄存在中國美術館內。

星星的核心成員與《四‧五論壇》、《北京之春》、《探索》、《沃土》等民間刊物的代表進行了一次討論，代表們強烈聲辯，說新憲法已准許所有公民有文化活動的自由。《四‧五論壇》的編輯劉青說：「我認為畫展被干涉之事要向政府追究，如果他們沒有法律依據就橫加干涉，他們應道歉。我並不主張遊行，當時的中國社會還未開放到可任意遊行示威的程度。【17】」

部分代表極力主張星星應為自己的權利戰鬥，而非妥協。領導人之一的黃銳不贊同遊行示威，但激進的一方最後獲勝。王克平、馬德升及曲磊磊贊成遊行示威運動，【18】他們決定，如果東城公安分局不為用武力非法禁止星星美展認錯，就在10月1日遊行示威，他們與五份民刊《今天》、

《沃土》、《探索》、《北京之春》、《四‧五論壇》共同起草了「聯合公告」，【19】抄成大字報貼在民主牆上，另一份則於9月30日抄送給北京市委第一書記林乎加。

9月30日，北京市美術家協會負責人劉迅與一位官員一起跟星星磋商，表示可以提供另一展覽機會和別的給他們，【20】他們堅持，如果至國慶日上午有關當局還沒道歉就舉行示威。至10月1日，他們終於在西單民主牆集合，《北京之春》退出，《沃土》在藝術組別列隊。遊行隊伍橫幅前面的標語是「維護憲法」，後面的標語是「要求政治民主，要求藝術自由」。這些大標語肯定給民眾一種印象，暗示本次遊行示威與民主政治運動有關。據王克平講述，當時有很多外國記者在場。【21】

星星領導人之一馬德升發表有力的演講，抨擊北京東城公安分局的做法，其他民刊的代表也發表了演講，一千多人從長安街開始遊行，不過只有幾位星星藝術家參加這次活動，他們是黃銳、馬德升、王克平、曲磊磊、朱金石及甘少誠，【22】李爽和嚴力跟隨在近隊尾處。嚴力說：

> 黃銳到我家留言，說是第二天要舉行遊行。第二天早上，我父親攔著我，不讓我去。集合時間是上午9點半。到了10點，我們還是趕過去。到了集合地點，他們已經出發，於是我和李爽就在中途插入，與大家一起去市委提交請願書。遊行完了以後，我們一起去東單一家西餐廳吃飯。因此，市委門口的照片上沒有我們倆。【23】

大部分示威者都是沿途加入的民眾，警察在六步口阻止他們，人群解散到路邊，大約只賸二十人繼續留在示威隊伍中，【24】令他們吃驚的是，警察指示他們改變路線，他們繼續前進到市委大樓。途中許多海外學生、外國專家及外國大使加入他們的隊伍。【25】在市委大樓外面，不同組別的代表發表了他們的演講，一位政府職員在圍牆內接了他們的「星星美展致最高人民檢察院控告北京公安局東城分局的起訴書」。示威運動的指揮者徐文立宣布這次大集會和示威運動結束。示威的結果出乎他們的預料，馬德升說：

後來得知公安局內部消息，說是再過二十分鐘，若這班人還在北京市委門外不散，就立刻抓人。【26】

曲磊磊也表達了他對這次示威的看法：

作為星星畫會的成員，我們主要是追求藝術自由。我們都是給《今天》刊物寫稿子的，星星與《今天》的關係很密切，大家都是朋友。當時《今天》、《北京之春》、《沃土》、《四‧五論壇》、《探索》幾個刊物的代表人物，在星星美展被禁後都來支持我們，因此，星星美展被禁事件成為一導火線，演變成一個聯合行動。補充說明，當時《探索》已經被取諦，主辦者魏京生已被捕。【27】

由於示威運動影響中華人民共和國建立30週年的慶祝，故引起極大關注。《四‧五論壇》的編輯劉青進一步評述他們的示威活動安排，他說：

是星星請我們聲援他們的，《今天》的北島也在場，我們便開始討論，最後決定遊行分為兩個指揮部：一線的總指揮是徐文立，而我是二線的總指揮，黃銳和北島是一線的副總指揮，芒克和王克平是二線的總指揮。一線直接與政府機關對話，二線則協助，萬一一線總指揮及副總指揮都被抓了，二線則繼續帶領遊行抗議。【28】

示威運動的爆發得到民主派團體和文藝雜誌的擁護和支持，使人聯想到他們也許是利用星星美展去實現自己的政治目標，關於利用星星美展的議論，《四‧五論壇》的編輯劉青認為：

有人是有一種想利用星星事件的想法，徐文立就有利用的想法，他主張冒險。當時政府有保守和非保守兩派。這個主張遊行的冒險想法是想向北京市長林乎加挑戰，這是個危險的想法。而我沒有這個想法。星星事件導致政府全面鎮壓民主牆活動。遊行過後，中共的高級官員王鎮罵民主牆活動成員在國慶時遊行是沒有愛國精神的表現，政府不

是恨星星，而是恨民主牆鼓勵遊行。星星的黃銳和阿城不主張遊行，贊成遊行的是王克平、曲磊磊及馬德升，因此不能說星星不主張遊行。遊行的領導者是民主牆刊物的負責人，這是事實，政府很恨參加民主牆活動的人，魏京生在遊行後兩個禮拜被審及判刑，原本中共並沒有意判魏京生刑的。【29】

對於出乎他們意料之外的活動和結局，曲磊磊這樣評述：「結果呢，實際上我們祇做了成功的估計，即市委一定會答覆，我們一定會勝利，等一會兒再展覽，沒想到市委不給答覆。在民主牆集會時，我們也沒有想到遊行會真的發生。【30】」

曲磊磊的觀點顯露他們認為當局會在國慶日答覆他們的天真期望。這出乎意外的示威運動使星星美展在外籍觀眾眼中出名，因為它與政治活動有關。事實上祇有三位星星藝術家贊成示威，真正參加遊行的星星藝術家只有八位，這不能代表二十三位一致參加星星美展的藝術家思想。核心成員之一的鍾阿城在開會表態中途退出，【31】意味著星星內部有不一致的態度，一個如此緊急的決定滲入了其他因素，多數星星藝術家在這次活動中的角色是被動的。

示威的結局超出意料，1982至1984年間的中央美術學院研究生，現在已是北京大學教授的朱青生提到，當局將王克平列入黑名單。朱青生說：

我在1983年的時候曾經安排過王克平在中央美術學院做一次報告。那時，王已被公安局規定不許在中國辦講座，當時我不知道，我照樣安排他做了一個講座，在中央美術學院的美術史教室。他講完後不久，安全部就找我，告訴我他不能辦講座，因此，我知道他們後來遇到很多政治上的麻煩，其中也許你聽說過，就是李爽被捕事件。【32】

一場示威運動由一個藝術團體發起，這在中國是史無前例的，這場挑戰當局的抗議活動提升他們的藝術發展，因為這場示威運動與其他政治問題醞釀在一起，吸引了外國報刊的注意，突然使星星美展成了壯觀的景象。

星星與藝術機構的關係

1979年11月23日至12月2日，星星在畫舫齋繼續他們的第一次展覽，總共有三十一位藝術家的一七〇件作品參展。11月30日，在星星藝術家、其他藝術圈及新聞界內舉行了一場與自我批評有關的研討會。因為星星被外國報刊稱為異見者、先鋒派、反判者，所以星星畫會與新華社展開了一場激烈的辯論，這場辯論在爭吵中結束。【33】參觀展覽的人數估計有兩萬，這場半正式的展覽是公園裡那次非正式展覽的續集，意味著一次為爭取正式展覽空間和作品認可而戰的成功。

1980年夏，星星畫會正式在北京市美術家協會註冊。於是，他們通過江豐申請下一次展覽。1980年8月24日至9月7日，第二次正式的星星美展成功地在中國美術館舉行，參觀人數估計超過八萬。

寂寂無名的星星畫會獲得劉迅和江豐的支持。劉迅當時是北京市美術家協會的負責人，而江豐則是中國美術家協會的主席，這兩位領導的背景或可解釋為何當時他們會支持非官方藝術活動。劉迅於1957年被打成右派並因此而被監禁了十年，【34】而江豐則直到1979年11月才恢復黨籍並成為中央美術學院的院長，他在藝術界有很大的決事權，被貶黜二十一年後，他對新職務充滿熱情。【35】這兩位領導的背景或可解釋為甚麼1980年的星星美展可於中國美術館舉行。根據羅賓·蒙羅的記敘，江豐看見星星新奇的戶外展覽非常興奮，【36】他對此表示支持。星星藝術家鍾阿城及其電影評論家父親鍾惦棐也是曾發揮作用的人物，鍾惦棐與江豐是好朋友，1957年曾同處逆境。鍾阿城嘗試去聯絡江豐，並向中國美術館申請舉辦展覽。【37】不過在中國美術館對星星畫會的提議中，江豐的評語有所保留。根據蘇立文的記敘，江豐說：「當認識到群眾不能理解他們的作品時，他們會學習改變他們的方法。」【38】江豐的半開放態度是促使第二次星星美展成為可能的決定性因素。曲磊磊說：

> 在中國美術館展覽那次不錯，因為大家都很痛快，有種揚眉吐氣的感覺。你看，這些展覽目錄裡的照片，我們在美術館的涼台上面拍的，大家站在一起都很高興。中國的事很奇怪，有的時候研究來，研究去，都不行，有個管事兒的負責人說行就行了。當時江豐是美協主

席，江豐一句話，他說可以給我們展，其他人就沒話講了。不過，從那次以後就沒有任何展覽了，這是最後一次。【39】

王克平在日記裡並未清楚提及北京市委建議提供甚麼條件以取代星星的露天展覽，【40】黃銳記下了北京市政府的兩項「提供」，是答應給他們一個展覽空間，以及允許部分星星藝術家加入北京美術家協會。然而，那位北京市委的官員沒有同意讓公安局為禁止展覽而道歉的請求。【41】

星星獲准在有名望的中國美術館舉辦展覽，一些法國籍教師、一位法國外交官、星星藝術家的朋友、一些外國留學生及法國記者購買了他們的作品，【42】可見他們的展覽有多麼成功。不過，栗憲庭懷疑第二次星星美展的意義，他說：

> 星星美展所有的衝擊力已經在七九年這兩次展覽中完成了。第二次在美術館舉辦的展覽，星星好像已經被官方承認了，就沒有甚麼特別。【43】

不過，大部分星星藝術家為他們的意想不到的成功感到興奮和激動不已，例如，黃銳說：

> 我們走到街上去辦展覽，當然是現代的。不過那時我們還未有把美術館衝破的意識，美術館的東西與我們的不一樣，我們有小小的願望，希望我們的主要作品能到美術館展覽。我們的第二次展覽，美術館陳列部挑了十件作品，他們提出收購要求，覺得作品很特別，應該留下來，星星美展的成員同意了。陳列部把報告送到美術館上層，包括文化部，結果沒有批准。【44】

除了得到美術部門的領導支持外，中國文學藝術工作者第四次代表大會也正式提出要繁榮文藝事業的政策，鄧小平在大會上公開祝辭，他遵守毛澤東的文藝路線，他說：

我們要繼續堅持毛澤東同志提出的文藝為最廣大的人民群眾，首先是為工農兵服務的方向，堅持百花齊放、推陳出新、洋為中用、古為今用的方針。【45】

鄧小平還聲明：

在藝術創作上提倡不同形式和風格的自由發展，在藝術理論上提倡不同觀點和學派的自由討論。【46】

文聯主席周揚在11月1日的大會上做了報告，讚揚北京新機場的大壁畫富創新精神，對於文藝問題，他強調三項原則：文藝和政治的關係；文藝和人民生活的關係；繼承傳統和革新的關係。【47】周揚鼓勵文藝工作者時說：

要描寫人民生活中的光明面，也要揭露社會的陰暗面，進一步強化社會主義文藝的批評和自我批評精神。【48】

周揚認為文藝應有利於人民，強烈要求文藝工作者提升文藝水平，開拓文藝作品的題材範圍，豐富文藝風格，深化作品的主題思想，提高藝術技巧，堅定不移地貫徹執行「百花齊放，百家爭鳴」的方針，【49】最後，他鼓勵國際文化交流活動。【50】這兩個講話的內容主旨都是繼承毛澤東於1942年〈在延安文藝座談會上的講話〉精神。周揚的講話傳出一些改革開放的思想傾向。【51】文化部部長黃鎮也表達了贊同意見，他說：「我認為，今天你們幾乎可以創作任何東西。」【52】

第二次星星美展後，它與文藝機構間的關係改變了。星星畫會曾打算於1981年在中國美術館附近舉辦一次紀念活動，但最終被禁止。【53】而黃銳、馬德升、王克平打算在1983年8月7日至8月14日在北京自新路小學辦一次展覽，但再一次被禁止。1984年11月，嚴力、楊益平、馬德升計畫在北京市勞動人民文化宮舉辦畫展，結果於開幕前一天被當局取消。【54】只有嚴力成功舉辦了個人油畫展覽，展覽自1984年8月23日至9月6日在上海人民

公園內舉行。【55】自1980年第二次星星美展以後，星星畫會未能在中國有任何以團體形式舉辦的展覽，後來他們在1989、1993、2000年，分別在香港、台北、巴黎、東京舉辦了三次紀念展覽。【56】

　　星星美展開頭是一個非官方展覽，他們在北海公園爭取到一個半官方的展覽空間，後來又在中國美術館爭取到一個官方展覽空間，這出乎他們的預料，隨後在政治壓制下被禁，他們的戲劇性起落與1978至1980年間的民主運動易變現象和先鋒派文藝運動的命運一致，這段時間正好是毛澤東和鄧小平兩個時代的真空時期。這是文革以後最重要的藝術現象之一，在毛澤東時代，中央集權的文化大革命風格是一種誇張的社會主義現實主義，強調「紅、光、亮」和「高、大、全」形象，至此時，文藝風格突然轉變。星星藝術家以非官方的邊緣的但積極的角色身分取得成功，這可歸功於他們為北京增添了一種顯眼的非傳統的展覽。示威運動的爆發，與其說是星星藝術家造成的，倒不如說是因當地各種民主黨派的觀點一致所引發。示威運動吸引了傳媒和觀眾的注意，也引起了當局的監視。粗略一瞥，他們的活動覆蓋了他們的藝術意義，當時，不同報刊、事件目擊證人、展覽留言冊對星星美展的觀感產生很多爭論，下文以此為焦點展開討論，目的是為該展提供一個按事件的前後關係來理解背景。

二、關於星星美展的爭論

　　本節的目的是通過匯集傳媒報道、目擊證人的觀感、本地和外國觀眾的評論去評價1979至1980年間的星星美展，這些爭論顯露星星美展一些正面的和負面的觀念現象，即在中國和外國的新聞記者及評論家當中，都有保守和激進的觀眾。

本地和外國傳媒對星星美展的報導

　　傳媒對1979至1980年星星美展的報導普遍與星星示威遊行聯繫起來，他們對星星藝術家的身分地位的解釋很不同。《香港英文虎報》（Standard）把星星藝術家視作「非古板（non-conformist）」畫家，但未提及其組織名稱，記者描述了當時的遊行示威標語，概述那是一場由《北京之春》組織

的有四個民主派團體參加的遊行示威活動。【57】《明報》和《紐約時報（New York Times）》有類似的報導，《明報》描述他們是非正統的和獨立的藝術家（unorthodox and independent artists），【58】《紐約時報》則稱他們為藝術家。【59】這三種報導都未提及星星美展這個名稱，祇有香港雜誌《爭鳴》設法以圖片說明星星藝術家如何將一普通公園變成非正式的展覽場所，作者記敘五位業餘藝術家舉辦展覽，說他們為在中山公園爭取一個適當的展廳而成功地舉行了一次遊行示威，以致美術家協會批准了他們的要求，這是首篇概述公園內的星星美展的文章，並陳述了黃銳、馬德升、曲磊磊、鍾阿城、王克平的作品。【60】

Robert C. Friend在《東方視野（Eastern Horizon）》把公園裡的第一次星星美展看成是年輕越軌的藝術家（the young deviant artists）的展覽【61】朱利安・布蘭（Julien Blaine）和Anna Gipouloux在法國報紙《解放（Libération）》把他們描述成反叛藝術家（rebel artists），把他們的展覽稱作野貓展覽（wildcat exhibition）。【62】《新聞週刊（Newsweek）》將星星示威運動的照片當作〈侵蝕毛澤東思想路線（Eroding Mao's Legacy）〉這篇文章的標題，【63】但未提及星星美展和示威運動的細節，只利用照片去敘述當時政府領導層內的緊張政治局勢。

第二次星星美展期間和之後，香港《南華早報（South China Morning Post）》的兩篇新聞報導視星星為年輕自學的中國藝術家，Charles-Autoine de Nerciat將星星描述成一群年輕的中國藝術家，【64】Nigel Cameron描述這群藝術家中的大多數是自學的。【65】另外，羅賓・蒙羅也把星星當作一群非正式的藝術家以此方式去證明他們獲得官方承認。【66】

北海公園的展覽引來許多關注。栗憲庭在國家級雜誌《美術》上介紹星星美展活動，不過未提及露天展覽形式和示威運動，他稱他們為「業餘作者」，他的報導基於對部分星星藝術家的採訪，並對藝術圈和展覽留言冊的觀點加以評論。【67】而另一份官方雜誌《中國建設》（China Reconstructs）以星星業餘美術展覽來介紹本次展覽。【68】

北島在另一份國家級雜誌《新觀察》當編輯，【69】他刊登了兩篇有關在中國美術館舉行第二次星星美展的文章。【70】一篇是薄雲以筆名「阿蠻」發表的，他只將星星藝術家描述為「青年」，著重強調他們的探險精神。薄

雲談論這篇文章時說：「我的別名阿蠻，只為發表那篇文章而取，目的是不想別人認為我們自己宣傳自己。【71】」

這些證據顯示1979年10月至1982年12月期間，外國傳媒將星星藝術家標籤為「非國教徒」、「非正統的」、「獨立的」、「業餘愛好者」、「年輕越軌的」、「反叛者」、「年輕自學的」、「年輕的中國藝術家」、「非正式藝術家」，當地雜誌把星星標籤為「業餘愛好者」和「青年」。可見外國報刊對星星的標籤比當地傳媒更激進，他們視星星藝術家為一個整體，並強加個無證明的身分給他們，這易使讀者和接受者誤解。簡言之，星星藝術家的身分像之前討論的那樣呈多樣化，這是傳媒施加給他們的集體身分。

目擊證人對星星美展的觀感

揭示傳媒對星星美展的報導有諸多差異之後，下文將陳述十二位目擊證人的採訪內容。採訪分三個類別：美術學院的教授和學生；美術編輯或評論家；生活在民主社會的星星藝術家的朋友，其中包括一位法國大使，他們對星星的觀感和意見有助於客觀評價1979至1980年的星星美展。在五位美術學院的教授和學生當中，美術學院學生東強曾參觀過那次露天星星美展，不過他不喜歡他們的作品，他說：

> 因為我認識星星畫展的馬德升先生，所以我了解一些星星畫展的情況。我認為他們沒有統一的藝術主張，技巧也很一般，主要是為爭取民主和藝術創作自由而結合在一起。我個人很重視藝術性，認為藝術上不成功的作品，政治方面也必然是無力的。我覺得他們中間缺少真正的大師級人物，有些人甚至有走投機道路的傾向。【72】

東強認為第一次露天展覽很新穎，與中國的官方展覽不一樣。他補充道：

> 總的講，我不太喜歡星星畫展的作品。我更喜歡技巧高超的作品，雖然藝術作品的內容也很重要，但我更重視藝術的感覺和技法。王克平先生的木雕令人難忘，這些木雕作品有很辛辣的幽默感，製作手法也

很巧妙。整個畫展,新鮮感是有的,但當時的社會環境是人們已經習慣了那種為政治服務的為工農兵所創作的作品。儘管大家都不滿,希望變革,但是真的自由了也有些接受不了。另一方面,我對馬德升先生有些看法,特別是他在表達自己的政治和藝術觀點時的方式,令我無法接受,也影響了我對星星畫展的看法。【73】

東強的觀點反映出美術學院裡美術教育對他的影響,其主觀看法代表一部分美術學生的觀點,因為他們在美術學院接受寫實主義風格的高技巧訓練。在南京師範大學美術系讀書的朱青生在論及美術學院的風格特色時說:

我們考上大學很不容易,美術學院以寫實技巧為準來選生,因此大家進院校已有繪畫基礎。當時我們還不知道星星美展事件,1979年以後纔知。我們覺得這祇是一事件,不覺得它有甚麼藝術意義。按當時的學院派觀點,認為他們的技巧比較差,到今天為止,他們也未改變看法,但這個差纔是它的優點,因為現代藝術就是反技巧。【74】

朱青生的意見代表一種學院派的看法,他們輕視星星作品的生硬技巧。當時是中央美院美術系學生的葉欣、方振寧,他們的看法則代表另一種思想流派,認為星星藝術家以一種邊緣身分邁出改變藝術領域氣氛的第一步,這種勇敢精神值得欣賞。方振寧說:

其實我還是對第三次展覽印象最深,因為那是在中國美術館,所以有一種強烈對比,即美術館的空間中能展出如此反叛的作品,感到不可想像,好像真的中國藝術的春天來臨。但是以後情況的發展並不是像人們想像的那樣。【75】

葉欣曾看過北海公園的展覽,他認為,雖然星星的作品帶有模倣西方現代主義傳統的痕跡,但也打開了讓自由空氣進來的窗口。【76】方振寧參觀過所有星星美展,他說星星對他有很大的影響認為星星代表一種與當時

的官方藝術不同的民間聲音，他也將那次露天展覽與民主牆藝術聯繫在一起，說星星不僅僅是一個藝術團體，它更是一個反對中國藝術領域的專制勢力的團體。【77】這四種評論代表美術學院裡的兩種思想派別。

除了學生，有兩位教授也表達了他們的看法。天津美術學院教授楊藹琪，曾參觀過北海公園和中國美術館的星星美展，她說當時像其他觀眾一樣興奮，她說:

> 我認為參展的畫家們敲響了中國新藝術的鐘聲，使人感到中國的文化藝術有了新的發展。星星畫家大膽進行了現代藝術形式的嘗試（雖因初嘗禁果，尚不成熟），並表現出藝術家的愛國激情和真誠，他們的作品注重追求藝術本身的形式特色，多用象徵、隱喻手法表現思想感情。【78】

相似地，中央美術學院教授邵大箴也參觀過露天的和中國美術館的星星美展，他把星星理解為一群具有解放意識和敏銳思想的青年，他說:

> 當時的感受是：一些思想敏銳的青年人追求思想解放，希望社會進步，文藝可以突破舊有模式。他們從社會學、文藝學角度來批判「文革」左的思想觀念。我覺得大多數作品的內容和形式都很有分寸，並不過激，許多作品注重表現作者的個性和感情，注重面向現實人生。我認為展覽的價值在於整體批判舊觀念，追求自由的創作空間，那班青年人的創作方式與展覽方式對當時的中國藝術界有推動作用。【79】

兩位教授對星星的看法都是正面和令人鼓舞的，他倆的共同處是都很欣賞星星勇於打破舊秩序的無畏精神，肯定其展示出來的新形式和新內容。邵大箴說頗多非官方美術展覽都強調形式和藝術詞彙的改變，不過都與星星美展有別，星星藝術家是自覺地批判社會並干預社會。【80】楊藹琪也承認星星美展是最突出的非官方展覽，因為其他的非正式展覽的作品都帶有傳統官方風格的要素，她補充道:

星星美展之所以能在當時獲網開一面的待遇，主要是因為它那鮮明強烈的反革命、反「四人幫」的內涵，迎合了從官方到平民所有正直的中國人的心理，為其一吐長期鬱積的仇怨。【81】

邵大箴和楊藹琪對星星作品非常熟悉，他們的評價有助於改變人們視星星作品為反政府的觀念。相反地，星星的作品內容符合當時的社會政治背景和人們的情緒。

栗憲庭認為那次露天展覽是當時最好的展覽，他說：

其實在星星美展之前還有更早的藝術展覽，例如：上海的「十二人展」，北京的「新春畫展」和「無名畫會」之展，他們更強調這種形式上的革命，就是反對寫實主義，要求表現一種個人的感覺。星星美展的特別之處是一下子把這種帶有強烈的政治色彩的個人感覺帶進去。【82】

栗憲庭的觀點與邵大箴、楊藹琪相似，也認為星星美展的意義在於其批判角度。到目前為止，我們對北京的藝術系學生、兩位教授、一位藝評家對星星美展的兩大派別的看法已有一種理解。很明顯，他們中的五位未提及示威運動對星星美展的影響，只有方振寧提及示威之事，但未詳細說明任何與之相關的問題，這現象暗示官方藝術圈與敏感的政治問題劃清界限。下文將圍繞星星藝術家的朋友的觀點展開討論，包括法國大使白天祥，《今天》的芒克、北島，《四·五論壇》的劉青，另外還有趙南（即凌冰）【83】、劉念春。【84】白天祥很欣賞星星美展，他說：

特別是北海公園的第一次展覽，當時我去看了，那簡直是「一聲霹靂」。我認識到它的藝術性和政治性，在那兩個場合，展覽因它的新奇和大膽而值得注意。我花了兩個星期天去北海公園看作品和會見藝術家。1980年的那次展覽辦得正式許多，這是年輕一代藝術家的一種勝利。我早已認識的部分星星藝術家引導我參觀，作為一個陌生人，我很幸運，我持有一些可與他們討論的優待，他們與我分享他們的快樂

和恐懼。我的看法就有點像內部人。【85】

白天祥成了星星藝術家的朋友和作品購買者，【86】他表示：

這種活潑的藝術給我的印象就像一大碗新鮮空氣。我一直都在收集繪畫作品，國畫可以從琉璃廠購買。另一個重要的問題是：中國藝術已停止去重複它卓越的自己而果敢轉向世界。我還沒有提及這些作品的價值問題，即這些藝術家有天賦和才能嗎？根據大部分外國人的看法，我相信，我們對開放精神、對這些藝術家的創造力是敏感的。【87】

《今天》和《四·五論壇》是星星美展於示威運動中的伙伴，它們對星星美展的評論因代表內部人的觀點而值得考慮，然而，作為星星美展的聯合夥伴和示威運動的領導者之一的北島，他的意見更值思考，他說：

比較以前的畫展，星星美展的街頭展覽形式很突出，他們在北海公園及美術館的展覽都是官方的妥協，其中街頭展覽有抗議的成份，那時從《參考消息》得知莫斯科的'推拉機'展覽被鎮壓，星星美展的情形與此相似。【88】

另一位《今天》的創立者芒克這樣評論這種新奇的街頭展覽：

我們也去了街頭展覽。這種形式的展覽1949年之後第一次辦，星星畫會的成員與《今天》編輯部的人大多是朋友，星星畫會的不少成員都給《今天》做些插圖，也寫東西，例如：馬德升和阿城。因此，當他們辦第一次展覽的時候，我們當然很支持。【89】

北島、芒克、黃銳是先鋒派文藝雜誌《今天》的三位創辦人，他們的親密關係意味著在經營雜誌和舉辦美展的態度方面相似。北島說：

星星和《今天》相像，都跟官方的東西背道而馳，在形式和內容上脫離官方的意識形態。雖然技巧不很成熟，未形成流派，但是它打破過去單一的藝術形式，星星的藝術視覺語言離主流派很遠，是對整個主流的挑戰。【90】

星星藝術家通過北京美術家協會申請一個適當的美術展覽館的要求被拒絕，【91】文藝雜誌《今天》的註冊也被政府拒絕，【92】這形象地說明了他們的相似背景和命運。芒克肯定星星美展在中國的影響，【93】北島也斷言星星美展過程在歷史上的重要性，【94】朱青生也為星星反駁，他說1985年的新潮藝術運動在三方面與星星完全不同：首先，參與新潮藝術運動的人沒有星星那樣的社會關係；第二，他們感興趣的是探索藝術問題，而非政治；第三，這是一個沒有外國人干預的依靠自己的民族藝術運動。【95】

與北島和芒克相似，趙南也對星星美展持正面看法，認為他們是第一個打開中國現代藝術大門的團體，成功地用個人語言去表達自己的世界觀。【96】他進一步評述藝術和政治之間的關係：

星星美展伴隨1979年民主運動而生，與其說當局對這種藝術形式不能接受，倒不如說對這種來自民間的組織形式不能接受，因為當局對現代藝術根本不懂，所以也無法反對；官方美術界則保持沉默或容忍態度，美術家協會甚至協助安排後兩次展覽的場地。星星街頭展覽，雖然受到當局的壓制，但是這種壓制來自政治層面而不是藝術層面。【97】

劉青是《四‧五論壇》的編輯，也是示威運動的領導者之一，他只看過星星的街頭展覽，他說：

我認為星星街頭美展是一個突破。他們的某些作品有政治反叛意識，有些是對美的追求和表達。他們的展覽形式跟中國官方的展覽不同：因為身分的差別，官方畫家不會做露天的展覽，也不會與民眾有直接的交流和溝通，而星星美展的作者在街頭直接與觀眾交流。【98】

　　露天展覽形式提升了藝術與觀眾之間的溝通，雖然這不是星星原先的意圖，但是這形式確實有助於開拓觀眾類型，使他們的作品更接近公眾。劉青之弟劉念春曾參觀過兩次星星美展，他評論：

> 星星美展從內容到形式都十分新，民間團體在露天集體舉辦美展，這可能是中共建國後的第一次。從某個角度講，星星美展是被壓抑多年的人性復歸，每位作者都通過展覽向社會公開地表達自我對社會、人生、自然的感覺。因此星星美展可以說是對共產黨的主流文化價值的一種挑戰。【99】

　　所有星星朋友的評價都是正面和令人鼓舞的。但卻未提及星星作品的藝術品質，這十二位目擊證人的評論反映他們中的大部分人都傾向於肯定星星在當時環境下的開放精神和舉辦一個非傳統展覽的革命觀念。

根據《觀眾留言冊》整理的現場觀眾反應

　　根據《觀眾留言冊》的留言，將當時現場觀眾對北海公園和中國美術館的星星美展的反應整理成一幅較為詳細的畫面，並加以討論。

　　關於北海公園的展覽，共有六十八條評論記錄。其中六人對該展覽表達負面意見，不過正面觀點遠超過負面意見，這無疑顯示出星星的成功。負面意見全都以匿名形式留下，其中一人批評中國藝術跟隨西方抽象藝術傾向的做法，此人認為，除了揭露生活的陰暗面，表現生活的光明面是更重要的。另一位表達了類似的意見，認為星星的大膽創作和革新是有價值的，但要求他們不要去複製西方藝術。技巧方面，有一人要求星星應以努力學習基本技法去代替強調意境和抽象。另一人有相似的看法，認為星星作品的思想內容是深刻的，但批評其藝術水平。六位批評者中有一人讚賞王克平的雕刻作品，但希望王克平多表現歌頌題材。另一位讚揚星星在藝術方面邁進了一步，但認為他們脫離了當時的政治形勢。這些負面意見主要是針對模仿西方藝術、基本技巧較低、缺乏愛國主義思想內容三方面。

　　在留下的意見中，六十二條是正面的，其中四十七條以匿名形式留下，八位學生，三位工人，兩位外地觀眾在留言冊上為自己的評論意見簽

藝術家書友卡

感謝您購買本書,這一小張回函卡將建立
您與本社間的橋樑。我們將參考您的意見
,出版更多好書,及提供您最新書訊和優
惠價格的依據,謝謝您填寫此卡並寄回。

1.您買的書名是: _____

2.您從何處得知本書:

☐藝術家雜誌 ☐報章媒體 ☐廣告書訊 ☐逛書店 ☐親友介紹

☐網站介紹 ☐讀書會 ☐其他

3.購買理由:

☐作者知名度 ☐書名吸引 ☐實用需要 ☐親朋推薦 ☐封面吸引

☐其他 _____

4.購買地點: _____ 市(縣) _____ 書店

☐劃撥 ☐書展 ☐網站線上

5.對本書意見: (請填代號1.滿意 2.尚可 3.再改進,請提供建議)

☐內容 ☐封面 ☐編排 ☐價格 ☐紙張

☐其他建議 _____

6.您希望本社未來出版? (可複選)

☐世界名畫家 ☐中國名畫家 ☐著名畫派畫論 ☐藝術欣賞

☐美術行政 ☐建築藝術 ☐公共藝術 ☐美術設計

☐繪畫技法 ☐宗教美術 ☐陶瓷藝術 ☐文物收藏

☐兒童美育 ☐民間藝術 ☐文化資產 ☐藝術評論

☐文化旅遊

您推薦 _____ 作者 或 _____ 類書籍

7.您對本社叢書 ☐經常買 ☐初次買 ☐偶而買

名。匿名意見暗示當時的政治形勢還不穩定,人們還不習慣表露自己的思想傾向。然而《四‧五論壇》的徐文立和《今天》的楊煉仍敢在緊張的政治氣氛中為自己的評論話語和詩歌簽名。有兩條評論將星星美展與民主牆相聯繫。簡言之,正面意見顯得更籠統,僅一部分大膽直述意見,一位來自天津的觀眾寫道:

> 業餘藝術家們的勞動,為我們的生活增加了光彩和希望,星星的重新展出,誰說不是韌性和進步的勝利!看了畫展的藝術特點、思想含意,都是一種力的反映。對比北京畫店的無聊雅作,故宮的陳舊遺蹟,一般畫展的千篇一律,不是別開生面,無限開闊嗎?【100】

　　這位觀眾有敏銳的洞察力,將星星作品與商業畫店和官方藝術館的作品相比較,顯示觀眾察覺星星的特色。有八人對王克平的雕刻表示敬意,一人讚賞馬德升的作品。總的來講,對北海公園的星星美展的評論是令人鼓舞的。

　　在中國美術館舉行的第二次星星美展,共有二一三條評論意見,其中五十四條是負面的。北海公園星星美展的負面意見率大約是9%,而中國美術館的則大約是26%。與第一次展覽相比,第二次展覽的觀眾階層更廣,評論意見更多樣。第二次展覽的觀眾包括工人、藝術家、學生、中學教師、華僑、北京市民、軍人、科技專家、一位醫生、一位《北京日報》的記者、退休老人,還有來自成都、黑龍江、天津、遼寧、河北的外地觀眾。

　　有五位觀眾將兩次星星美展的情況作比較,認為第二次展覽更成熟、更調和。而一位藝術家卻對第二次展覽感到失望,因為這人認為第一次展覽是震憾性的,預示著中國藝術的春天,而第二次展覽的大部分作品都表現秋葉飄落之時。另外,有兩位觀眾比較兩次展覽後批評第二次展覽,一位這樣寫:

> 星星美展,這裡不是你呆的地方,你應該像去年一樣,在人民當中,這裡常常是御用的象徵!【101】

另一位這樣寫:

> 星星美展的作家們,從西單民主牆到美術館的一年多裡,我看到了你
> 們的變化,我在你們的作品已很少看到街頭展出的思想了,正像你們
> 在前言中所講的那樣,『我們不再是孩子了』我真誠希望你們永遠是
> 一個孩子,記住你們的使命。【102】

　　能將兩次展覽作比較,暗示這些觀眾曾參觀過兩次展覽,並發現兩者
不同之意義。官方藝術圈認可星星這個非官方藝術團體,代表官方的一次
讓步和星星的一次勝利。另一方面,當他們的作品在官方展出時,也就失
去其革命精神。

　　70%以上的評語都是正面而傷感的,大部分指出了星星在荒地點燃希
望之光的象徵意義,有些還將「星星與太陽」跟「個人意識與集體觀念」
作類比,以下例子可說明星星與黑暗形成對比的象徵意義:

> 早晨背著太陽走,走到哪兒都是光明!
> 太陽最亮,可祇有一顆。星星最暗,可卻有千萬顆。
> 誰說沒有太陽世界就將黑暗,群的光勝過一百個太陽。
> 星星比太陽還要明亮,祇是有人不能理解。
> 漫漫長夜之所以不叫人絕望,是因為天上還閃耀著星。
> 「星星」像入夜的第一顆星,給人們帶來沉思;
> 像黎明的最後一顆星,給人們帶來希望。
> 最亮的星星是哪一顆?黃昏時第一顆出現的星星是最亮的。
> 黎明時最後一顆消逝的星星也是最亮的。【103】

　　這些例子暗示,觀眾更加關注星星美展顯示的希望價值和象徵意義,
其實際作品則受忽略。以「星星」為名是黃銳想出來的,【104】這與一句
1930年1月的毛澤東語錄「星星之火可以燎原」有關。【105】「星星」之名
含有清晰的喻意,顯露這一星點火種欲在廣闊大地上有所作為的壯志,這
與當時中國的革命熱情相一致。

只有七位觀眾評論王克平、曲磊磊、馬德升、尹光中的作品。雖然那時民主牆已被取消，但仍有兩位觀眾將之相聯繫，他們這樣寫：

在生活裡，時時感到中國的「民主」是假的，「希望」是虛的。但是在看星星美展時，確實感到了那麼一點星星之光。祝星星美展長壽！看過星星畫展，使我彷彿又看到了西單民主牆，我高興極了！【106】

上述兩種觀點顯示這樣一個事實，即民主運動失敗了，觀眾的情感與星星追求創作自由的信念融為一體。

一位叫小勇的代表大膽真誠的一類觀眾，他們理解星星的難處，支持星星的創作。他這樣寫：「看了你們的畫展，自己感覺，是對現代「官辦藝術」的大嘲諷，是對御用「美術」的諷刺。官辦的東西，再五彩繽紛，也代表不了人民性的東西。祝你們這些同齡人，在新的歷程中，僥倖地、小心地創作吧？【107】

一位華僑也表達了意見和評語：

就像在其他各領域的重大發明一樣，星星二期畫展，揭開了中國西洋畫的新世紀元，它是極其成功的！【108】

這位華僑的觀點將焦點對準開始獲得西洋藝術啟示的星星的開放態度上，他們的意見與本地觀眾批評星星複製西方藝術語言的排外態度形成鮮明的對比。

在負面意見中，高焰，還有《人民日報》的畢全忠，他倆主要針對沿襲西方藝術的技巧和概念問題。高焰對王克平的一件作品感到失望，因為它表現不正常的心理，說需要佛洛伊德（Sigmund Freud）的心理分析去驗證它，不過他欣賞王克平作品中具有正常美的作品，【109】其他人則批評星星非藝術、色情、頹廢。一些觀眾認為中國藝術家應描繪中國人的精華及其根。一位觀眾認為裸體畫會污染青少年的思想。另一位觀眾則認為星

星只是海浪的飛沫，不是潮流，很快就會消失。還有一位觀眾說星星的半數作品是誠實的，而另一半則令人厭煩。一位學生觀眾要求星星藝術家使用鮮明的顏色去代替黑暗的色調，因為社會的色調是光明的。【110】這些評論反映藝術被支配為以浪漫主義手法去歌頌生活的工具。

有兩位觀眾對星星美展的重要性和意義提出問題，他們要求星星藝術家關注觀眾的意見。一位青年懷疑星星作品的重要性，詢問他們的作品是否有任何教育成分，或只是為了純欣賞，他問：它是關於人生、社會和人民，還是僅僅追求「抽象」和「無政府主義」？另一位觀眾認為藝術應該帶給人們快樂、鼓勵、教育，而不是恐懼、絕望、憂傷、痛苦，藝術家不應誇大「探索或研究新路」這個詞。另外，有一觀眾說他們不明白星星的作品，要求他們將作品理論化並寫文章去宣傳這類作品。一位觀眾說他們的作品80%都是垃圾，20%是小花。還有一位觀眾評論他們的作品是一大堆草，其中只有幾朵花。【111】負面意見顯示，一些觀眾不能理解和接受星星作品的內容，他們習慣於傳統的革命現實主義而一時難以改變。

上述各類觀點顯示出不同的人對星星美展的不同詮釋。各種各樣的評論反映「什麼是藝術」的問題已引起當時不同社群的爭論。這就是星星美展的價值，它激發人們再思考如何看待中國當代藝術的問題。下文將星星美展置於當時的政治背景去討論它與其他社團的關係，以及當時官方藝術和民間藝術的發展情況。

三、星星畫會與其他社團之間的相互關係

短暫的星星美展與中國的民主運動同時發生，尤其特別的是它發生在1978年11月至1980年3月的北京。經過十年動亂，隨著毛澤東於1976年9月逝世，「四人幫」於1976年10月垮台，中國大地明顯地彌漫著一種政治氣氛放鬆的假象。【112】1978至1980年間，放鬆和收緊交替出現的政治氣候是出現星星美展的基本要素，政治放鬆的假象，民主運動的垮台，顯示現實中充滿政治危機，這就是星星美展的背景。

星星與其他文藝團體及民主社團之間的關係

　　由於1978年11月的民主促進運動，文藝活動也繁榮起來。當時的民主和文藝運動顯示，行動主義者對自己的理想充滿激情，他們熱切發表文章批評當權派的某些問題，揭露文革時期一些被禁的事實真相及社會問題，他們相信，在1978年的新憲法中將允許言論自由、通信自由、出版自由、示威和罷工自由。同時，他們也熟悉當局的限制和策略，知道如果發動示威運動，極可能會被逮捕。

　　當地的文藝社團成員面對這預料中的理想與現實衝突的兩難處境。1978年12月23日，當北島和芒克在民主牆和北京的一些大專院校張貼第一期《今天》的時候，他們已有被捕的心理準備。【113】星星畫會的領導馬德升說，當他參加1979年10月的示威運動時已有被捕的心理準備了。【114】北島也說，他事先留了消息給他的女朋友邵飛，如果他在星星示威運動中被捕，就不要等他。【115】芒克也說，負責10月1日示威運動的領導被分成兩組，如果其中一組被捕，另一組繼續領導示威活動。【116】

　　這些社團成員屬於獨一無二的一代，雖然他們的樂觀主義也伴隨著一些緊張情緒，但他們膽敢面對當局。【117】《四‧五論壇》的編輯劉青說，星星成員和民主運動支持者們的「過度樂觀主義」推動他們於國慶日發起示威運動的挑釁行動。【118】1979年在中央電視台工作的曲磊磊負責報導魏京生的審判，民主團體要求他們收錄魏京生的自辯錄音，《四‧五論壇》的劉青將審判版本謄寫成文字貼在民主牆上，並出售了一些副本給其他人，【119】這也許暗示著星星畫會的核心成員已捲入當地的政治領域。他們一方面認為藝術創作與政治分離，另一方面又有自己的政治意識和責無旁貸感，星星藝術家面對政治與藝術的緊張衝突。

　　除了曲磊磊，馬德升、王克平、鍾阿城、艾未未等星星成員也都為《今天》畫插圖。王克平在《北京之春》和《沃土》發表了〈法官與逃犯〉的劇本。【120】當薄雲是《沃土》的編輯時，他在《北京之春》發表了一篇〈並非奇蹟的奇蹟〉的小說。【121】詩人藝術家馬德升在《今天》發表了一篇小說〈瘦弱的人〉。【122】另一位詩人藝術家嚴力也在《今天》發表了幾篇詩歌。【123】

　　與民主運動同時進行的星星美展，舉起爭取民主自由的標語旗幟，這

在共產政治體制的中國是一種革命觀念。然而,他們是業餘藝術家,代表藝術家中的少數族類,暗示一種另類文化於1978年出現。隨著門戶開放政策的推行,中國的文化和政治活動吸引了大量國際傳媒的關注,星星畫會是最早喚起外國人興趣的藝術團體。【124】1982年,法國詩人Julien Blaine,將一法國大使提供的資料在巴黎刊登出來。這些資料主要是選自《今天》的詩歌、星星畫會及其他藝術家的美術作品、各種各樣的民間文藝刊物的封面、星星畫會在圓明園和私人房間聚會的照片、星星示威運動及集會的照片,還有關注李爽的被捕和抗議的報導,【125】這也是最初在西方出現的星星作品。雖然Julien Blaine不識中文,但這可被視為一種文化交流。

那時的文化藝術活動是粗糙的,藝術家們還未有任何藝術市場意識,市場觀念直到80年代末至90年代才逐漸發展出來的。【126】星星的詩人藝術家嚴力說,他那時連一點藝術市場的概念都沒有,第一次星星美展的時候,他用油畫要求跟一位法國人交換一部攝影機。【127】白傑明提到,「星星在外國沙龍被視為在北京發起的一種前衛藝術,接著傳播至其他省市,而後於80年代遍及全由國。」【128】由星星和《今天》組織的文化活動牽涉到外國人、尤其是外交官,還有學生和記者,使這些活動變成一種年輕人的另類文化景象。【129】白傑明還提到,1979年的整個夏天,東四第十條的一個小中亭成了一個民辦文化中心,這是北京最早出現的獨立的政治文化沙龍之一,【130】雖然這個特別的社團對於官方文化而言還很弱小和次要,但它扮演一個反勢力角色,他們提出各種各樣類似出版自由的問題。

《今天》的創立者芒克和星星畫會的詩人藝術家嚴力都揭露了中國的長久問題,即出版自由的問題。芒克說他的小說《野事》在90年代出版後的一個月被禁。【131】嚴力也說,他在1985年離開中國之前,只有一首詩獲發表。【132】這提醒我們,他們在文藝圈中是邊緣角色。芒克說,早在70年代初,他已在寫作一些不符合官方意識形態的詩歌,文革期間,詩人們常常互相交換秘密創作的作品,因此他們抓住時機在1978年的《今天》上發表那些詩歌、小說、外國小說譯本及文化批評文章。【133】另一位詩人黃翔是啟蒙社的領導,貴陽人,也出版了他寫於1969年的政治詩〈火神交

響詩〉。【134】這些文革餘波時期的出版物，主要是創作於文革時期，反映了當時人們的深層意識。

芒克試圖為《今天》爭取一個官方刊物的身分地位，然而1980年被令停刊，官方沒有答覆他們要求註冊為官方刊物的申請，他也提到部分《今天》的詩人在停刊後還能在官方刊物上發表詩歌。然而，官方詩人發現這些現代詩很難理解因而將之歸類為「朦朧詩」，這個詞就是這樣產生的，北島、舒婷、嚴力、江河、顧城被視為80年代的朦朧詩派代表。【135】嚴力如今在美國創辦了《一行》詩刊，那些在中國未獲發表的詩歌都已在此出版。【136】

除了發表隨筆雜文之外，這些團體也不同程度地參與發表政見和抒發理想的活動，嘗試組織一些會議去強化他們的追求。1979年1月25日，七個團體發表了一份聯合宣言，1979年1月29日，他們舉行了一次民主會議，商討要求釋放1979年1月18日被捕的傅月華行動。【137】1979年10月21日，近千名抗議者在八一湖公園聚會，聆聽《今天》的一些年輕詩人朗誦詩歌，這些詩篇直接向1979年10月16日被判刑的魏京生表達敬意。【138】這些團體密切聯繫，相互之間也有衝突，這也顯示出民主運動的力量薄弱。與《四‧五論壇》不同的是，《北京之春》拒絕參加1979年1月舉行的民辦刊物的聯合會議，他們也未在1979年1月25日的聯合宣言上簽名，並與1979年1月29日的會議保持距離。【139】與此相似，大部分星星藝術家不敢參加遊行示威。這也許正顯示出團體內部政治傾向的不一致。

1978年至1980年間官方藝術和民間藝術的發展

1977年10月恢復大專院校聯合招生考試制度，1978年1月恢復關鍵的中、小學教育，1978年2月大學生和研究生正式開始授課，【140】1977年10月11月中央美術學院和北京戲劇學院接受報名申請，【141】考入南京師範大學的朱青生說：

我們考上大學很不容易，像我是從江蘇鎮江這個城市來的，我們這個城市有五十萬人口，有二百個人去考，祇考上我一個人。有很多城市，每個城市都差不多。另外，江蘇是一個很大的省，有很多大城

市，南京考上的多一點，有七個同學，其他城市都祇有一、兩個。這
樣一來的話，美術學院以比較嚴格的寫實技巧為準收生，因此，大家
進去之前就會繪畫。【142】

報考北京戲劇學院未獲錄取的星星藝術家李爽說：

我在插隊時畫了上千幅風景畫，當時呂越（後來成為著名導演張藝謀
的攝影師）和我在一起畫畫，後來又一起去考電影學院。我繪畫的分
數不錯，色彩和素描考80多、90多分，但是我的語文祇考25分，政治
零分，因此也沒有被錄取。【143】

　　除了大專院校重新招生之外，1978年8月美術家協會重新註冊，【144】
並開始打開中國藝術機構的新局面。1976年3月官方藝術雜誌《美術》復
刊，【145】標誌中國美術的傳播和發展。1977和1978年的公眾任務是繼承
文革的遺產，以新領導的肖像代替舊領導的聖像。【146】在《美術》發表
的繪畫作品主要是革命主題，早已被壓制的早在1930至1950年代間興旺一
時的現代主義傾向又於1979年再現。
　　中央美術學院的兩份刊物《美術研究》於1979年2月復刊，【147】《世
界藝術》於1979年6月創刊，這兩份刊物為民眾提供了解更多西方藝術的渠
道。其他雜誌例如《中國美術》也於1979年6月創刊。這些雜誌由官方經
營，他們在時事新聞報導，美術展覽以系統的方式展出，尤其是在《美術》
刊物上發表。這些雜誌雖由國家宣傳藝術手法支配，但也開始在不同的藝
術方面陶冶人們的審美力。《美術研究》和《世界藝術》是學術色彩的，
包括文學作品和西方藝術譯本。《中國美術》是更加民族色彩的雜誌，因
為它傾向於介紹民間藝術和少數民族藝術。這些北京官方藝術雜誌的統治
角色是肯定的，不過當時並無非官方的藝術雜誌，星星藝術家的插圖發表
在民辦文藝雜誌《今天》上。
　　1979年，西方藝術書籍的譯本很興旺。《西洋繪畫百圖》和Herbert
Read的《現代繪畫簡史》（A Concise History of Modern Painting）譯本於
1979年出版，【148】《羅丹藝術論》、《談印象派繪畫》、《西歐近代畫家》

第1、2冊，《西洋雕塑百圖》等也於1979至1980年期間出版。【149】

《美術》在介紹流行藝術消息和展覽方面是很重要的園地，1977年5月它特別介紹德國藝術家珂勒惠支（Käthe Kollwitz），【150】這位藝術家曾對星星藝術家產生過影響。【151】1979年9月29日至10月12日，珂勒惠支的木刻在北京展出，後來又在成都、武漢、南京等城市展覽，【152】而星星露天展覽也同時舉行。

介紹其他國家藝術的文章也出現了。例如1979年《美術》介紹了南斯拉夫的紀念雕塑和墨西哥的木刻，【153】所有作品的主題都與社會主義主題思想有關。1979年5月介紹了19世紀的瑞典藝術，1979年6月討論羅丹的雕塑。【154】1980年2月《美術》刊登了寶加的雕塑，1980年8月討論20世紀的美國藝術，包括「軍械庫展覽會」。【155】1979至1980年間，從《美術》上發表的文章和作品看，官方藝術圈對西方藝術的認識逐漸增加。

文革期間及之後，一些父母是知識分子的星星藝術家已經接觸到被禁的西方藝術書籍。【156】馬德升說他有機會在老師宿舍閱讀過蘇聯的藝術書籍，【157】尹光中說文革期間他曾在貴州省圖書館讀過有關西方藝術的書籍。【158】部分藝術家說大部分藝術資源來自70年代末的中央美術學院。同一時期，大部分的藝術家，包括學院藝術家東強，雖已接觸過蘇聯風格的繪畫，【159】但西方現代主義藝術對他們而言似乎更新鮮。

1978年，鄧小平的門戶開放政策使得非蘇聯風格的西方藝術展覽自1949年以來第一次進入中國。【160】第一次是1978年3月在中國美術館舉行的19世紀法國鄉村風景畫展，介紹社會主義的畫家米勒（Millet）和庫爾貝（Courbet）的作品。【161】兩位日本藝術家東山魁夷、平山郁夫的作品展覽分別於1978年5月【162】和1979年9月舉行。【163】1979年8月羅馬尼亞現代繪畫展覽在北京舉行，稍後又在杭州和南昌作巡迴展覽。【164】這些外國美術展覽與星星美展同期發生。當時還是中央美術學院版畫系學生的方振寧說：

> 那時，在中國美術館和其他一些地方舉辦的都是官方安排的全國性美術展覽，這些展覽都經過嚴格的審查。其他還有一些來自外國畫家的作品展覽，例如：羅馬尼亞畫家的展覽，日本的官方展覽也開始向中

國滲透，像東山魁夷這樣的日本畫代表畫家的展覽都給中國畫家很深的印象，包括我的大學教授。【165】

這些外國展覽使中國藝術家可以觀看真實作品，並成為藝術家獲得新靈感的渠道。

從1978年底開始，當地團體組織的本地美術展覽也逐漸發展。羅賓‧蒙羅報導，1978年12月，來自山東省的「暈星攝影社」在北京民主牆舉行攝影展覽，他們的作品主要是半抽象的照片。【166】1979年2月新春風景靜物畫展在北京中山公園內舉行，江豐為本次展覽寫序。【167】

在劉迅的幫助下，無名畫會於1979年7月在北海公園的畫舫齋舉辦了第一次展覽。1979年7月7日，他們進行內部觀摩，7月13日正式公開展出。【168】「無名畫會」初名「玉淵潭畫派」，當時是一個民間美術團體，領導趙文量和楊雨樹，他們在假期或空閒時間與一批年輕的業餘畫家聚在一起畫油畫風景寫意，其成員在繪畫方面都有相當的造詣，他們對藝術追求認真。【169】老畫家劉海粟在畫展上說：

江南江北的眾多畫派畫展之中，唯獨無名畫展令人振奮，流連忘返。這些作品真氣流行，以桑吐絲，拙裡透秀。色彩好、變化多、有氣派、有筆法。不是一般年青人能畫的。【170】

後來，這畫會慢慢解散了。趙文量和楊雨樹繼續畫畫。

至少有兩個民間畫展在北京西單民主牆舉行。來自四川的藝術家薛明德在那裡舉辦個人油畫展，【171】尹光中則在那裡舉辦了由五位貴陽藝術家組成的小組油畫展。【172】

1979年4月7日，本地的藝術社團「四月影會」在中山公園紫室舉行攝影展，展覽的名稱叫「自然、社會、人攝影藝術展」，一共展出三百多幅作品。他們將鏡頭對準自然和一般人，其作品也傳達政治信息，表現技巧相當突出。【173】

1979年10月北京新機場（即國際機場）啟用，機場裡一幅裸體壁畫引起爭論，對這幅壁畫的處理手法顯示出當局對待藝術的態度。這幅〈潑水

節：生命的頌歌〉是由袁運生和他的五個伙伴完成的。【174】根據蘇立文的敘述，這幅作品描繪西南少數民族傣族潑水節的情景，這是首次有裸體畫像出現在公共場所。【175】羅賓‧蒙羅也曾提到這幅畫由於兩個裸體畫像和人體失真引起爭論，徵詢了傣族人和華國鋒的意見之後，結論是此壁畫侮辱傣族人民，必須用帷幔遮蓋起來。【176】

　　除了民間展覽之外，還有一些半官方的展覽，這些展覽大多數由學院藝術家舉辦。1979年10月，油畫研究協會在北海公園舉辦第二次展覽，隨後去廣州、武漢、長沙、合肥、杭州、上海巡迴展覽。【177】1980年7月名為「同代人」的展覽在中國美術館舉行，此展是由一群大學畢業生合辦的。【178】

　　關於北海公園和中國美術館的星星美展情況，當時《人民日報》都曾報導，【179】《美術》則只報導在北海公園舉辦的那一次。【180】從對在中國美術館舉辦的第二次星星美展的報導方式和評論意見來看，【181】反映官方藝術圈對星星美展持認可態度，但是他們既沒提也沒承認星星露天美展。所有在民主牆舉行的民間展覽及其他民間展覽皆無官方記錄。【182】星星美展和四月影會的展覽被記錄在《今天》上，而由五位貴陽藝術家舉辦的展覽則在《四‧五論壇》上報導過。【183】

　　70年代末，與「傷痕文學」同步發生的描寫文革悲劇故事的「傷痕藝術」漸增，【184】而文革期間的社會主義的現實主義則消退。1977至1980年的本地藝術景象慢慢演變，當美術院校重新招生及美術家協會重新建立時，藝術機構的結構等於重新改組了，藝術雜誌的重新出版和創刊，西方藝術書籍的翻譯，這些都有助於傳播藝術和提升群眾對藝術新聞、流行藝術問題的認識和敏感度。除了每年標準化的中國美術館展覽，外國展覽為北京的藝術景象帶來新的活力，儘管展覽結果也許未盡滿意，我們從受官方風格訓練的藝術家東強的看法中可看出這一點，他說：

> 1976年以後的一段時間，藝術界的主流變化很慢，基本上還是執行文藝為工農兵服務的文藝政策。【185】

當時，星星美展和其他民間藝術活動在北京只屬邊緣事件。雖然民間

展覽為本地藝術景象帶來一些不同於官方風格的新氣息，但是這些民間社團並未團結起來，1980年以後未能繼續存在。官方藝術一向凌駕於民間藝術，因星星是最具挑戰性的民間展覽，以致官方被動地接受他們，這是獨一無二的。

結論

星星畫會由業餘和專業的藝術家組成。作為一個經歷反右運動和文革驟變時期的特別一代，他們與當時的集體政治情感融為一體。與沉默的知識分子階層相比較，他們的身分主要是工人，他們不介意挑戰活動的結局，【186】以民間社團的邊緣地位扮演著反官僚主義勢力的角色。星星核心成員在無官方許可的情況下熱切舉辦具鮮明特色的展覽去表達自己的感覺，這種大無畏態度暗示出其背後動機。雖然遊行示威並非起源於星星藝術家的一致意見，但他們向當局發出的勇敢挑戰，為觀眾和傳媒扮演了一個英雄形象。他們從藝術機構獲得一個正式的展覽空間的事實，反映當局的妥協和美術家協會主席支持新一代的開放態度。

對星星美展的爭論進行分析之後，發現各種各樣的新聞記者對星星有不同的詮釋。大部分外國刊物將焦點對準他們的政治傾向遠多於其藝術追求，而本地傳媒則直接批評他們的作品內容和形式。大多數同齡目擊證人則強調星星在中國開啟當代藝術新紀元的先鋒角色，並欣賞他們的勇敢精神。有一部分人批評他們的作品技巧欠佳，內容膚淺。總的來看，觀眾評論顯示正面的意見勝於負面的看法。人們對星星美展的理解方法反映當時的意識形態，呈保守和革新兩種。保守觀眾與政府的意識形態一致，認為藝術應為群眾服務，革新觀眾則將非傳統藝術當作一種個人表達方式而接受。

星星美展與文革餘波時期的政治放鬆錯覺同時發生，星星藝術家見證了民主牆和民主活動的升降，他們為《今天》、《沃土》、《四‧五論壇》畫插圖，這種親密關係暗示北京有一種非傳統勢力和民間文化存在。

至於與外國人接觸則反映當局禁止人民與外國人和外國傳媒接觸的做法。魏京生要求美國總統幫助的公開信被當局視為挑釁。據黃銳說，為安

全計，星星美展的人員敢於將公開活動的消息通知外國傳媒。【187】因對政府持過分樂觀態度，結果爆發了預料之外的遊行示威，星星於國慶日的示威運動使外國傳媒對中華人民共和國建立30週年慶祝活動的報導，對正在中國美術館舉辦的第5屆全國美展的報導都大為遜色。

　　70年代末，北京的官方藝術沿著兩條路線發展。首先，他們堅持毛澤東〈在延安文藝座談會上的講話〉精神，即文藝應為群眾服務；其次，他們也開始學習外國藝術知識。中國官方藝術的主導角色是不容懷疑的，同時由民間藝術家和專業藝術家舉辦的民間展覽開始出現，不過他們仍未有力量去改變藝壇，因此官方藝術圈於1980年能包容星星美展是不尋常的事。

　　星星美展暗示一個民間藝術團體為爭取當局關注所做的複雜鬥爭。因民主團體的支持與同齡人對民主和人權的渴求心聲混合在一起，使星星美展在歷史上顯得獨一無二。與其他傾向於探索藝術形式的藝術團體不同的是，星星藝術家敢於採用政府指定風格之外的藝術風格，雖然他們的作品與當時的學術水準相比顯得粗糙，但他們的不同風格為70年代末的藝術創作打開新的局面。黃銳、馬德升選擇那些擺脫固定的陳舊標準風格和類型的作品展出【188】，這種不依循的態度本身，在當時的中國已是一種革命，這或許可解釋為甚麼參展的作品是如此不同。

註釋

註1：摘自筆者對薄雲採訪，2000.5.2於北京。

註2：《中國前衛藝術：北京和紐約展覽目錄》（紐約城市美術館City Gallery，1986），頁32。

註3：摘自筆者對艾未未採訪，2000.5.1於北京。

註4：摘自筆者2000.10.7於香港採訪黃鋭，2000.6.3於巴黎採訪馬德升。這兩人都是何寶森在北京勞動人民文化宮教過他們畫畫的學生。馬德升説，何寶森是星星畫會中最年長的，他支持並參加星星美展。

註5：劉淳：《中國前衛藝術》（天津白樺文藝出版社，1999），頁10。

註6：同註4。

註7：摘自筆者2000.12.26對包砲的電話採訪。包砲曾參加1980年的星星美展，1961年考入中央美院，1985年創辦第一所環境藝術學校，1989年創立建築文化協會並舉辦了關於環境藝術的研討會。

註8：摘自筆者對邵飛採訪，2000.5.4於北京。

註9：摘自筆者對尹光中採訪，2000.3.25於貴陽。

註10：摘自筆者對嚴力採訪，2000.7.2於上海。

註11：摘自王克平日記，載《星星十年》（香港漢雅軒Hanart 2，1989），頁23。

註12：摘自筆者對黃鋭採訪，1999.11.27-29於日本大阪。本採訪以日文發表在《要藝術自由・星星20年》展覽目錄，（東京東京美術館，2000），頁104-107。

註13：同註4。

註14：青石：〈貴陽5青年畫展在西單民主牆前〉，載《四・五論壇》第13期，1979.10。另：中共研究雜誌社編：《大陸地下刊物彙編》第8輯，（台北中共研究雜誌社，1982），頁52。青石記敘，繼貴陽藝術家的展覽後，工人任志俊也在民主牆舉辦了個人70年代肖像畫展覽。另外同註9、10、15。

註15：摘自筆者對栗憲庭採訪，2000.5.5於北京。

註16：同註11，頁26。

註17：摘自筆者2001.3.6對劉青的電話採訪。

註18：這一點在筆者下列採訪中得到證實：2000.6.2於法國巴黎採訪王克平；2000.6.3於巴黎採訪馬德升；2000.6.9於英國倫敦採訪曲磊磊。

註19：同註11，頁28。

註20：同註4。

註21：同註11，頁30。

註22：同註11。這一點在採訪時得到黃鋭、馬德升、王克平和曲磊磊的確認。

註23：摘自筆者對李爽採訪，2000.6.5於法國巴黎。關於她在參加遊行示威運動時的心理掙扎，參考李爽、阿城合著：《爽》（台北聯合文學，1999），頁180-181。另同註10。

註24：摘自筆者對曲磊磊採訪，2000.6.9於英國倫敦。

註25：同註11，頁31。

註26：摘自筆者對馬德升採訪，2000.6.3於法國巴黎。

註27：同註24。

註28：同註17。

註29：同註17。劉青於1979.11月被捕，1991年獲釋放，1992年移居美國。

註30：同註24。

註31：同註24，這一點已得到曲磊磊的確認。

註32：摘自筆者對朱青生採訪，2000.12.18於香港。

註33：同註11，頁32-33。

註34：同註11，頁21。

註35：安雅蘭（Julia Andrews）：《中華人民共和國的政治和畫家（1949-1979年）》（柏克萊Berkeley加利福尼亞大學出版社，1994），頁387。「對江豐而言，共產黨的理想與共產黨的官僚政治之間的衝突是一個大悲劇，1982年，他在一次共產黨的辯論會上突然死去。」

註36：羅賓‧蒙羅（Robin Munro）：〈中國地下藝術：1978年以來星星畫會一類的藝術家如何行動（Unofficial Art in China: How Artists like the 'Stars' have Fared Since 1978）〉《監察索引（Index on Censorship）》第11期，1982，第6冊，（1982.12），頁36-39。

註37：同註11，頁34。

註38：蘇立文（Michael Sullivan）：「活在那個黎明裡的人有福了！（Bliss was it in that Dawn to be Alive!）」摘自《星星十年》，頁6。

註39：同註24。

註40：同註11，頁21-34。這篇文章摘自王克平的日記，記錄了1979、1980年的兩次星星美展及其他重要的政治事件。

註41：同註6。

註42：同註6及23。另：李爽曾提及白天祥買了很多他們的作品來支持星星，嚴力也提到他如何用自己的畫去交換照相機。

註43：同註15。

註44：摘自筆者對黃銳採訪，1999.11.27-29於日本大阪。

註45：共產黨文藝社論委員會、中國共產黨中央委員會編（Editorial Committee for Party Literature, Central Committee of the Communist Party of China, Ed.）：〈在中國文學

藝術工作者第4次代表大會上的祝辭〉《鄧小平選集（1975-1982）Selected Works of Deng Xiaoping》（北京外語出版社，1984），頁203。另《新華月報》第11期（總421期），（1979），頁89。

註46：同註45。

註47：〈繼往開來，繁榮社會主義時期的文藝－1979年11月1日在中國文學藝術工作者第四次代表大會上的報告〉《新華月報》第11期（總421期），1979，頁100。

註48：同註17，頁101。

註49：同註17，頁102-103。

註50：同註17，頁106。

註51：姜苦樂（John Clark）：〈自北京大屠殺後中國官方對現代藝術的反應〉《太平洋事件（Pacific Affair)》第65期，第3冊，（1992年秋），頁337。姜苦樂提到，鄧小平於1979年講話中指出知識分子自由化傾向未能獲得實現。

註52：蘇立文：《中國20世紀的藝術和藝術家（Art and Artists of Twentieth Century China）》（柏克萊Berkeley加利福尼亞大學出版社，1996年），頁222。黃鎮是文化部部長和業餘藝術家。

註53：摘自筆者對楊益平採訪錄，2000.5.2於北京。

註54：白傑明（Geremie Barmé）〈Arriére-pensée on an Avant-garde: The Stars in Retrospect〉，載《星星十年》（香港漢雅軒Hanart 2，1989），頁81。

註55：同註10。

註56：《星星十年》（香港：漢雅軒Hanart 2，1989年），《星星15年》（東京東京美術館，1993），《要求藝術自由‧星星20年》（東京東京美術館，2000）。

註57：「在遊行去市政廳的途中並無衝突，遊行者懷著對政府的不滿進行他們的告狀式遊行示威活動（No clashes in March to Town Hall, Demonstrators Confidently Parade Their Grievances）」，摘自〈中國焦點（China Focus)〉，載《香港英文虎報（Hong Kong Standard）》，1979.10.2，頁6。

註58：「抗議警方干預畫展」，摘自《明報》，1979.10.2。

註59：「北京政府允許昔日被禁的新藝術展覽（Peking Permits Once-banned Exhibit of New Art)」，摘自《紐約時報》，1979.10.19，頁1。

註60：江游北：〈北京街頭美術展的風波〉，載《爭鳴》第5期，1979.11.1，頁5-51。

註61：Robert C. Friend：「反叛藝術家最終在北京獲得認可」(Rebel Artists Finally Recognized in Beijing)，摘自《東方視野（Eastern Horizon)》第19期，1980.11.11，頁23-30。

註62：朱利安‧布蘭（Julien Blaine)和Anna Gipouloux：「星星：中國新藝術運動」，首次發表在1981.9.21的法國報紙《解放（Libération)》上，英文版由H.F. Ashworth翻譯，載Gregor Benton編：《毒草野百合：中國的異見者心聲（Wild Lilies: Poisonous Weeds: Dissident Voice from People's China）》（倫敦Pluto Press，1982），頁202-209。

註63：Peter Webb, Bernard Krisher, Andrew Nagorski：〈侵蝕毛澤東思想路線（Eroding Mao's Legacy）〉，載《新聞週刊（Newsweek）》，1979.10.15，頁8-12。

註64：Charles-Antoine de Nerciat：「藝術家躍出一個驚喜（Artists Spring a Surprise）」，摘自1980.9.7的《南華早報》。

註65：Nigel Cameron：「中國藝術新流派（New School of Chinese Art）」，摘自1980.12.20《南華早報》，頁12。

註66：同註36。

註67：栗憲庭：〈關於星星美展〉《美術》，1980.3，頁8-10。1978-1983年栗憲庭任《美術》編輯。

註68：匿名作者：「業餘藝術家的星星美展（'Star' Amateur Art Exhibition）」，摘自《中國建設（China Reconstructs）》第39期，1980.6，頁54-58。

註69：摘自筆者2001.4.30對北島的電話採訪。1979年中到1981年夏北島任《新觀察》編輯。

註70：馮亦代：「可喜的探索」。及：阿鸞：「街頭美展的繼續，記第二屆星星美展」摘自《新觀察》，1980.9.10，頁11-13。

註71：同註1。

註72：摘自東強2000.9.7回覆給本文作者的信件。70年代末他在武漢大學讀書，現在生活於日本，仍創作油畫。

註73：同註72。

註74：同註32。

註75：摘自方振寧2000.6.4回覆筆者的郵政信件。

註76：摘自筆者2000.10.10對葉欣的電話採訪，葉欣現居巴黎。

註77：同註75。

註78：摘自楊藹琪2001.1.1回覆筆者的郵政信件。

註79：摘自邵大箴2001.1.2回覆筆者的郵政信件。

註80：同註79。邵表示：「當時北京的公共場所還有不少民間展覽，這些展覽也試圖創新，但局限於語言表現形式方面，而星星美展干預當時的社會生活，他們的批判意識比較強。」

註81：同註78。

註82：同註15。

註83：趙南曾經參與《探索》和《四‧五論壇》的工作，目前住在日本。

註84：劉念春是劉青之弟，現在住在美國。

註85：摘自白天祥於2001.3.11回覆筆者的郵政信件。

註86：據李爽言，白天祥是星星美展的親密追隨者，他收集了許多有關民主運動的當地雜誌和大字報

等。

註87：同註85。

註88：同註70。安雅蘭（Julia Andrews）也曾提及星星美展與1974發生在莫斯科的推拉機相似。然而，星星美展的黃銳說他並不知道推拉機展覽之事。摘自筆者對黃銳採訪，2000.10.10於香港。

註89：摘自筆者對芒克的採訪，2000.5.3於北京。

註90：同註69。

註91：同註12。

註92-93：同註89。

註94：同註69。

註95：同註32。

註96：摘自趙南於2000.11.14回覆給筆者的郵政信件。

註97：同註96。

註98：摘自筆者2001.3.6對劉青的電話採訪。

註99：摘自劉念春於2001.1.18回覆給筆者的郵政信件。

註100：有關北海公園的星星美展的評論，摘自白天祥收藏的觀眾留言冊手抄本副本，68條留言中的64條刊登在《星星十年》上，（香港漢雅軒Hanart 2，1989），頁70-72。

註101：有關中國美術館的星星美展的評論，摘自白天祥收藏的觀眾留言冊副本，213條留言中的52條刊登在《星星十年》上，（香港漢雅軒Hanart 2，1989），頁70-72。

註102-103：同註101。

註104：這一點從馬德升、曲磊磊、黃銳那裡得到確認。

註105：摘自《毛澤東語錄》（北京東方紅出版社，1967），頁396-398。〈星星之火可以燎原〉，1930.5，載《毛澤東選集》第1卷，頁103。毛澤東說：「我們看事情必須要看它的實質，而把它的現象祇看作入門的嚮導，一進了門就要抓住它的實質，這纔是可靠的科學的分析方法。「星星之火可以燎原」是毛澤東於1927年在一篇提倡井岡山革命精神的文章中提出來的，這篇文章於1976年10月紀念毛澤東逝世的特刊中再次發行，載《盤古》（香港盤古社，1976.10），頁57-64。「星星」，形容其小，「星星之火可以燎原」首次出現在劉大白（1880-1932）的〈舊夢〉詩中，他說：「風吹得滅的，只是星星之火，可奈燎原之火何！」載羅竹風主編：《漢語大詞典》（上海辭書出版社，1987-1995）第5冊，頁673。這篇文章的意思是：風祇能吹滅小火星，但撲滅不了原野之火。

註106-108：同註101。

註109：高焰對星星美展的評論也建基於他的觀點，他說：「不是對話，是談心－致星星美展」，摘自《美術》，1980.12，頁33-37。高焰的立論思想集中在：藝術應該具備社會功能，是溝通觀眾和藝術家之心的橋樑。

註110-111：同註101。

註112：張麗佳（Zhang Lijia）、馬龍（Calum Macleod）合編：《中國不會忘記（China Remembers）》（香港牛津大學出版社，199年），頁174。1976.10中旬，慶祝「四人幫」垮台是許多中國人關心的頭等大事。

註113：唐曉渡：〈時過境遷話《今天》：芒克訪談錄〉，載《傾向文學人民雜誌（Tendency Quarterly）》第9期，1997年夏，頁28。

註114：同註26。

註115：同註69。

註116：同註89。

註117：星星示威運動導致部分星星藝術家倒運，毛栗子在部隊沒有任何升職機會，曲磊磊在中央電視台也無晉升機會，甘少誠找不到工作，摘自《甘少誠作品展覽目錄》（深圳深圳文博精品製做有限公司，1996），芒克被工廠開除，摘自唐曉渡：〈時過境遷話《今天》：芒克訪談錄〉，載《傾向文學人民雜誌（Tendency Quarterly）》第9期，1997年夏，頁32。

註118：《要求藝術自由：星星20年紀念展目錄》（東京東京美術館，2000），頁46-47。日文出版，摘自中文原文。

註119：同註24。曲磊磊講述，民主團體給他一部錄音機，用來紀錄魏京生受審，這錄音並未違反當時法庭官員宣布的條例。

註120：《北京之春》第5期，載華達（Claude Widor）編：《中國民辦刊物彙編（Documents on The Chinese Democratic Movement 1978-1980: Unofficial Magazines and Wall Posters）》（巴黎法國社會科學高等研究院與香港《觀察家》出版社聯合出版Editions de l'École des Hautes Études en Sciences Sociales & Hong Kong: The Observer Publishers，1981）第2卷，頁410-429。

註121：《北京之春》第1-3期，載華達（Claude Widor）編《中國民辦刊物彙編》第2卷，頁110-113、196-201、230-231。

註122：同註26。參考《今天》第1期，1978.12.23，頁19。載中國文藝研究會編：《今天（1978-1980）》再版，（京都木村桂文社，1997），用中文出版。馬德升用「迪星」這個筆名發表這篇小説。

註123：《今天》1980年，第8期，頁5。載中國文藝研究會編：《今天（1978-1980）》再版，（京都木村桂文社，1997），用中文出版。嚴力發表了4篇詩歌。

註124：白傑明：《紅色年代：中國當代文化》（In the Red: On Contemporary Chinese Culture）（紐約哥倫比亞大學出版社，1999），頁192。

註125：朱利安・布蘭(Julien Blaine)編：《中國的非官方詩歌與藝術（Poems & Art en Chine: Les 'Non-officiels', Doc(k)S Numéros）》，41-45期，1981年至1982冬天。

註126：摘自本文作者的毛栗子、楊益平採訪錄，2000.5.2於北京。他倆都曾談到80年代末至90年代初有代理人幫助出售其繪畫作品。

註127：同註10。

註128：同註124，頁204。

註129：同註124，頁192。

註130：白傑明：〈前衛藝術的深層目的：星星美展回顧（Arriére-Pensée on an Avant-garde: The Stars in Retrospect)〉，載《星星十年》（香港漢雅軒Hanart 2，1989），頁79-80。據白傑明講述，那時每星期日下午都有12-40位年輕人聚會，邊喝邊談，有時還跳舞。主持人是詩人趙南，他曾以筆名凌冰發表詩篇〈給你〉，1981年在政府肅清民主活躍分子時被捕，1983年獲釋，現在他是日本東京《21世紀新聞（21st News）》的編輯。除了星星畫會的成員，經常來出席聚會的還有《今天》和《四・五論壇》的編輯和作者。

註131：同註89。

註132：同註10。

註133：同註131。

註134：華達編：《中國民辦刊物彙編》第1卷，頁579-584。另見《啟蒙》第1期。

註135：同註89。

註136：同註10。嚴力説在《一行》發表的70%詩篇都是來自中華人民共和國的詩人作品。

註137：同註134，第1卷，見《探索》第2期，1979.1.29，頁96。另參考《探索》的背景，頁19-20。這7個團體是《四・五論壇》、《群眾參考消息》、《啟蒙北京分社》、《今天》、《探索》、《人權同盟》、《人民論壇》。

註138：同註134，第1卷，參考《探索》的背景，頁23。

註139：同註134，第2卷，頁59-61。

註140：《新華月報》編輯部編：《新中國五十年大事紀》（北京人民出版社，1999），頁531、543。據記載，有10,000,160考生參加大專院校聯合招生考試，其中有674,000人獲錄取。

註141：《美術雙月刊》第6期，1977.11.25，頁43。本期刊登廣告宣佈中央美術學院、北京戲劇學院燈光和舞台美術系的研究生和學士課程都有招生名額，正接受報名申請。

註142：同註32。

註143：同註23。

註144：浙江人民美術出版社編：《中國20世紀美術集（1978-1999）》（山東美術出版社，1999），頁221。

註145：《美術雙月刊》第1期，1976.3.25。

註146：同註72。東強表示，粉碎「四人幫」之前，他被調去合肥創作一幅反鄧小平的作品，打倒「四人幫」後，他被指示去一間學習室創作一幅毛澤東的木刻版畫來慶祝「四人幫」垮台和華國鋒上台。

註147：《美術雙月刊》，1978年第6期，頁44。宣佈《美術研究》於1979.2.15重新出版，呼籲各種

學術單位、藝術家、業餘藝術家訂閱。《美術研究季刊》第1期，1979.2.15。

註148：王鏞：《中外美術交流史》（湖南教育出版社，1998），頁373-375。

註149：《美術月刊》第11期，1980.11.20。

註150：《美術雙月刊》第3期，1977.5.25，頁39、41、封底。

註151：白傑明：〈前衛藝術的深層目的：星星美展回顧〉，載《星星十年》（香港漢雅軒Hanart TZ，1989），頁76。據白傑明敘述，王克平曾這樣概述星星的形象：「珂勒惠支是我們的旗幟，畢卡索是我們的先軀。」星星受珂勒惠支的人道主義啟示，極力避免做效那種隱藏社會政治追求純藝術的明清畫風。

註152：王鏞：《中外美術交流史》（湖南教育出版社，1998），頁351。另：《美術月刊》第12期，1979.12.25，頁47-48、26-27。

註153：《美術月刊》第2期，1979.3.25，頁41-43，44-45。

註154：《美術月刊》第4期，1979.5.25，頁22-25，32-33、38-40。另《美術月刊》第5期，1979.6.25，頁45、25，30-31。

註155：《美術月刊》第2期，1980.2.20，頁44-48，25，30-31。另《美術月刊》第8期，1980.8.20，頁43-45。

註156：摘自本文作者的艾未未、邵飛、李爽採訪錄。

註157：同註26。

註158：同註9。

註159：同註72。東強說，那時他是武漢大學藝術系的學生，其父母都從事藝術工作，因此一直訂閱蘇聯雜誌《蘇聯婦女》、《星火》及其他蘇聯藝術書籍，他還有機會在父親的工作室閱讀美國雜誌《人生（Lives）》及一些歐洲的藝術書籍。

註160：瓊安・勒伯・柯恩（Joan Lebold Cohen）：〈進兩步，退一步（Two Steps Forward, One Step Back）〉，載《藝術新聞（Artnews）》，1988.5，頁123。瓊安・勒伯・柯恩說，所有行業，包括藝術在內，都受鄧小平易變的政策影響，從強調政治意識轉移到發展經濟的中國特色的道路上來，鄧小平的「門戶開放政策」試圖以新的觀念去吸引外國人投資及科學技術，導致的結果之一是源源不絕的西方藝術家、藝術史家、書籍、雜誌像潮水般湧入中國，出現各種西方當代藝術展覽和移居歐洲、美國等地的華人藝術展覽，使中國的藝術景象呈現國際化特色。

註161：《美術雙月刊》第5期，1978.9.25，頁48。該展覽從1978.3.10-4.10終。另參考：羅賓・蒙羅：〈中國地下藝術：1978年以來星星畫會一類的藝術家如何行動（Unofficial Art in China: How Artists like the 'Stars' have Fared Since 1978）〉《監察索引(Index on Censorship)》第11期，第6冊，1982.12，頁36-39。羅賓・蒙羅於1977-1979年期間在中國讀書。對該展覽日期的記載，不同的書籍有一點差異，王鏞：《中外美術交流史》的記錄是1978年3月，高名潞等編：《中外美術交流史》的記錄是1978年1月。

註162：《美術雙月刊》，1978年第4期，（1978.7.25），頁39。東山魁夷的展覽於1978.5.26-6.9在北京勞動人民文化宮舉行，王鏞：《中外美術交流史》的記錄是1978年5月，高名潞等編：

《中國當代美術史》的記錄是1978年2月。

註163：《美術月刊》第10期，1979.11.25，頁46-47。平山郁夫的展覽於1979.9.11在北京勞動人民文化宮舉行。

註164：《美術月刊》第8期，1979.9.25，頁10。羅馬尼亞現代繪畫展覽於1979.8.16在北京勞動人民文化宮舉行。

註165：摘自方振寧於2000.6.4回覆本文作者的郵政信件。

註166：羅賓‧蒙羅：〈中國地下藝術：1978年以來星星畫會一類的藝術家如何行動（Unofficial Art in China: How Artists like the 'Stars' have Fared Since 1978）〉《監察索引（Index on Censorship）》第11期，1982年第6冊，（1982.12），頁37。

註167：《美術月刊》第2期，1979.3.25，頁47。

註168：弘剛：〈現代派藝術的開拓者：無名畫會〉，載《大趨勢》，1989.10，頁82-84。

註169：高皋：《後文革史：中國自由化潮流》（台北聯經），1993，頁322。

註170：同註168，頁83。

註171：摘自筆者對栗憲庭的採訪，2000.5.5於北京。據栗憲庭講述，當時他任《美術》編輯，認為薛明德的畫呈表現派風格，而貴陽藝術家的畫則呈印象派風格。薛明德現在住在美國。確切的展覽日期不詳。另參考：羅賓‧蒙羅：〈中國地下藝術：1978年以來星星畫會一類的藝術家如何行動（Unofficial Art in China: How Artists like the 'Stars' have Fared Since 1978）〉《監察索引(Index on Censorship)》第11期，第6冊，1982.12，頁38。據羅賓‧蒙羅敘述，薛明德是來自重慶的民間藝術家，他的作品獲得國際認可，1980年夏，他獲准在北京創辦自己的公眾美術館，即「黑牛美術館」。

註172：同註9。據尹光中講述，1979.8.28-9.3他們共在西單民主牆展出101件作品，主題是「昨天、今天、明天」，參觀人數超過一萬。另參考：羅賓‧蒙羅：《中國地下藝術：1978年以來星星畫會一類的藝術家如何行動》，《監察索引(Index on Censorship)》第11期，第6冊，1982.12，頁38。羅賓‧蒙羅對該展覽日期的記錄有點不一樣，他說貴陽5位青年藝術家的展覽於1979年10月舉行，並提及鄺洋是這5人小組的頭目，他們發表了一首標題為〈藝術家（The Artist）〉的詩篇。一些星星美展作品配有《今天》雜誌上的詩歌，也許就是受貴陽藝術家畫展的啟發。

註173：高皋：《後文革史：中國自由化潮流》（台北聯經，1993），上卷，頁319-321。四月影會的成員包括王志平、王立平、吳鵬、李京紅、李曉斌等，他們於1976年天安門事件期間拍攝了大量照片，曾在1980和1981年的《四‧五論壇》上展示他們的攝影展，1979年的第一次展覽是三次之中最震撼的。

註174：Bu Wen：〈機場室內裝飾使壁畫藝術復興（Airport Décor Revives Mural Form）〉，載《中國建設（China Reconstructs）》，1980.6，頁34-35。

註175：蘇立文：〈中國藝術新方向（New Directions in Chinese Art）〉，載《世界美術（Art International）》第25期，第1-2冊，1980，頁52。官方評論家認為裸體畫像侮辱傣族人民，傣族人民對這幅描繪大眾習俗的作品並無異議，後來得知共產黨領導反對這畫，他們也不喜歡這畫了。

註176：羅賓‧蒙羅：《中國地下藝術：1978年以來星星畫會一類的藝術家如何行動》《監察索引 (Index on Censorship)》第11期，第6冊，1982.12，頁36。

註177：同註52，頁231。

註178：《美術月刊》第8期，1980.8.20，頁47。

註179：《人民日報》，1979.11.24及1980.8.16。

註180：《美術月刊》第3期，1980.3.20，頁8-10。

註181：《美術月刊》第12期，1980.12.20，頁33-36，26。另《美術月刊》第9期，1980.9.20，頁12。

註182：包括無名畫會、四月影會、薛明德、貴陽藝術家小組的展覽。

註183：有關「四月影會」的展覽評論，參考《今天》第4期，1979.6.20，頁22、80-82。有關中國美術館外公園內的露天「星星美展」，參考《今天》第6期，1979，包括展覽序言、10位星星藝術家的簡介、一篇交代星星美展20小時始末的文章。摘自中國文藝研究會編：《今天（1978-1980）》中文再版（京都木村桂文社，1997）。有關五位貴陽青年藝術家的展覽，參考《四‧五論壇》第13期，載：中國共產黨問題研究所編：《中國大陸地下傳閱刊物彙集》（台北台灣，1982.3.31），頁52。

註184：劉心武：〈班主任〉，1977.11，盧新華：〈傷痕〉，1978.8，這兩篇是「傷痕文學」的最初範例，而「傷痕藝術」的範例之一也許是四川美術學院於1977年提議的高小華作品〈為甚麼？〉（1979）。

註185：同註72。

註186：同註69。據北島講述，當時參加「星星畫會」、《今天》、「四月影會」的成員都是工人，當時大部分知識分子都很沉默，青年工人始創不同於《北京之春》的「自由文化」運動，他們中的一些人同時參加兩個社團活動，在社會政治、文學藝術、批判思考領域互相支持。因為他們沒有社會地位，所以也不太介意活動的結果，甚至一點都不介意自己的身分。

註187：同註12。

註188：同註187。另同註26。黃銳和馬德升負責選擇一些作品去參加星星美展，黃銳的選擇標準是藝術作品必需含有激勵性，馬德升有兩個選擇標準：藝術作品必需真誠，並能展現獨特的表現形式。

[3]
星星美展的作品特色

(1979—1980)

　　1979至1980年間的星星美展及其他活動在當時引起很大反響。這兩次展覽共展出一七〇多件作品，然而僅極少數在現存的學術文獻中被認真地討論。他們作品的藝術重要性也許因他們的露天展覽和示威運動的破壞性活動而失色。為便於評價星星美展作品的特色，本文根據其內容特色分為六類，包括：重新解釋悲劇事件的作品，提出社會問題的作品，描述愛國主義的作品，描繪普通人生活的作品，還有裸體畫像和探索各種各樣主題的作品。

　　將星星作品與其同齡人的作品並置和比較，把重新解釋文革悲劇事件的作品置於歷史背景加以討論，他們的作品具有時代性和文化特殊性，是與70年代末的地下詩歌、「傷痕文學」、「傷痕藝術」平行出現的，這些作品以實例證明這一代的藝術家和作家是如何以含蓄而清晰的藝術手法去控訴無數的悲劇。通過對這些作品的社會內容和藝術形式的仔細研究，發現星星藝術家以隱喻手法去重新解釋一些特殊的悲劇事件，而當時有「傷痕藝術」傾向的藝術家則以寫實主義手法去揭露這些特殊事件。

　　另一類典型的星星美展作品是提出社會問題的作品。他們不滿足於僅以平實的手法描繪當時的社會政治現象，而以諷刺手法去勇敢批評時事。把批評社會、諷刺政治領袖人物、嘲諷模式化人物的作品也將被討論。因為星星作品是首批以視覺手法反映文革後期人民的集體覺醒意識的，所以與同齡人的作品顯然不同。根據當時是南京師範大學學生的朱青生講述，

1979年，在他就讀的學校曾上演了一齣叫《阿凡提》的戲劇，劇中有一首插曲叫「國王死了，國王死了」。【1】阿凡提是一幽默的反抗統治階級的寓言人物形象，這是一個新疆維吾爾族民間故事的代表，【2】這種校園文化現象暗示青年人敢於以一諷刺劇中人物在有限的空間表露自己憤慨的政治情緒。與此相似，星星藝術家以一種批評手法去表達他們對社會政治現狀的意見。

具有民族象徵意義的作品也將被討論。星星藝術家在作品中以可辨認的符號或圖像從不同視角去重新解釋自己的民族。這些作品十分重要，因為不僅僅代表星星藝術家與民族命運息息相關，而且還暗示經過多年的政治動蕩後他們開始覺醒，他們對自己國家的主觀願望及對本民族前景的浪漫希望明顯地顯露在這些作品中。

描繪普通人生活的作品也會被探討。文革期間，政府的口號是「文藝為工農兵服務」，這時的整體藝術風格是以浪漫主義手法描繪群眾笑臉和先進態度。星星藝術家的風格與此形成鮮明的反差，他們為解決米飯問題而工作，往往以拉長、扭曲、抽象的手法反映群眾的苦難，他們的藝術意義因挑戰政府的藝術意識形態而加強，這使星星藝術與他們的前輩藝術和同齡人藝術產生明顯的區別。事實上，表現普通人生活的作品在當時無疑是一特別的主題。

星星藝術家展出許多裸體畫像和雕刻作品。遠運生在北京機場創作的帶有裸體成分的壁畫引起爭議，揭示裸體在當時是一公眾禁忌。【3】星星美展中的裸體畫像顯示他們不循規蹈矩的態度，這也在研究之列。

最後部分，將星星美展中的肖像畫、風景畫、靜物畫等作品與同齡人的作比較。這部分作品與其他民間藝術社團，尤其是無名畫會的作品相似。星星畫會的領導人之一黃銳曾提及：「1979年7月，無名畫會的展覽影響和鼓舞了我們。」【4】將星星美展作品和無名畫會的作品進行仔細比較後，點明兩者之間在風格方面的相似與區別，從中可見兩者皆有借用西方現代主義風格的共同傾向，他們都帶有一些集體的西方風格的實驗傾向，例如：學院寫實主義、後印象主義、野獸派畫風、立體派畫風、表現派畫風，他們的生硬技法正反映出中國當代藝術的早期發展狀況。

一、重新解釋悲劇事件的作品

　　將許多揭露文革時期的悲劇事件與文革餘波時期的死後恢復名譽現象作對照，發現很多藝術家和作家以繪畫、雕刻、詩歌、散文、報告文學、小說、戲劇、電影等形式去紀念受害者。一些文藝作品為作者自己的傷痛經驗充當批判角色，這從李爽的作品〈紅、白與黑〉中可看到。李爽是參加星星美展和其他行動的女性藝術家之一，她說，在這幅作品中，「紅色代表血，白色代表白色恐怖，黑色是象徵，隱喻黑暗的現實狀況。」【5】關於這幅作品的內容，李爽說：

　　　　這張畫就很有政治性，這是張志新臨死之前的形象，象徵著受害者的
　　　　吶喊聲，象徵著我們中國人對現政府的不滿，我們被現政府折磨，是

▊ 李爽　紅、白與黑　1980　油畫（左圖）
▊ 馬德升　無題　1979　木刻版畫（右圖）

　　受害者，我們在控訴迫害者。【6】

　　李爽用紅色和黑色去描繪一個被拷打形象的上身，張志新頸部的紅線暗示她於1975年4月3日被殘忍地割斷喉嚨以防她吶喊的時刻。【7】李爽說，右邊的白色身形暗示人民對張的悲慘死刑的感受。【8】除李爽外，馬德升的一幅名為〈無題〉的木刻版畫也表現張志新事蹟，他描繪出一張仰視上方射線的長髮女性側臉。這兩幅作品各以半抽象的手法表現出一種有力的和鎮定的心境去紀念這位女英雄。

　　張志新（1930-1975）是一位共產黨員，1969年，她批評毛澤東的意識形態、文革的方向及林彪問題。根據記錄，她被關在一極小的監獄裡長達一年半之久，在裡面她不能直立，坐下時雙腳不能伸展，【9】她於1975年4月被處死。張志新案件於1979年3月17日在遼寧獲平反。【10】1979年《美術》發表了張志新紀念展的作品。【11】在最近的一篇文章中，香港作家陶傑說，1989年，豎立在天安門廣場的自由女神像提醒他想起張志新這位女英雄。【12】他們這一代的人對張志新很熟悉，她是文革期間被當局處死的最後一位「反革命」，直到1979年她的案件被平反。

　　1979年6至10月，無數官方文章發表在北京、遼寧等地的全國性報刊雜誌上紀念她。大部分文章和木刻版畫以插圖形式宣傳張志新的革命精神和形象。李爽所畫的張志新的悲慘臨刑圖與官方刊物上的革命形象有所不同，由於市民，尤其是北京的受教育階層都對該事件十分熟悉，儘管這幅畫像有點朦朧，但仍有部分觀眾可能理解這幅作品。馬德升所畫的〈無題〉中的張志新畫像以〈夢幻曲〉之名發表在《今天》上，又以〈永別了，母親〉之名發表在《爭鳴》上，當時的觀眾能認出這是描繪張志新被處決的最後時刻。【13】

　　1979年，在官方藝術圈中有很多張志新畫像。例如：張鴻年將張志新的不同人生階段創作成一幅名為〈發人深省〉（1979）的油畫，另外還有一幅描繪張志新在獄中名為〈為真理而鬥爭，誓死保衛黨〉的水墨畫（1979）。除了這兩幅重新解釋該悲劇的直述式繪畫外，陳晉鎔的一幅不知名的木刻版畫也是歌頌這位女英雄的愛國心，作者描繪了一幅張志新的笑容，背景是光芒四射的太陽。與官方作品中那種客觀的和理想主義的描繪相比，李爽的張志新畫像更有主觀色彩。

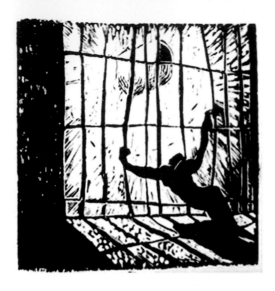

李爽的張志新受難圖以半寫實主義手法完成，與其另一幅猛烈的名為〈搏〉的木刻版畫風格一致。這幅版畫刻畫一個受監禁的人，畫面以鐵欄和人形及投射在地面的鐵欄直影和人形斜影構成，視角是從獄中向外張望。這幅作品帶出一種很強的獄中鬥爭的信息，可被解釋為孤身牢獄鬥爭，也可解釋為獄中人質問殘陽。這兩幅作品反映李爽的社會批判情感，雖然她並未指明她畫的是張志新，但觀眾或許能從1979年的大量有關她的新聞報導中推斷出來，【14】這顯示出在李爽的政治主題中有似非而是的特色，暗示她既渴望批評當局又害怕當局的自相矛盾心理，故不敢在畫中使用直接清晰的畫像。

因李爽的張志新作品從未正式發表，故不能肯定觀眾是否能理解這幅作品的思想。從星星美展的《觀眾留言冊》看，北京大學的艾冰這樣寫：

它也許帶來的只有回憶，不然我幾乎早已忘記了過去。【15】

一位來自大連外語學校的觀眾這樣寫：

星星啊。您並非是攻畫消遣。您是在哭泣，在吶喊！世上還存在著苦和難。為了消除人間的苦難，願您永遠衝鋒在前！【16】

這些評語雖未具體寫明是關於李爽的畫，但暗示觀眾理解這些受難畫像的主題思想。

詩人江河寫了一首〈沒有寫完的詩〉紀念女英雄張志新。他在詩的第一節與女英雄被釘在監獄的牆上感同身受，第二節進一步與英雄的母親感同身受，第三節他變作一位在夢中尋找太陽的女孩，第四節概述執刑的場景，最後一節他再一次與女英雄面對死亡時刻感同身受，在這循環式的描

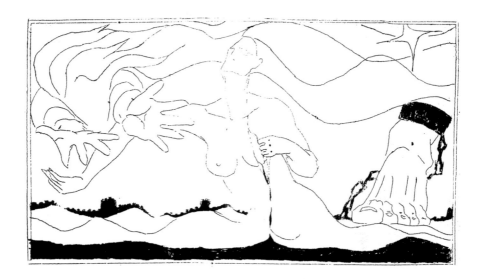

述中融入了詩人的傷感情緒和對真實事件的想像力。這首悼念詩第一節裡的「黑色的時間」和第二節裡的「黑色的太陽」都有象徵意義，這首詩起社會批評作用。【17】

　　江河這首詩發表在民間刊物《今天》上，星星藝術家曲磊磊，筆名陸石，為這首詩畫了一幅插圖。將這幅鋼筆畫插圖與李爽的油畫相比，此畫顯得明瞭易懂，因為畫中有一直接清晰的肖像，描繪一個裸體女性的上身，她的長髮在畫面中心隨風飄動，裸體的下身與山脈和長城的輪廓融為一體，畫面的右邊有一隻帶鐐銬的腳與景物拴在一起，鎖鏈與長城連接在一起，畫面的左邊有一雙做出絕望手勢的手掌，這手勢顯出不安，某程度而言，這幅插圖是江河詩中女英雄的化身。

　　李爽的畫、馬德升的版畫、江河的詩、曲磊磊的插圖，以視覺和語言手法表現出張志新被嚴禁、拷打、死亡的氣氛。李爽的畫於1980年第二次星星美展時展出，馬德升的版畫在1979年第一次星星美展時展出，馬德升的木刻和由曲磊磊插圖的江河的詩發表在1979年的《今天》上。這四幅作品是批判文革期間獸性事件的範例。因星星藝術家與《今天》詩人間的親密關係，雙方可能互相啟發靈感，他們對當時的大眾女英雄事蹟非常敏感，不過，他們隱藏了政治人物形象的姓名，這與「矇矓詩」的手法相似，這意味著70年代末和80年代初的政治氣氛是多麼不穩定。

▌曲磊磊　沒有寫完的詩（今天）　1979　鋼筆插圖
▌李爽　搏　1980　木刻版畫（左頁圖）

與李爽的張志新受難畫像比較，無名畫會的主要藝術家趙文量在1982年以寫實主義手法繪製了遇羅克的頭像。遇羅克因他的大量類似〈The Essays on Class Backgrounds〉的批判性雜文而著名，【18】他於1970年3月5日因「反革命罪」而遭殺害，遇難時才27歲，於1979年11月21日獲平反。據趙文量講述，他通過無名畫會的另一位主要藝術家楊雨樹認識遇羅克，遇羅克於1968年被捕前與楊雨樹都在北京人民機械廠工作。【19】繼李爽的張志新受難畫後，趙文量用簡單的油畫刷筆勾畫出遇羅克年輕智慧的頭像。李爽的隱喻畫描繪出女英雄的內心感觸，趙文量的寫實畫捕捉住知識分子臉部特徵的精髓，李爽的畫通過強調英雄就難時刻來批評當局和文革的殘暴，趙文量的畫通過表現知識分子的才華橫溢以達紀念目的。

詩人北島也為遇羅克寫過〈宣告〉和〈結局與開始〉兩首詩。與李爽的畫相似，北島在〈宣告〉中概述遇羅克人生的最後時刻，遇羅克除了留下一支鋼筆給母親，沒能留下任何別的東西。北島寫：「我沒留下遺囑，只留下一支鋼筆給我的母親」。【20】這是一個事實，他遇難後，他的母親把這支筆交給了他的妹妹遇羅錦。【21】〈結局與開始〉中北島這樣議論：

以太陽的名義，黑暗在公開掠奪，沉默依然是東方的故事，人民在古老的壁畫上，默默地永生，默默地死去　必須承認，在死亡白色的寒光中，我，戰慄了，誰願意做隕石，或受難者冰冷的塑像，看著不熄的青春之火，在別人的手中傳遞，即使鴿子落在肩上，也感不到體溫和呼吸，它們梳理一番羽毛，又匆匆飛去。【22】

▋趙文量　遇羅克　1982　油畫

北島以神祕主義手法概述太陽、黑暗、死白寒光和殉道者冰冷的塑像，使我們回想起袁運生的油畫〈殉道者〉（1980），這幅畫以極簡的勾勒筆法描繪出一細長的像耶穌懸掛在十字架上的形象。

除了北島的悼亡詩之外，星星畫會的王克平也寫了〈法官與逃犯〉的劇本。劇中主角是一名叫羅克的逃亡者，他陷入了兩難的困境，是相信法官好呢還是粉碎「四人幫」後也永遠不要揭示他的案件真相？【23】巧合的是，遇羅錦曾記述遇羅克於1960年代寫也過一個名為〈法官與逃犯〉的劇本，劇中的法官和罪犯是一對雙胞胎，可惜這個劇本於文革期間與其他雜文一起被燒毀了。【24】

70年代末和80年代初的藝術家和作家，嘗試用不同的藝術手法對發生在文革期間的慘案和不公平事件表達憤慨。其他的例子還有很多，例如：程叢林的〈1968年X月X日雪〉（1979）於1979年展出並出版，又如陳宜明、劉宇廉、李斌合作的連環畫〈楓〉（1979），描繪發生在一所中學內的階級鬥爭的典型場面，以及一對年輕情侶在文革期間的悲劇故事。程叢林的油畫在慶祝中華人民共和國建國30週年美術展覽會上獲銀獎，【25】而陳宜明等根據同名小說《楓》改編的系列故事畫則引起爭議，以致在1979年被禁出版。【26】〈1968年X月X日雪〉以描繪歷史橫截面的方式而成，〈楓〉則以記述一連串事件的方式而成，這些作品不但發揮出史記般的作用，而且還像李爽的油畫那樣將批判意義融入自己的作品。就風格而言，寫實主義油畫〈1968年X月X日雪〉在一個像舞台的背景上描繪群眾，每個人物形象都自然主義地表現出那種於文革時期很典型的理想化的革命現實主義風格。畫面中間是一位被拷打的只穿著一件白襯衫的女士，地上的白雪映襯著她，周圍的人物都注視著她，左邊有兩群人，右邊有一持照相機的男人和一持槍男人，右邊角落還有一些目擊者，其他人都在女士身後。作者組構出一個壯觀的場面，並以嚴密精細的手法繪出一個歷史性時刻。與李爽那種主觀中帶有寓意的畫相比，程叢林這幅客觀自然主義風格的畫描繪出一個真實的場面，很可能構圖就源於作者的文革記憶。雖然兩者都表達出對文革事件的憤慨情緒，但採用的藝術詞彙卻很不同。

陳宜明等的連環畫〈楓〉以三十二幅畫面講述一個悲劇故事，畫中情侶盧丹楓和李紅剛最終變成對立者，並在戰鬥中互相殘殺。盧和李都是熱

情的紅衛兵，在文革中支持兩個不同派別，那時街鬥巷戰是很普通的事。據陳宜明、劉宇廉、李斌說，他們以對比手法處理人物和背景去創造一種舞台效果，【27】用直接清晰並具特定功能的圖像去表現時代特徵，如革命服裝、標語、情節，使每一幅畫面看起來都像一張快拍照片。與程叢林的油畫相似，〈楓〉採用自然主義手法，不過，這系列連環畫因它的藝術質量簡直不能用藝術語言去評價。

李爽的畫表達她對女英雄的印象，與程叢林那紀念碑式的作品和陳宜明等那記錄歷史事件的連環畫作比較，李爽的畫超越自然主義手法所陳述的範圍，她的畫不但具社會批評作用，而且將自己對文革的看法和傷痛經驗融為一體。出生在資本家家庭的李爽說：

文革時期，我曾目睹我的祖父被毛澤東的紅小兵打死。【28】

這或可解釋為甚麼她的畫會如此生動，她的畫含有一種想故意偏離自然主義和革命現寫主義，從而走向半寫實主義風格的意味，她這一代的藝術家嘗試表達自己對社會、對與政治緊密相連的生活的看法，李爽說：

這張畫叫〈紅、白與黑〉，象徵張志新的死，她被槍斃之前，喉管被割斷，不許她喊，對此，星星群體內也有議論，我們內部的言論是比較自由的，我們是一群反對現政府的青年人，不隱藏政治觀點。【29】

李爽 神台下的紅孩 1980 油畫 100×100cm

　　除了批評和沉鬱的畫外，李爽在一幅名為〈神台下的紅孩〉的政治畫中採用浪漫主義手法。鮮艷的裝飾性色彩裡隱藏著她的批評態度，她說：

> 畫面中間的狗是我的化身。【30】

　　她將自己等同於一隻狗，意味著她是如何理解自己的社會角色的。當社會動盪生活單調時，環境也充滿寒冷基調，她運用自己生動的想像力描繪出一個彩色的環境，這可被理解為諷刺。畫中的奇異象徵符號具裝飾作用，紅色的心形、夢幻般的氣球、流動的曲線、畫面左邊的人物形象都使我們想起夏卡爾、畢卡索、馬諦斯的風格。她的畫與夏卡爾的繪畫幻想方式相似，將人身和動物形狀的碎片結合在一起，這手法源於立體派和俄國前衛派藝術，它看起來像畢卡索用立體派手法處理正面和側臉的方式，將鮮艷的色彩運用在畫中，則類似馬諦斯的手法。李爽說：

> 我的作品中，一些是表現現實生活的，一些是幻想虛構出來的。當然我也很注重色彩、構圖、氣氛，這些東西明顯受馬諦斯的影響，因為我在北京的時候看過馬諦斯的作品，我很喜歡。我的用色基本上比較重，帶有較明顯的裝飾性。【31】

　　〈紅、白與黑〉和〈神台下的紅孩〉形象地解釋了李爽是多麼不尋常，她以帶個人色彩的半寫現實主義和象徵手法去重新解釋悲劇事件，去批評文革和共產黨統治，她使用另一種策略去表達批評意見，這與採用自然主義手法的「傷痕藝術」不一樣。雖然她的繪畫內容不是直接清晰的，但是這種激烈感也呈現在先前的作品中。她後來畫中的裝飾性給人一種朦朧的夢幻般的印象，這減弱了那些批評主題的作品力度，這類畫發表在1980年12月的《美術》上，不過並未引起討論，也許當與那些表達意思清晰易明的官方作品和「傷痕藝術」相比較時，她這兩幅作品的表意太朦朧了，從星星美展的《觀眾留言冊》評語和目擊者反應來看，沒有甚麼暗示顯示這兩幅作品是成功的。

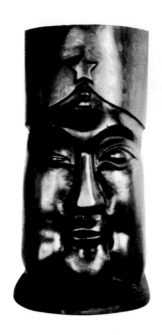

二、提出社會問題的作品

　　社會批評顯然是星星美展作品的主要特色，下文將討論的焦點對準以清晰易明圖像提出社會問題的作品。自中華人民共和國建立以來，這些作品在視覺藝術史上是很特別的，因為這是第一批勇敢打破禁忌去批評典型政治問題的作品，他們使普通觀眾和當代藝術家震驚。

　　王克平的〈偶像〉和馬德升的〈無題〉，以描繪個人崇拜主題來批評社會。王克平的雕刻頭像描繪一張豐滿的睜一眼閉一眼的臉形，頭像上的帽子正中有一顆五角星，這顯然使觀眾聯想到毛澤東、菩薩及共產黨的形象。王克平說：

> 當時我只想做一個偶像去諷刺個人崇拜，沒想到它會像毛澤東。你拿他的照片來看，一點兒也不像，但是大家都說像。【32】

▌王克平 偶像 1979 木雕 高62cm（左圖）
▌馬德升 無題 1979 木刻版畫 21×30cm（右圖）

　　也許自中華人民共和國建立以來，毛澤東聖像已普及到成為民眾生活中的必備物，正如艾未未說的那樣：「過去，毛是伴隨我們生活的符號。」【33】

　　在中國習俗裡，牌匾或雕像通常被安放在家裡或寺廟裡，作為紀念祖先或英雄的儀式，王克平這座62公分高的木雕頭像與這種習俗相符。頭像的背部是平的，著重加強它的社會含義，王克平俏皮地給頭像雕刻了一個奇特的帽子來取代當時很流行的革命帽子，也許這是因木頭的天然形狀而成，也許是王克平故意用這種混合成分去轉移觀眾的注意力，雖然不能肯定作者的目的，但是這雕像強烈地引導人們聯想起毛澤東、共產主義、個人崇拜，這一眼睜一眼閉的頭像正在挖苦領導，這或可解釋成：雖然領導知道百姓受苦，但堅持維護自己的偶像身分而不理睬百姓的生計。

　　馬德升的〈無題〉描繪了一座從低角度仰視的菩薩上身，從本質上講，它同樣也是諷刺。除了圍繞菩薩頭部的光環之外，這種角度處理也加強了個人崇拜意圖的勢力。馬德升說：

> 這張〈無題〉畫曾引起宗教界的抗議。畫中的佛像象徵皇權和權利，腹部跳芭蕾舞的女人代表弱者，他們男盜女娼。當時，中國當官的玩弄女人沒事兒，老百姓則不行，捉到了要坐牢或者被唾罵為壞人。【34】

　　觀眾也許並不明白馬德升所關注的問題，事實上，這個菩薩形象足以使觀眾將個人崇拜和父權制度聯想在一起。王克平的〈偶像〉和馬德升的〈無題〉通過將文革的精神，即階級鬥爭的概念具體化來打破禁忌，這兩件作品含有批評特權階級和政治領袖人物的味道。與王克平雕刻的幽默混合偶像相比，馬德升創作的菩薩形象更顯陰暗，他巧妙地構圖以加強他的作品思想，跳芭蕾舞者在菩薩的左手臂裡舞蹈，舞者展開手臂後的整個高度與菩薩打坐的手掌尺寸相似，這顯得她是多麼無助。菩薩的頭部高而謹慎，如果他想看到舞者，顯然必須垂視他的手，菩薩聖像與舞者畫像之間的階級差別也許暗示著社會權力結構，而尺寸的對比則加強了階級制度的概念。這件作品提示我們想起王克平的作品〈拳（權）〉，「拳」和「權」

中文發音相同，此作刻畫出一隻強有力的拳頭緊勒著一個女性的裸體，女性身體和大拳頭之間的對比，是星星美展中顯示父權制概念的一個例子：強調在中國社會男性權力超越女性身體。

　　馬德升的〈無題〉可被看作另一個以結構對比手法圖解權力概念的例子。畫中的中國淑女看起來像皇宮裡的侍女，作者用白色線條在大門的黑色縫隙間勾勒出一個纖細的宮女形象，這可被解釋為她企圖走出中國的封建大門，然而，她的微小尺寸與她的微薄權力是同義的，正如她的身形與巨大的傳統之門間的對比，門上的鐵把手加上鐵釘象徵中國封建制度和父權制度概念。

　　王克平不但刻畫作為領導或個人崇拜的共產黨形象，還在另一件作品〈沉默〉中刻畫下層階級的無助。他以荒誕的戲劇手法雕刻出一個頭像，它睜開一眼，另一眼則用一塊像打了一個×的棉布封住，最鮮明的特徵是用一塊圓形木堵住嘴巴，這張痛苦的臉傳達出清晰易明的絕望信息。他說：

▌王克平　拳/權　1980　木雕　高45cm（左圖）
▌馬德升　無題　1980　木刻版畫（右圖）
▌王克平　沉默　1979　木雕　高45cm（右頁圖）

十幾年的社會經驗，使我對社會和
共產黨的本質漸漸認識清楚，於是
把自己的認識和感情表達出來。一
個頭像是毛澤東，代表上面的黨領
導，另一個頭像代表在偶像下沉默的
下層群眾，一上一下，一組對比。
【35】

　　王克平的社會敏感度、表達慾望及獨特
的藝術詞彙，解釋了為何他大部分含政治內
容的作品能在星星美展時吸引這麼多的關
注。栗憲庭這樣評論：

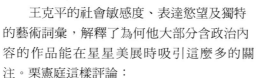

　　雕刻作品〈沉默〉，利用樹疤的原先形狀創作成嘴被木塞塞住的樣子，
這實際上是中國傳統根雕藝術的一種創作手法。王克平把它轉換成現
代的東西，他的藝術包含非常強烈的對當人生存環境的不滿，渲泄壓
抑的情緒。過了這麼多年看，王克平是他們中最出色的。【36】

　　雖然王克平於80年代曾為巴黎和首爾以旋律流暢的形式創作了兩件3公
尺高的樹幹雕刻，但是他聲明自己很少製做根雕，他不同意栗憲庭試圖將
他的作品與根雕掛勾，他說：

　　其實根很難雕，首先，根裡頭有很多石頭，你沒有辦法用鋸去鋸；第
二，根是整株樹木中木質最差的部分，裡面的水份最多。很多中國搞
根雕藝術的人，實際上並不是做雕刻工作，而是把自然的東西擺在那
裡，這不能說是一個雕刻作品，最多祇是自然的裝飾品，它沒有藝術
家的感情在內，一種普通擺設，就如一塊石頭，一朵小花，這種東西
跟雕刻藝術沒有關係。因此，我很少做根雕作品，幾乎沒有做過。
【37】

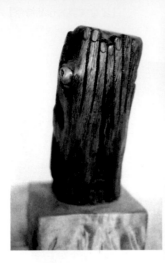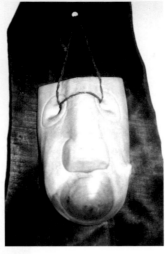

　　王克平的雕刻作品特色表現在他的機智風趣方面。他去木廠撿一些形狀不規則的廢木料，即使是一塊有諸多限制的材料，他也能將它改變成有趣的形狀。在刻畫階級權力這個陳舊老調的特徵時，王克平的〈偽〉和〈社會中堅〉以獨特的藝術詞彙幽默地嘲笑領導階層。〈偽〉以一雙細長的手把臉蓋住，一隻眼睛從手指縫間突出來，嘴巴則在兩手之間關閉，作者風趣地捕捉住這個特殊社會階層的偽善態度。在〈社會中堅〉裡，王克平以嘲弄技法創造出一個像喜劇演員的頭像：眼睛沒有眼珠，鼻子沒有鼻孔，嘴巴沒有嘴唇，頭沒有腦，以此形像去嚴厲地批評社會。他說：

> 我所有的作品都有批判性，與社會潮流抵觸，跟官方藝術對抗。【38】

　　標題〈社會中堅〉是對這個醜陋頭像的諷刺，不可否認，這兩個頭像是批評社會領導階層的一些特徵。

　　王克平於1978年創作的三件早期雕刻充分顯示出他對社會的關注，他以清晰易明的方式表達對文革政治現象的看法，他利用人們頗熟悉的聖像，用木椅作為創作材料，公然創作出兩件辛辣的作品去批評政治體制。大部分書籍都將其中一件作品誤改名為〈林彪〉，然王克平證實其名為〈高舉，突出〉，【39】這件雕刻是一人形的上身，左手握著「紅寶書」，右手抓著一把真的匕首，標題源於文革時期一句很流行的標語口號的縮寫形式，

■ 王克平　偽　1978　木雕　高21cm（左圖）
■ 王克平　社會中堅　1980　木雕　高45cm（中圖）
■ 王克平　萬萬歲　1978　木雕　高30cm（右圖）

往往出現在《毛語錄》的扉頁，原文是：
「高舉毛澤東思想偉大旗幟，突出無產階
級專政。」【40】王克平巧用《毛語錄》和
匕首，大膽諷刺無產階級政治權術。這個
著重強調呼喊口號模樣的滑稽頭像與文革
時期的社會現象吻合，那時，人人早上都
得向毛澤東掛像鞠三個躬，然後朗讀毛澤
東的「老三篇」（為人民服務、紀念白求
恩、愚公移山），雕像胸前的五角星徽章
暗指忠於毛澤東，小語錄、匕首、徽章等
可辨認的現成物件，使這個作品被視為在
所有星星美展作品中最具政治挑戰性的。

〈萬萬歲〉是與〈高舉，突出〉類似的作品。在個作品融入了相類似的
物件，例如：小語錄、細長的手、滑稽的臉部表情，王克平將寫實主義的
表現領域改變成一個荒誕的構思，他將手、頭、紅寶書組合成一個垂直的
圓柱形，表達出「皇上萬歲」的概念。垂直式樣或許是受制於創作材料乃
一條椅腿的侷限，然而，它十分形象地表現出毛澤東欲通過語錄教育公民
去實現自己期望的意識形態，「萬歲」二字在中國歷史上是頌揚皇帝之
詞，因而這個作品的標題突顯出諷刺性，高呼口號的嘴形和高高舉起的紅
寶書是對毛澤東時代的挖苦。

▍王克平 高舉，突出 1978 木雕（上圖）
▍王克平 忠 1978 木雕 高28cm （下圖）

作品〈忠〉也與文革背景密切相關。它沒有紅寶書系列般多的可辨附件，它刻畫了一個腿部舞的腰身，這是一種用於慶祝活動的蹬腿舞，可見〈忠〉也與毛澤東教誨有關。據陳英德《海外看大陸藝術》所述，這件諷刺性作品是嘲笑流行於文革時期的「三個忠於」的論調，【41】這「三個忠於」是林彪在文革之前提出來的：忠於毛主席，忠於毛澤東思想，忠於毛澤東的無產階級革命路線。【42】「忠字舞」是文革命期的典型集體舞，知識分子、學生、工人須手握紅寶書，高唱以毛語錄填詞的歌曲，並隨粗獷的節奏起舞。這個作品反映出王克平欲評論文革時期這種普遍現象的願望。

這三件作品直接表現文革的文化現象，觀眾對其內容十分熟悉，王克平採用半寫實主義手法和一些適當的現成物品，強而有力地表達出他的批評意義。

星星美展的批評作品與文革的政治背景緊密相連，他們不但表現中國歷史上罕見的社會現象，而且還結合一些大眾偶像熱切地表達自己一些有政治意味和無政治意味的意見。沒有別的作品能比馬德升的〈無題〉更有一種內容空白的詼諧，此作描繪出一對靜臥在黑色背景上的黑貓和白貓，為鄧小平的貓理論創造出一種空白的詼諧。鄧小平曾於1962年7月7日言：「不管黑貓白貓，會捉老鼠的就是好貓。」【43】1958年大躍進時期鬧饑荒，

■ 馬德升 無題 1980 木刻版畫 30×40cm（上圖）
■ 馬德升 六平方米 1980 木刻版畫（下圖）

鄧小平提出無論採取何種措施都要恢復農業生產的務實政策,他的貓理論就是這種務實理論的一個比喻。馬德升的〈無題〉(1980)嘗試用貓畫像創造出一種黑白對比來表達社會的光明和黑暗面。他說:

> 我的意思是:黑貓、白貓,全是好貓。其實不是的!黑白是對立的,沒有黑就沒有白,沒有白就沒有黑,黑白是一共存的概念,懂得這個道理就沒有矛盾了。【44】

雖然馬德升並未故意加添議論國家大事的意見,但是他把貓當作具有特定功能的畫像,則意味著他對政治有無意識的關心。利用一個具有政治意味的形像去表達一個無政治意味的概念,這是很少有的。作品〈六平方米〉則是描繪馬德升自己的小房間,牆上貼滿畫作,畫架緊挨左邊。這幅畫的標題使人想起徐遲1978年的報告文學《哥德巴赫的猜想》,文中描寫數學家陳景潤如何在他的6平方米的小房間裡解開了一道世界數學難題。【45】馬德升的房間正好與這位數學家的房間一樣大,他以寫實主義手法描繪臥室兼畫室,含社會批評之意,他說:

> 一個藝術家可以在6平方米的小房間裡做出這麼多的作品,這是一種諷刺:第一,諷刺自由空間,第二,諷刺創作空間。【46】

這件半寫實主義的作品是將室內空間的垂線和斜線組合而成畫面,僅有的黑色人形呼應著黑色畫架,呈現出一種曖昧多意的空間感覺,也許這是馬德升參加星星美展作品中最具描述性,並包含社會批評意味的作品。

三、描述民族問題的象徵作品

社會政治批評是星星美展作品中令人震驚的特徵之一,因為這些作品深深觸及意識形態的禁區:嘲弄政府領導及其意識形態。下文將分析星星美展中一些與民族問題相關的作品,這些作品常用生長的植物、長城、太陽、圓明園廢墟、民主牆等象徵符號。雖然這些作品有更廣闊的眾所周知的意義,然星星藝術家往往賦予這些象徵符號一種更個人化的聯想意義,

並產生一種自我反省作用。

　　毛栗子創作於1980年的「76年三部曲」系列畫，由〈十年動亂〉、〈徘徊〉、〈新生〉組成，這組畫以混合媒介手法創作，採用超現實主義風格描繪一些生活片段，以局部表現整體。毛栗子描繪佈滿塗鴉和標語牆上的特寫、街上的香煙頭、北京那種長出新草的宮牆，每樣東西都以高度寫實的手法繪成，將傲造和真實混合在一起，他筆下的香煙頭可以假亂真，他說：

> 當這幅煙頭撒落地上的作品展出的時候，很多人都想撿走煙頭。【47】

　　這三幅畫代表這個民族的三個重要階段。1976年是中國歷史上不尋常的一年，周恩來、朱德、毛澤東在這一年內相繼逝世，「四人幫」被粉碎、天安門事件、唐山大地震也都發生在這一年，1976年意味著文革和毛澤東時代之結束。這三幅畫顯示出複雜的思想感情，〈76年三部曲之十年動亂〉代表文革時期，〈76年三部曲之徘徊〉代表日常生活中的無聊和絕望，〈76年三

部曲之新生〉代表這個民族的未來，畫中紅色宮牆上的油漆已經脫落，但牆上的植物新芽象徵著希望，皇宮則象徵這個古老的民族。無名畫會的主要藝術家趙文量在他的油畫〈故宮〉中以一種情緒化和抽象化手法描繪宮庭景物，與毛栗子寫實主義的宮牆相比，趙文量的畫顯得更加晦澀，沒有清晰易明的內容可被想像。

毛栗子的這三幅作品利用混合媒介製作而成（即丙烯、油漆、沙紙、鋸末），創造出不同肌理的效果。關於其手法，他說：

> 1979年以後，美術受蘇聯影響較大。1980年，北京有一個南斯拉夫藝術展，其中有一位並不出名的南斯拉夫小畫家，畫了一幅很寫實的水泥地面，他很注意肌理，即表面的質感，同時有透視空間，給我留下印象。當時我在抽煙，看著泥地上的煙頭，覺得是一個很好的畫面，於是就想畫水泥地和煙頭，於是就有了這幅水泥地上的煙頭和腳印的作品〈徘徊〉。兩年以後，我突然想加一起鋸末和沙子，心想可能效果會好一些，這樣就又做了一幅，肌理上達到那種很寫實的效果。當然我跟他的不一樣，他有空間感，我的沒有透視和空間。不過我的構思深受他的啟發。【48】

這三幅畫的技法是相似的，都是以特寫手法去描繪壓縮的公眾空間。然而經超細描繪的物體看起來像實物，以至與攝影相似，不過在當時這三

▌趙文量 故宮 1975 油畫
▌毛栗子 76年三部曲:十年動亂 1980 混合媒介（左頁上圖）
▌毛栗子 76年三部曲:徘徊 1980 混合媒介（左頁中圖）
▌毛栗子 76年三部曲:新生 1980 混合媒介（左頁下圖）

幅畫是別具一格的，因為內容和形式都是新的。經毛栗子的主觀處理，這三幅畫變成一個為民族希望而創的集體歷史記錄和一個集體希望的投射。並未使用隱喻性的描述手法，這三幅畫反映作者對表現熟悉的生活片段的興趣，用公眾空間去代表民族集體觀念。

宮牆上吐芽的植物使人聯想起尹光中的油畫〈春天還是春天〉裡的植物。尹光中是參加過第二次星星美展的貴陽人，他說：

> 這個作品名叫〈春天還是春天〉。這個作品，天是黑黑的，有一個樹幹已被截去的老樹根留在亂石堆裡，從根腳抽出一個新的樹芽。這個老樹根象徵'四人幫'時期中國被砍伐掉的傳統文化，而那新芽則象徵文化的春天又復甦了，指的是改革開放的春天來了。【49】

尹光中對這幅畫的解釋反映他在1979年對國家前途的看法樂觀，認為黑暗的時代已經結束。毛栗子以寫實主義手法描繪牆上的小植物，尹光中以印象主義手法在一個廣闊的空間表現風景和樹根上富有生機的新芽。非常巧合，兩人都以植物新芽去影射民族的未來。植物所含的生命、希望的象徵意義，其實是70年代末人民對民族希望的一種投射。這種象徵符號也出現在楊雨樹的靜物寫生〈中國花瓶，劫後〉之中，他畫了一隻插著幾支

▌尹光中 春天還是春天 1980 油畫（左圖）
▌楊雨樹 中國瓶花，劫後 1976 油畫 （右圖）

細弱枯枝的花瓶，這象徵他們於文革時期的生活。

　　揭露民族問題也是星星美展作品的一個重要主題。有兩位星星藝術家以長城圖像去表達民族覺醒及他們對祖國的認同。薄雲的〈啊！長城〉以簡單水墨畫手法描繪長城，尹光中的油畫〈長城〉描繪一對在死人骨堆和長城廢墟中的夫妻形象，使這幅畫顯出很強的諷刺意味。雖然這兩幅畫描繪相同的事物，但表達不同的民族概念。薄雲畫的是在一個沉鬱的環境展示長城廢墟，作為一名中國藝術家，將一個民族象徵符號描繪成荒蕪孤寂的基調，這在當時是很不尋常的。一種普遍以民族象徵物為豪的思想觀念可以在宣傳海報〈愛我中華，愛我長城〉（1985）為例作證。【50】薄雲的畫反映他看到民族前景悲觀的一面，就風格而言，這幅畫主要用潑墨法構圖，這比傳統水墨畫風格更抽象。雖然這幅畫給人一種平

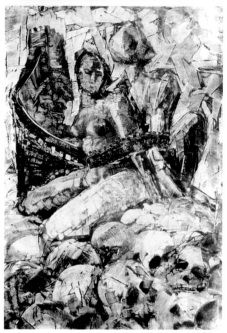

靜的感覺，但它的批評意味很明顯。也許這個民族象徵物已顯示不出一個強大民族的威儀神態，一些農民和建築工人盜竊長城的磚塊作為家庭用途，【51】這可能暗示這個國家在文革期間正遭受本國人毀壞文化遺產般的威脅。

▌薄雲　啊！長城　1979　水墨畫（上圖）
▌尹光中　長城　1980　油畫　（下圖）

　　薄雲的水墨畫創造出一種令人沮喪的情緒，尹光中的油畫將一對夫妻
和骷髏堆與長城圖像混合在一起，產生一種批評社會和民族的效果。這使
我們聯想到「孟姜女哭長城」裡的孟姜女和她的丈夫萬喜良，在秦始皇統
治時期，萬喜良是被徵去修築長城而死於工地的民工，當孟姜女千里尋夫
將丈夫的冬衣送到邊疆築長城處時，得知她的丈夫已經死了。尹光中畫中
的這對夫妻或許暗指這個因修築民族象徵物而發生的悲劇故事，他們是千
萬被迫勞動和死亡的百姓代表，畫面下部的人頭骨與「民族標誌」並列，
創造出一種批評意義。尹光中將這對夫妻的尺寸放大，使長城變成繫在他
們腰間的鏈條，夫妻倆緊靠在一起，好像被這巨大的民族標誌鎖在一起。
發表於1979年的江河詩歌〈祖國啊，祖國〉把長城描寫成一條鎖鏈、民族
的驕傲、痛苦和榮譽的傷疤。【52】長城變成一條鎖鏈或一條繞住這對夫妻
的蛇，使這個民族象徵物的解釋變得十分複雜。事實上，這個象徵符號同
時含有正、負面概念，這條橫跨北方邊境抵禦侵略者的雄偉建築物一直是
顯示軍事力量的象徵，秦朝這個複雜而又耗費勞力的計畫付出了千千萬萬
的生命，它又是一個大屠殺的標誌。這也是一個競爭性的符號，意表將這
民族孤立起來。尹光中的畫與1978年一位匿名作者發表在《啟蒙》上的
〈論拆長城〉的思想一致，文中這樣寫：

> 在我國歷史上，有兩道長城：前一道是由於需要防止外來侵略而建築
> 起來的磚石長城──萬里長城，後一道是秦始皇和他的繼承者為了維
> 護他們的獨裁統治而建立起來的精神長城──專制主義的理論體系。
> 【53】

　　不同的詩人和藝術家對長城的相似解釋可被視為一種文化覺醒，也許
他們是互相鼓勵和啟發。在毛澤東的詩歌〈雪〉中，他將自己與秦始皇、
漢武帝等中國歷史上七位最有雄才偉略的皇帝相比較，認為他們當中無一
人是文武雙全的。【54】尹光中將長期壓制中國人民的傳統封建制度與長城
概念相聯繫，他說：

> 從秦始皇到清朝，一直是封建專制制度，老百姓多災多難。秦始皇立

志修建的長城，中華民族視之為古代文明而驕傲，但站在幾千年來為修建長城而喪生的冤魂角度來看，它又是捆綁中國人民幾千年的精神繩索，封建專制長期壓抑著中國人民的生存自由，給人民心靈也築起一道痛苦的「長城」，而我想表達的是那條壓抑在人們心中的精神長城。【55】

這引人注目的標誌也呈現在黃翔1972年的詩歌〈長城的自白〉中，該詩發表在1978年的民間刊物《啟蒙》上，【56】這首詩的特別之處是詩人把自己視作長城，解釋他怎樣快速衰老和死亡，他以擬人手法形象地解釋人民是多麼厭惡長城的傳統本質，【57】人民不再視它為一種團結和毅力的象徵。黃翔的詩斷言人民已覺知長城是禁錮他們了解世界的枷鎖，這首詩的副標題「地球小小的藍藍的，我是它的一道裂痕」更加強了批評長城的力度。

尹光中和黃翔都是貴陽人，他們以視覺手法和文字手法描繪長城，揭露長城民族批判性的一面。尹光中的畫於1979和1980年在貴陽和北京展出，黃翔的詩首次發表是在貴陽的《啟蒙》上，兩者之間也許有一些概念方面的影響。尹光中以半寫實主義的生動筆法將不尋常的構圖和清晰易明的圖像融和在一個抽象的景物裡，使這幅畫的內容和形式都顯得很特別。如果一個人認真去欣賞這幅畫，那麼在西方人的眼裡，這個長城神話完全是失敗的。尹光中說：

〈長城〉這幅作品，其實是一種表現，畫中融匯了中國畫中潑墨、大寫意的手法，它不是絕對具象的，也不是絕對抽象的，跟中國的道家思想有關，你說有就有，你說無就無，我認為一幅作品能感動觀眾纔有意義。【58】

即使尹光中採用了不同於當時流行的寫實主義風格的藝術語言，他的畫仍清晰地表達出批評長城和國家的意思，他通過作品中一個直接明了的圖像去發表意見。

經過多年精神和肉體上的壓抑，藝術家和作家們經歷一個再思民族問

題的階段。他們開始懷疑這個國家，其作品反映出一些對自己民族悠久文化傳統的關心和批評，這是當時的一個特色。90年代，藝術家們以長城為表演場地，以不同的手法去籌劃和表現某些文化問題，例如：觀念21於1988年在長城上舉行了一次表演，徐冰在他的「鬼打牆」（1990）計畫裡做了長城的拓印。【59】

　　個人壓抑和提倡忠於革命偶像毛澤東是文革時期無產階級的集體意識形態。與舉國穿軍裝宣傳革命精神的概念相似，當時的這種「革命時裝」與著名的紅太陽革命形象相聯繫。70年代，各種各樣的文藝作品把共產黨比喻為太陽，文革時期的宣傳海報往往將紅太陽與毛澤東並列，太陽還與宣傳畫中的共產主義相聯繫。然而70年代末的藝術家很少在作品中插入太陽形象，這或許暗示那個光輝形象對人構成威脅。太陽與國家相聯繫的概念表現在曲磊磊的〈祖國啊，祖國〉當中，這是一幅剪紙與鋼筆畫相結合的作品，勾勒出一個男人上身的側面輪廓，男人的右手抬起後彎成一個環形，正好將太陽挽在臂彎裡，太陽光芒四射，男人平視太陽，就像正與太陽對話，這簡潔的畫像卻包含他對這個國家的複雜感情。

　　董希文的名畫〈開國大典〉（1953）代表中華人民共和國成立以來的官方視覺文化，毛澤東被描繪成卓越的英雄而幾乎置於畫面正中。〈向毛主席匯報〉（1966-76）和〈萬物生長靠太陽〉（1966-76）等文革時期的作品，顯示那時的藝術家以正面積極的手法描繪毛澤東，色彩鮮艷，理想主義的描繪手法十分明顯，〈萬物生長靠太陽〉的標題將毛澤東比喻為太陽。文革以後，毛澤東畫像呈現實主義風格。曲磊磊抽象的太陽形象與官方文化特徵不一樣，他筆下的人物形象與太陽的關係很特別，因為當時沒有別的藝術家敢畫太陽。不過，太陽出現在很多詩歌裡，例如北島的詩

▌曲磊磊　祖國啊，祖國　1980　剪紙、鋼筆畫

〈藝術〉，有「億萬個輝煌的太陽，顯現在打碎的鏡子上」之句，【60】因鏡子已破，每一塊碎片裡折射出來的太陽是不成形的，北島說那些不完整的太陽形象是輝煌的，這含有諷刺味道。北島的詩〈雨夜〉公然批評太陽的意識形態，他以槍口和血淋淋的太陽比喻用武力逼他交出自由、青春、筆的政權。【61】

芒克的詩〈天快要亮了〉，盼望充滿希望的新時代和新日子的來臨，【62】不過他說惡夢仍未完全消失，因為太陽仍在地下統治，所以他仍覺悲哀。這首詩反映出詩人的國家意識困境，因為美好的希望混合著以往受太陽折磨的痛苦記憶。雖然有時概念有點模糊，但是這些詩為我們提供太陽如同國家的政治比喻。

圓明園遺蹟是星星美展作品中另一個重要題材。圓明園是從明至清朝的著名御花園，座落在北京近郊海淀區，由三個庭院組成，即圓明園、萬春圓、長春圓，它是根據江南庭院特色建造的，八國聯軍於1860年將它燒毀，這個歷史廢墟作為民族的歷史恥辱保留下來。星星美展時，出現五幅描繪圓明園廢墟的作品。星星主要藝術家之一的黃銳，以半抽象手法創作了一套四幅關於圓明園紀念碑主題的油畫。其中的頭兩幅名為〈圓明園：遺囑〉和〈圓明園：葬禮〉，這即指圓明園的命運，也暗指這個國家的命運。〈圓明園：遺囑〉裡的石柱像人形，以灰色的基調分兩組安排在白色的背景上，〈圓明園：葬禮〉的背景是黑色的，石柱像送葬途中的軍人。前一幅畫的石塊看起來像人形，後一幅看起來更抽象。通過這兩幅畫將歷史重建，黃銳把這個民族遺產與一個民族或一個政治體制的死亡和結束聯繫起來。然而，後兩幅畫從哀悼的基調轉變成慶祝的色調，〈圓明園：新生〉和〈圓明園：自由〉把石塊變成手指形狀，把景物變成一隻鳥。前一幅畫中的太陽和手指形態預示希望和新生，後一幅畫以空中的飛鳥和像飛鳥狀的景物預示自由的希望。前兩幅畫表現死亡和衰敗主題，後兩幅則表現新生和自由的主題，作者用擬人和諷喻手法將圓明園遺址變成表達他的個人思想的媒體。黃銳是《今天》的藝術編輯，1979和1980年，他經常舉辦或參加由《今天》的詩人和其他朋友組成的在圓明園進行的詩歌閱讀會或聚會，也許黃銳是受這些圓明園活動的鼓舞，也可能是這荒涼的廢墟受當時的年輕詩人的朝氣感染，以至有了這組圓明園作品。

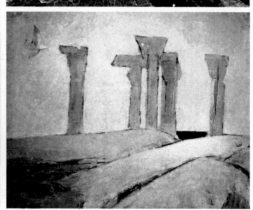

　　藝術史家巫鴻強調中國人注視著圓明園遺址，把它當成最重要的中國現代遺蹟，中國人對圓明園的看法與民族情感、反殖民主義緊密聯繫，並視之為「活的證據」，這是一個外國人罪惡的標誌，中國政府把這個遺址作為革命時代之前的民族恥辱紀念碑保存下來。【63】

　　作為一個刻寫民族恥辱和深深悲哀的地方，圓明園成了北島的短篇小說〈在廢墟中〉的情節，這篇小說發表在1978年12月的《今天》。小說主角王琦因反革命行動被指控，在向獨裁政權的國家機構自首的前一晚，他試圖在圓明園上吊自盡，北島寫道：

> 他摸著正在冷卻的石柱。完了，他想，這個顯赫一時的殿堂倒塌了，崩塌下多少塊石頭。而他自己，就是這其中的一小塊。沒有甚麼可悲

▌黃銳　圓明園：遺囑　1980　油畫（左上圖）
▌黃銳　圓明園：新生　1980　油畫（右上圖）
▌黃銳　圓明園：葬禮　1980　油畫（左下圖）
▌黃銳　圓明園：自由　1980　油畫（右下圖）

嘆的，在一個民族深沉的痛苦中，個人是微不足道的。【64】

北島筆下的文革受害者把自己視作一塊沒有個性和個人價值的石塊，正像黃銳頭兩幅畫中那令人悲哀的死石。在民族遺產題材方面，黃銳表達出一種現實壓抑感，不過他對民族的未來仍抱有一種浪漫主義的希望。星星藝術家何寶森用水墨描繪圓明園的長春園拱門，他以現實主義風格，用勾勒和潑墨技法描繪出西方風格的拱門，表現出一種深深的荒涼感。作為一種歷史再現形式，這五幅有關圓明園主題的畫反映出他們再思民族問題的集體觀念。雁翼的詩〈在圓明園〉（1986）把圓明園比喻為一個被姦污的美麗少女，【65】雁翼在詩的第2節把圓明園比喻成少女的白骨。與在長城表演的概念相似，觀念21也於1988年在圓明園紀念碑籌辦了一次表演。【66】

與1978年的北京民主運動同時發生的是西單的民主牆漸漸發展成一個張貼大字報的地方。對社會政治現象的反應，黃銳的畫〈民主牆〉表現出一種矇矓的民主牆意識，畫面的右邊，以抽象手法和淺灰、藍、棕色描繪幾個正在歡呼跳躍的小孩，畫面的左邊是一張用抽象手法繪成的綠色底間白色輪廓的奇異露齒笑臉，作者以青綠色去表現這張對孩子們的行為作出反應的奇特而不自然的臉，黃銳說：「左邊的男人正在嘲笑那些正在民主牆活動的孩子太天真。【67】」

這畫表達得太矇矓了，觀眾也許不能理解黃銳的意思，由於1979年底鄧小平宣佈結束民主牆的活動，黃銳也許故意隱藏自己的思想，如果沒有黃銳的解釋，沒人能理解作者正責問由民主牆誤導的虛假希望。這幅畫以諷刺手法描繪政治爭議畫

▌黃銳 民主牆 1980 油畫 54.7×78.5cm

面。當民主牆被當局勒令結束時，筆名為凌冰的趙南公然為民主牆寫了一首告別詩〈給你〉，【68】他把民主牆比喻為朋友、童年的夢、灰姑娘、白雪公主、武士復仇的劍、人民善良的願望、流血的心。與趙南的詩相比，黃銳的這幅諷刺畫將政治圖像輕描淡寫，不過內容仍反映民主牆為民間文藝圈人士的活動扮演一個重要的角色。

對民族問題的關注同時反映在星星美展作品和他們的文藝圈作品裡，他們提出發人深省的民族問題，想與社會對話的目的十分明顯，這些作品反映從文革至門戶開放政策這個大轉變時期為民族團結所做的一種探索，是努力重建中華人民共和國形象的一個組成部分，他們的作品融入了熟悉的圖像但又保持個人風格，顯得與眾不同。

四、描繪普通人生活的作品

70年代末是中國當代藝術史上的重要時期，它標誌民間藝術團體的出現。這些藝術團體的創作首先偏離流行於文革時期的文藝內容和形式，尤其是星星美展的作品，既沒有革命風格的痕蹟，也沒有為大眾服務的內容。除了前面討論到的三種出色的作品類別外，還有一些揭示社會實況的

作品，其中包括以批評手法展示民間艱難困苦的作品和不加任何意見地描繪現代生活的作品，他們對政府的意識形態持反對態度。

星星美展的部分作品反映社會疾苦，描繪工人和農民的一些靜態生活片段。嚴力的畫〈勞動者的休息〉以半寫實主義手法描繪兩個疲勞的工人正在樹下休息，以職業特徵清晰的人形、空白的臉部、服裝的顏色、金字塔狀的草帽去呼應樹木的形狀和色彩，嚴力說：「作品〈勞動者的休息〉描繪兩個人坐在樹下，既有對勞動者的同情，也有對他們的讚美，兩樣都有一些。【69】」

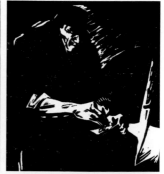

　　嚴力的畫產生一種幻想般的感覺，好像這兩個農民在靜靜地發白日夢。李爽的油畫〈早出晚歸〉則正好相反，她勾勒出一位精疲力竭頭部低垂的農民形象。嚴力畫中的人形是簡潔的，李爽的則是扭曲的。李爽的畫，人物右邊是剛冒出地平線的太陽，其左是懸在地平線上的月亮。主題相同，但兩者表達不同的民間困苦概念。嚴力把無聊的社會生活轉變成一種逃避狀態，李爽則描繪工人真實生活的沮喪。嚴力的畫以可愛的顏色、抽象的形狀和尺寸來表現現實，他的處理手法在當時是相當新的，因為他將批評的內容輕描淡寫化。李爽的畫以橘黃色的基調描繪一種絕望的氣氛來傳達批評信息。

　　在勞動者的休息題材方面，馬德升的作品更有批判性。他的表現休息主題的兩幅木刻版畫作品〈息〉展示一隻瘦長的農民之手，〈正在捲紙煙的清潔工〉則捉住辛勞一日後的清潔工人的唯一空閒時刻，馬德升說：

▌李爽　早出晚歸　1980　油畫（左上圖）
▌馬德升　正在捲紙煙的清潔工　1979　木刻版畫（右上圖）
▌馬德升　息　1979　木刻版畫（下圖）
▌嚴力　勞動者的休息　1980　油畫（左頁圖）

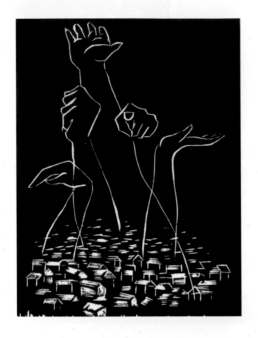

這個作品叫〈正在捲紙煙的清潔工〉，他在路燈下捲紙煙。1976年以前，他們都隨身帶著紙和煙絲，晚上做完清潔工作，想搭順路的運酒貨車回家，但得等到那輛貨車裝滿了酒罈可走。等車時，他們就休息和捲紙煙抽。因為我經常去朋友家畫畫，回家晚，經常看見他們，因此觸發我想表現他們這種生活的念頭。城市的整潔，他們功不可沒，我就是想讓人記得他們的存在。【70】

　　在〈正在捲紙煙的清潔工〉中，馬德升以強光突出清潔工人的臉和正全神貫注於捲煙動作的前臂，以簡潔的筆劃勾勒出工人的輪廓。在〈息〉中，馬德升更生動地表現出農民的生活方式，該畫橫式構圖，黑色的背景，左下角是一黑色側面頭像，以白線勾勒出一隻瘦長的手，沿著底邊從左伸到右，手臂的上方是田野，兩頭耕牛和一位農夫正在犁地。馬德升說，在原稿的右上角並無白色的圓圈。【71】作者採用橫式構圖、強烈的黑白對比、簡潔的長手臂和男人頭像，加上耕地場景，利用這些碎片，以比〈正在捲紙煙的清潔工〉更具含意的手法顯示農民生活的艱辛。馬德升以前常在農村畫畫，對農民生活十分了解。他的畫大部分用簡潔的白線在黑色的背景上勾勒，他承認很欣賞柯勒惠支（Kollwitz）的畫，但就風格而言，他的作品與柯勒惠支的是不一樣的。雖然兩者都強調揭示社會問題，但馬德升的畫較簡潔，柯勒惠支的構圖複雜些。柯勒惠支的藝術作品表達她的反戰、反野蠻、反饑餓、反剝削、反歧視思想。馬德升的作品與柯勒惠支

▌馬德升　人民的呼聲　1979　木刻版畫（上圖）
▌黃銳　街道生產組的挑補女工　1979　油畫（右頁圖）

所表現的主題一樣，都是關於社會不公和苦難的，柯勒惠支的〈Memorial Sheet to Karl Liebknecht〉（1919），畫面底部瘦弱的人體和手與馬德升的畫〈息〉中的瘦長手很相似。休息時刻與艱難現實相聯繫，在上述四幅畫中表現得清晰易明。

在星星美展作品裡，房子是另一個反映社會現實的圖像。甘少誠的畫〈高樓在此拔地而起〉以一片屋頂全景去表現百姓的生活條件和需要，他以簡單的幾何圖形去描繪新高樓與傳統平房的對比。馬德升的〈人民的呼聲〉是在低矮的平房群的頂上伸出不同姿勢的手。兩者的表現形式顯然不同，甘少誠強調不規則的老平房與規則的新大樓之間的衝突，馬德升的畫用他貫用的黑白手法，簡潔地勾勒出一些反映市民心聲的手勢，傳達出請願、控訴目前的居住條件、憤怒、絕望的信息。

黃銳的〈街道生產組的挑補女工〉和曹立偉的〈夏天〉以半寫實主義手法描繪普通人的日常生活，與革命現實主義的浪漫化政治化的作品特色形成對比。前者描繪一群正在一個淺窄的公共場所工作的工人，後者是一個正在私人地方休息的家庭，這兩幅油畫都將人物的性格淡化。星星藝術家對官方的視覺文化很熟悉，即需將每一個人物都描繪成有益於政府意識形態的形象，藝術應歌頌先進、勤勞、微笑的大眾形象以便反映輝煌的革命成果。而這兩幅作品卻把我們的注意力移至真實的生活，不論你是在生產組還是在私人地方，生活是散漫、無聊、普通的，與官方風格所描繪的不同。沉悶顯示在這兩幅畫中，當與隨後一代的作品比較時，也許這是首批表現令人厭倦生活的作品。這類

描繪沒有個性的市民老調生活的特徵也可在方力鈞的自嘲油畫（1992）中發現，別具一格的方力鈞用自己的形象去描繪一群當代虛無主義的年輕一代日復一日的老調生活。

　　文革期間，個人性格和私人興趣都遭壓抑，讓位給政府意識形態和集體利益。嚴力的油畫〈遊蕩〉和〈對話〉則破壞這種傾向，他在畫中自我表現，對社會問題不加任何議論。在〈遊蕩〉裡，他把自己變成一條在街道裡遊蕩和斜靠在街燈柱上的魚，以後印象派手法把魚化身融入街道實景，顯得頗不尋常。〈對話〉裡，他以半寫實主義手法把臉和手的側影與酒瓶和餐桌重疊在一起去表現人際關係概念。【72】這些不表達社會問題的作品，標誌中國當代藝術在內容和形式方面的新趨勢。

五、裸體畫像

　　裸體畫像在中國當代藝術史上是不尋常的類別，尤其是自中華人民共和國建立以後。在中國美術館的收藏

▌嚴力　遊蕩　1980　油畫（上圖）
▌嚴力　對話　1980　油畫（下圖）
▌邵晶坤　無題　年份不詳　油畫（右頁左圖）
▌宋紅　無題　年份不詳　油畫（右頁右圖）

品中，只有幾幅20至40年代的裸體畫。然而，至此階段，藝術家們顯然採用學術寫實主義、後印像派、野獸派、立體派等西方手法去繪製裸體畫，主題和風格都從西方引進。不過，西方現代主義風格在中國的發展似乎於1950年代突然結束，從而讓位給蘇聯社會主義現實主義。從1965至1977年間，裸體成了被禁的主題，【73】以至1979年10月北京新機場飯店的公眾壁畫出現裸體形象時被視為危險分子。專業藝術家袁運生把雲南省的潑水節場面繪製成壁畫〈潑水節：生命的頌歌〉，因前文提到的細長裸露的人體引起爭議，【74】政府和傣族人民決定把裸體部分用布簾遮蓋起來。

在70年代末的民間藝術展覽作品裡，一個描繪裸體的範例是Zhang Yishang（中文名不詳）的油畫〈絲綢之路上的裸女（Nude on the Silk Road）〉（1979），這幅油畫於1979年在北京一處公園展出，畫中的裸女躺在縮小尺寸的絲路景色、佛教圖像、裝飾性圖案背景上，它的裝飾成分顯出一些馬諦斯的影響。

1979至1980年間的星星美展參展作品中，至少有十幅畫和三個雕刻作品是以不同手法展示裸女形象的。儘管他們的技法仍嫌粗拙，但表現被禁主題的勇氣卻顯示出其激進態度，正如王克平所說：

星星美展實際上沒有共同的風格，它不是一個流派，大家都是各做自己的東西，不過大家都追求藝術自由，都想突破這種文化專制。以前的藝術家不可能有辦展覽的自由，我們想要這種表達自己的自由，想

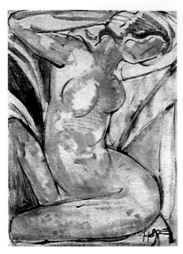
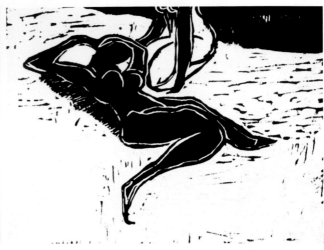

突破官方的藝術框框，追求新的風格形式。【75】

　　1920至1940年代間，多種西方藝術風格在中國流行，也許星星美展中的裸體畫風格呈多樣性正反映探索西方藝術風格的延續趨勢。1980年星星美展裸體畫中，一幅由中央美術學院藝術系教授邵晶坤創作的裸體畫，她以學術現實主義手法描繪一個躺在床上的裸女後背，這幅作品與徐悲鴻的〈斜倚的女性人體〉（1928-1945間）在身體姿勢和構圖方面都很相似。關乃炘也以學術現實主義手法，以牆壁和地板圖案為背景去描繪一位裸女背影。趙大魯和鄭振庭也以同樣的手法在一個很淺的空間裡描繪裸女的上身。宋紅採用梵谷的漩渦形筆法，並實驗性地以鮮艷的紅、黃、藍、綠四色勾勒出一個裸女的正面像。黃銳的裸女畫以有力的筆劃和半現實主義手法繪成，顯得頗有個人風格。

　　汪建中的裸女畫是一組不同姿態的裸女像。鍾阿城的鋼筆畫以簡潔的線條描繪一裸女跪像。李爽的木刻以清晰的黑白線條刻畫一正躺在海灘上的裸女。另外，曲磊磊的〈女媧補天〉【圖見179頁】勾勒古代神話中的女媧煉石補天的事蹟，女媧被描繪成裸女形象，橘紅色的體形和漩渦狀的藍天形成強烈的明暗對比。除了用油彩和樹膠水彩描繪裸女外，王克平的〈浴女〉

▌黃銳　無題　1980　油畫（左圖）
▌李爽　兩個女人在海灘　1980　木刻版畫（右圖）

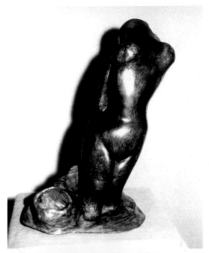

（1979）和包砲的作品都以半抽象手法分別用木材和大理石創作出裸女形象。星星美展中的裸體畫和裸體雕刻似乎在主題和風格方面都受西方影響，這些裸體作品顯示他們想進一步探索偏離官僚主義指定的題材和形式的慾望，反映出一種異見者的態度。

六、探索不同主題的作品

肖像畫

　　肖像畫是中國當代藝術中最典型的題材之一。星星美展時有一些不同風格的肖像畫，特別是黃銳的作品，他是一個實驗主義者，喜歡用不同的手法畫肖像，〈小男孩〉呈表現派風格，〈女孩〉則帶有馬諦斯那種含裝飾成分的半抽象風格，〈母與子〉以抽象手法將人形和有機物體合併在一起，〈小蘭〉用即興的筆劃和簡單的色彩描繪一位女士。黃銳的表現派作品看起來與薛明德的〈肖像〉（1978）相似。薛明德是四川人，1979年初曾在西單民主牆舉辦個人作品展，儘管這幅薛明德的〈肖像〉是黑白色的影印本，但清晰的自然筆法可與黃銳的〈小男孩〉相比。無名畫會的領導人趙文量也以表現派手法畫了一幅肖像〈大炮〉，這幅畫以黑、白、藍三色寥寥幾筆速寫人物上身，紅色汗衫看起來好像在左邊的背景裡，右邊則是青藍色，白色的煙頭火花與面部顯眼的白色呼應。

▌王克平　浴女　1979　木雕　高38cm（上圖）
▌趙文量　青年　1973　油畫（下圖）

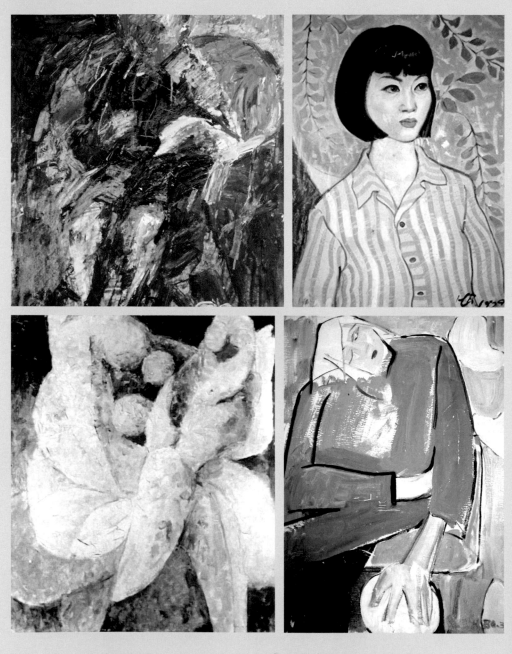

▌ 黃銳　小男孩　1979　油畫（左上圖）　　　　▌ 趙文量　大炮　1980　油畫（右頁左上圖）

▌ 黃銳　女孩　1979　油畫（右上圖）　　　　　▌ 邵飛　母與女　1979　油畫（右頁右上圖）

▌ 黃銳　母與子　1980　油畫（左下圖）　　　　▌ 嚴力　無題　年份不詳　油畫（右頁左下圖）

▌ 黃銳　小蘭　1980　油畫（右下圖）　　　　　▌ 楊雨樹　蔡小妹　1978　油畫（右頁右下圖）

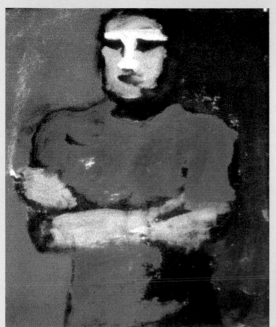

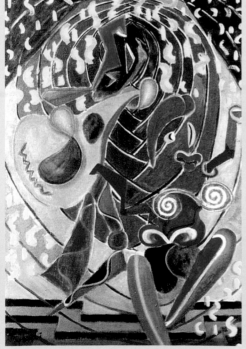

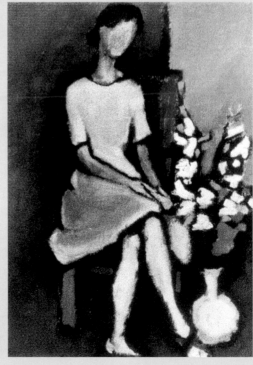

　　除了黃銳的多樣化風格，星星美展的大部分作品都是描繪一般人生活的寫實主義作品。邵飛作品〈母與女〉是許多專業畫中的範例，她以70年代的開放式畫風的技法完成。例如中國美術館收藏的肖像畫中有武德祖的〈白族三八姑娘〉（1979）、尚德周的〈維族婦女〉（1979），無名畫會的趙文量也練習用這種非官方寫實技法描繪青年時期的楊雨樹肖像。另外，星星美展的三位藝術家何寶森、關乃炘、張紅年也以開放式畫風技法和線描技法相結合的混合技法描繪肖像。

　　宋紅和嚴力各以野獸派和立體派手法畫肖像。宋紅的肖像畫與他的裸體畫一樣都以近似梵谷的筆法繪成，嚴力的油畫把人體和吉他破成碎片。宋紅參照梵谷的痕蹟很明顯，嚴力參考畢卡索但顯得更精緻複雜，因為他在身體碎片裡加入一些裝飾成分。肖像畫〈蔡小妹〉是楊雨樹的作品，採用類似嚴力的主觀手法繪製而成，沒有描繪年輕女孩的臉面表情，只是簡潔地描繪女孩的個性美。

　　事實上，星星美展的肖像畫是很多樣化的，其中包括寫實主義風格的指定類別，也有表現派、野獸派、立體派等現代主義風格的種類。

風景畫

　　星星美展中的風景畫沒有特定的內容，顯出諸多個性，這與無名畫會的作品特色相類似。艾未未的樹膠水彩畫〈水鄉碼頭〉以不同的色塊去描繪水景，顯出新穎的獨創性，他說：「〈水鄉碼頭〉這個作品是在上海畫的，蘇州河是上海一條很髒的河，我用很暗的顏色去表現這風景。【76】」

　　與楊雨樹平靜的風景畫〈瑤池〉相比，艾未未的畫顯出一種節奏感，不同明暗度的色塊使我們聯想起塞尚的風景畫。風景畫分觀察自然或主觀地表現自然兩種。黃銳的風景畫〈秋〉把景物變成抽象的形式，宋紅〈大榆樹〉用明顯的漩渦筆法描繪有樹有屋的街景。這兩幅星星美展作品與無名畫會趙文量描繪雪景的〈北海公園開放〉很不一樣，趙文量的畫與楊雨樹的〈瑤池〉（1976）相似，都有以藍色基調描繪情緒化景物的傾向。

　　朱金石以風景畫和靜物畫參加星星美展，他也參加無名畫會的展覽。在他的風景畫裡，以淺綠色為基調，加入少量橘黃色的強調成分，給人一種客觀描繪的感覺，散發一種鬆弛的感覺。薛明德的風景畫，以富節奏感

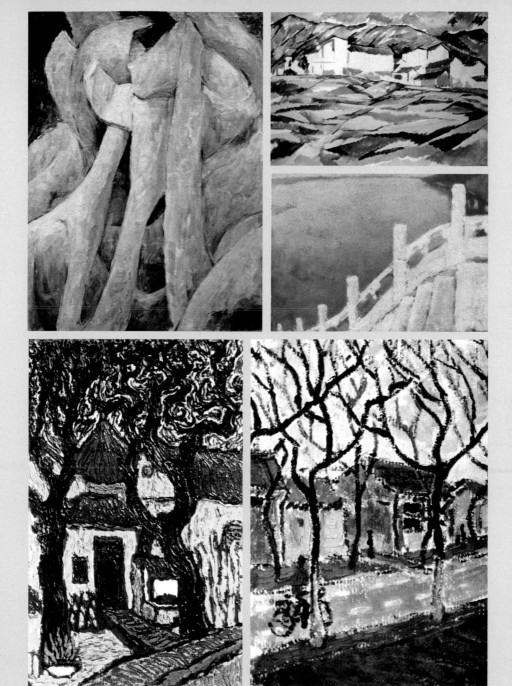

▌黃銳　秋　1980　油畫（左上圖）

▌艾未未　水鄉碼頭　1979　樹膠水彩畫（右上圖）

▌楊雨樹　瑤池　1976　油畫（右中圖）

▌宋紅　大榆樹　1980　油畫（左下圖）

▌朱金石　無題　年份不詳　油畫（右下圖）

的筆法和濃厚的色彩描繪自然景物，傳遞一種緊張感。

靜物畫

　　星星美展的大部分靜物畫以開放式畫風技法繪製而成，呈印象派風格。鄭振庭、邵晶坤、邵飛的作品與楊雨樹〈白碧桃〉都有同樣的風格傾向。星星藝術家肖大元的樹膠水彩畫〈魚和網〉顯然深受波洛克（Jackson Pollock）的有力筆法影響。朱金石和周邁由的畫分別受馬諦斯和畢卡索處理色彩和空間手法的影響。

　　如果說這些探索不同風格的作品只是一些沒有個性和獨創性的現代主義風格的複製品，這是不公平的，也許把他們的作品與當時的文化背景相聯繫會更有意義。1970年代，藝術家傾向於祕密創作，如無名畫會的藝術家每逢假期在農村聚會和創作。【77】同時，貴陽的藝術團體在農村小學祕密舉辦一年一度的作品展覽。【78】因為個人活動在當時是被禁止的，他們巧妙地破壞獨裁政權的規矩，這一點值得注意。1976年10月以後社會開始恢復秩序，文革結束後只有兩年的時間，藝術家們可半公開地學習和探索不同的風格。如果考慮時間結構和具體的政治背景，我們不得不調整看待他們作品的方法，這不難理解，他們需要時間去模仿西方那些對他們產生影響的風格從而建立出自己的風格。因此，星星美展作品的價值首先在於背離革命形式和內容。

結論

　　1979至1980年間的星星美展發生在文革之後，他們的作品反映時代背景以及時代背景影響他們的作品至何程度，這是本研究的重要討論課題，他們的作品在中國當代藝術史上的重要性也是一個關鍵的問題，六個類別的作品討論顯示他們的作品反應當時的政治背景、官方藝術文化及西方現代主義風格。

　　表現在他們作品中有三種反應，標誌他們勇於開拓中國視覺藝術領域

▌楊雨樹　白碧桃　1974　油畫（左圖）
▌邵晶坤　無題　年份不詳　油畫（右上圖）
▌邵飛　無題　年份不詳　油畫 （右下圖）
▌趙文量　北海公園開放　1977　油畫（左頁圖）

的嘗試。1.重新解釋悲劇事件的作品、提出社會問題的作品及表現愛國主義的作品，這三個類別反映他們試圖對文革時期和文革之後的政治背景作出反應。2.表現普通人生活的作品和裸體畫像，這兩個類別反映他們對文革時期和文革之後的官方藝術的反應。3.肖像畫、風景畫、靜物畫等探索不同主題的作品展示他們對西方現代主義風格的響應。

不管他們的作品是反映所經歷的社會環境還是創作於幻想或是模仿西方大師手法，其作品之多樣化強烈地反映出一個新的藝術趨勢，即不論內容或形式都要有選擇自主權。藝術自主權在中國當代藝壇十分重要，因為自中華人民共和國成立以來，這種自主權已被剝奪為一種政治工具。這是一個開啟藝術新時代的重要轉折點，90年代產生無數風格反映本地與國際環境間存在一定程度的互動。因此，星星美展作品的歷史意義在於他們的開路先鋒作用，星星讓風格不一致，形式和內容也不相同的作品集中一起展覽。

對星星美展作品的分析也反映70年代的時代背景是如何塑造他們的作品的。另外，星星美展的意義也表現在作品的具體內容方面，那些包含重要內容的作品正像星星美展《觀眾留言冊》上記錄的評論意見那樣喚起觀眾的傷感反應。雖然他們的部分作品所表達的意思太矇矓以至不易理解，但是他們試圖表達批評意見的做法卻是革命性的。通過清晰易明的圖像去表現特別的歷史、文化、藝術內涵，這些作品起控訴暴行、批評社會、民族認同、反映現實的作用，這在當時是一種獨創。而那些探索不同主題的作品則是實驗性質的，是西方現代主義風格的粗拙模仿。

1980年第二次星星美展以後，星星的聲望已消退。雖然自80年代中期至90年代中國當代藝術發展已經繁榮，但星星藝術家在本土和國際藝術圈似乎並不露面。因不同的原因，部分星星藝術家移居國外並繼續創作，部分成員留在國內繼續創作。他們目前生活的社會環境是否影響他或她的作品內容，這是一個很值得探討的問題。

註釋

註1：摘自筆者2000.12.18在香港對朱青生採訪。他說那齣戲叫《阿凡提》，大學曾調查此事。

註2：趙世杰譯《阿凡提的故事》（烏魯木齊新疆人民出版社，1995）。另：吳澤清著《阿凡提幽默》（北京中國世界語出版社，1995）。阿凡提的故事還以連環畫的形式出現在1978.8的《連環畫報》上，頁32。

註3：《美術月刊》第6期，1980.6.20，頁43。洪毅然分析西方裸體畫後認為並非所有的裸體畫都是黃色色情的，不過他堅持不應在中國提倡裸體畫。

註4：摘自筆者2000.10.7在香港對黃銳採訪。

註5：摘自李爽於2000.10.24給筆者的郵政件信。

註6：摘自筆者2000.6.5在巴黎對李爽的採訪。

註7：關於張志新的事蹟，參考華達（Claude Widor）編：《中國民辦刊物彙編（Documents on The Chinese Democratic Movement 1978-1980: Unofficial Magazines and Wall Posters）》（巴黎Paris法國社會科學高等研究院與香港《觀察家》出版社聯合出版Editions de l'École des Hautes Études en Sciences Sociales & Hong Kong: The Observer Publishers，1981），第2卷，頁496-497。《北京之春》第8期，1979.9。

註8：2001.5.10李爽在電話裡向筆者澄清這一點。

註9：羅杰·加賽德（Roger Garside）：《復活：毛後的中國（Coming Alive: China After Mao）》（倫敦Deutsch Limited，1981），頁302。

註10：同註7，第2卷，頁478-502。《北京之春》第8期，1979.9。另參考羅杰·加賽德：《復活：毛後的中國（Coming Alive: China After Mao）》（倫敦Deutsch Limited，1981），頁299-306。也參考瀋陽遼寧人民出版社編：《張志新》（瀋陽遼寧人民出版社，1985）。

註11：《美術月刊》第9期，1979.10.25，頁18-19，27。文中並未提到有關張志新紀念展覽的詳情細節。

註12：陶傑：〈夢碎張志新〉，載《明報月刊》，2000.1，第409期，頁100。

註13：江游北：〈北京街頭美展的風波〉，載《爭鳴月刊》第25期，1979.11，頁50。江北游說，看過畫展的人都能看懂這幅木刻版畫是指張志新的受難時刻，文獻資料記錄這畫名為「永別了，母親」。另外，這畫以〈夢幻曲〉之名發表在1979年《今天》第5期，筆名「晨生」。2001.1.16，馬德升在電話中向本文作者澄清這個作品叫《無題》。

註14：遼寧人民出版社編：《張志新》（瀋陽遼寧人民出版社，1985），頁201-211。1979，有134個有關張志新事蹟的官方報導。

註15-16：摘自白天祥收藏的觀眾留言冊副本。

註17：中國文藝研究會編：《今天（1978-1980）》再版，（京都木村桂文社Kimura keibun-sha，1997）第5期，頁18-21。江河〈沒有寫完的詩〉選錄：

古老的故事
我被釘在監獄的牆上／黑色的時間在聚攏，象一群群烏鴉／從世界的每個角落，從歷史的每個夜晚／把一個又一個英雄啄死在這堵牆上／英雄的痛苦變成了石頭／比山還要孤獨／為了開鑿和塑造／為了民族的性格／英雄被釘死／風剝蝕著，雨敲打著／模模糊糊的形象在牆上顯露一

一殘缺不全的胳膊，手與面孔／鞭子抽打著，黑暗啄食著／祖先和兄弟們的手沉重地勞動／把自己默默無聲地疊進牆壁／我又一次來到這裡／反抗被奴役的命運／用激烈的死亡震落牆上的泥土／讓默默死去的人們站起來叫喊

受難
我是母親，我的女兒就要被處決／槍口向我走來，一隻黑色的太陽／在乾裂的土地上向我走來……

註18：遇羅錦著，Rachel May和Zhu Zhiyu譯《A Chinese Winter's Tale: An Autobiographical Fragment》（翻譯研究中心香港中文大學，1986）。也參考中文版：遇羅錦《冬天的童話》（北京人民文學出版社，1985），頁255，276。遇羅克發表於1967年的雜文〈The Essays on Class Backgrounds〉再次發表在《四‧五論壇》第13期，1979.10.7。中共研究雜誌社編：《大陸地下刊物彙編》（台北中共研究雜誌社，1982）第8輯，1982.3.31，頁3-21。

註19：摘自筆者對趙文量、楊雨樹採訪錄，2000.5.3於北京。2000.10.31做電話跟進採訪。其他以郵政信件的方式聯繫，筆者收到2000.11.5的回信。

註20：北島著，杜博妮（Bonnie S. Mcdougall）譯：《八月夢遊者》（倫敦鐵砧詩刊Anvil Press Poetry，1988），頁62。《宣告》的中文原版參考北島：《午夜歌手－北島詩選（1972-1994）》（九歌出版社有限公司，1995），頁41。

註21：遇羅錦：《冬天的童話》（北京人民文學出版社，1985），頁74-75。

註22：《八月夢遊者》，頁63-65。〈結局與開始〉的中文原版參考中國文藝研究會編：《今天（1978-1980）再版（京都木村桂文社Kimura keibun-sha，1997）第9期，1980，頁42-45。

註23：同註7，第2卷，頁410-429。《北京之春》第6期，1979.6。

註24：同註21，頁192。

註25：廖雯編撰：《中國大陸中青代美術家百人傳－油畫篇》（香港藝術潮流雜誌社，1992），頁4-5。

註26：《楓》連環畫的創作概念參考《美術月刊》第1期，1980，頁34-35。關於《楓》的內容和插圖參考《連環畫報》第8期，1979，頁1-2，35-38。

註27：《美術月刊》第1期，1980，頁34-35。

註28：同註6。

註29：同註28。

註30：關於李爽的心理狀況，參考李爽、阿城合著《爽》（聯合文學出版社，1999）。

註31：同註6。

註32：摘自筆者對王克平採訪，2000.6.2於巴黎。

註33：摘自筆者對艾未未採訪，2000.5.1於北京。

註34：摘自筆者對馬德升採訪，2000.6.3於巴黎。

註35：同註32。

註36：摘自筆者對栗憲庭採訪，2000.5.5於北京。

註37-39：同註32。

註40：這句口號在很多刊物上出現。

註41：陳英德：《海外看大陸藝術》（藝術家出版社，1987），頁319。

註42：毛信德編：《當代中國詞庫》（北京航空工業出版社，1993），頁49。

註43：藍鉅雄編，Andy Ho On-tat譯：《鄧小平選集（Deconstructing Quotations from Deng Xiaoping）》（香港次文化堂有限公司，1999），頁23。

註44：同註34。

註45：徐遲：《哥德巴赫猜想：報告文學集》（北京人民文學出版社，1978），頁47-85。

註46：摘自筆者於2000.11.8對馬德升做的電話採訪。

註47-48：摘自筆者對毛栗子採訪，2000.5.2於北京。

註49：摘自筆者對尹光中採訪，2000.3.25於貴陽。

註50：Stefan Landsberger：《中國宣傳海報：從革命到現代化》（新加坡The Pepin Press，1998），頁134-135。

註51：Harumi Befu編：《東亞民族文化：個性與表達（Cultural Nationalism in East Asia: Representation and Identity）》（柏克萊Berkeley東亞研究所，1993），頁46。

註52：江河的詩〈祖國啊，祖國〉，中文原版參考《今天（1978-1980）》再版，第4期，1979.6，頁1-5。英文版參考Chen Xiaomei：《西方主義：毛後中國的反抗論調（Occidentalism: A Theory of Counter-Discourse in Post-Mao China）》（紐約牛津大學出版社，1995），頁81-82。

註53：同註7，第1卷，頁620。《啟蒙》第2期，1978.11。

註54：辜正坤譯註：《毛澤東詩詞：英漢對照韻譯》（北京大學出版社，1993），頁98-105。

註55：同註49。

註56：同註7，第1卷，頁594。《啟蒙》第1期，1978.10。

註57：張健、金鴻文校訂：《魯迅全集》（台北谷風出版社，1989）第3冊，頁57。魯迅於1925年譴責長城像咒語。

註58：同註49。

註59：高名潞編：《蛻變突破：華人新藝術展覽目錄》（柏克萊加利福尼亞大學，1998），見該書插圖48，該圖記錄他們當時在長城的表演情況。徐冰「鬼打牆」計畫參考尹吉男：《獨自叩門：近觀中國當代主流藝術》（北京生活、讀書、新知三聯書店，1993），頁65-93。尹吉男、郭少宗、徐冰分別寫文章討論徐冰的作品〈拓印長城〉，徐冰和他的朋友在金山嶺渡過了25天創作了〈拓印長城〉，這些拓印作品後來在另一個展覽地點展出，對徐冰而言，這個表演計畫象徵「渡過」，就像他的作品〈天書〉，用他的話來講即是「我希望體會為一個『沒有意義』的結果而付出巨大努力的過程，這本身就具有特殊的境界。」尹吉男補充，參加這個計畫的人視之為「在長城坐牢」，與徐冰坐「文字獄」製作《天書》的情形相似。

註60：中國文藝研究會編：《今天（1978-1980）》再版，（京都木村桂文社，1997）第3期，頁38。

註61：同註60，第4期，頁8-9。

註62：同註60，第4期，《今天》文學研究會，內部交流資料之3，頁5。
芒克的詩〈天快要亮了〉：天快要亮了 / 我早早醒來 / 祇是惡夢並沒有消失乾淨 / 太陽還在地下 / 心中還是悲哀

註63：巫鴻：〈廢墟、碎片、中國的現代和後現代（Ruins, Fragmentation, and the Chinese Modern/postmodern）〉，載高名潞編：《裡朝外：中國新藝術展覽目錄》（柏克萊Berkeley 加利福尼亞大學出版社，1998），頁60-61。

註64：趙振開（北島）著：《波動》（香港中文大學出版社，1986），頁141-147。另參考中國文藝研究會編：《今天（1978-1980）》再版，（京都木村桂文社，1997）第1期，1978.12.23，頁9。

註65：上海文藝出版社編：《80年代詩選》（上海上海文藝出版社，1990），頁399-401，選自《詩潮》第4期，1987，該詩篇在1985年9月寫於北京。

註66：《傾向》第12期，1999，頁87。參加表演的藝術家包括：盛奇、康木、鄭玉珂、趙建海，作品名叫〈觀念21：圓明園〉。

註67：摘自筆者對黃銳採訪，1999.11.27～29於日本大阪。

註68：中國文藝研究會編：《今天（1978-1980）》再版，（京都木村桂文社，1997）第4期，1979.6.20，頁6-8。

註69：摘自筆者2000.7.2於上海對嚴力的採訪。

註70-71：同註34。

註72：這幅畫被用作下例這本書的封面，Joanne R. Bauer和Daniel A. Bell編：《正在挑戰人權的東方（The East Challenge for Human Rights）》（劍橋劍橋大學出版社，1999）。

註73：安雅蘭（Julia Andrews）：《中華人民共和國的政治和畫家（1949-1979）(Painters and politics in the People's Republic of China, 1949-1979）》（柏克萊Berkeley加利福尼亞大學，1994），頁311，462頁註42。

註74：瓊安‧勒伯‧柯恩（Joan Lebold Cohen）：〈今日中國藝術：一種有限度的新自由（Art in China Today: A New Freedom－Within Limits）《藝術新聞（Artnews）》第79期，第6冊，1980年夏，頁62。另參考Bu Wen：〈機場裝飾使壁畫復興（Airport Décor Revives Mural Form）〉，載《中國建設（China Reconstructs）》，1980.6，頁34-35。

註75：同註32。

註76：同註33。

註77：摘自筆者對王愛和的採訪，1999.10.24於香港。

註78：同註58。

星星藝術家的發展狀況

（1980－2000）

1980年在中國美術館舉辦了第二次星星美展以後，星星藝術家就不曾在中國組織任何別的團體展覽。1989年在香港、台北、巴黎舉行的星星十週年展覽，是1979至1980年星星美展的回顧紀念展覽，展示了十二位核心星星藝術家的最新作品。他們想讓大眾知道他們的存在，傳達1979至1980年的星星美展仍在延續的信息。曲磊磊說：

> 1989年，在香港舉辦「星星十年展」，我們幾個星星成員聚首香港，曾認真地交換過對星星的看法，我們都認為應為中國現代美術史做點甚麼。作為星星畫會來講，1979年的集體行動已完成了它的使命，1980年的展覽不過是一個慣性的延續，1989年的十年展祇是一個紀念性的展覽。我們該做的已做，今後，星星作為一個團體已不復存在，當然我們之間的友誼仍在。至於今後的生活，就全看各自的能耐。我們生活在不同的環境裡，思想也會不一樣，藝術追求也就不同，創作也必有異，只是希望大家還能堅持星星的初衷。將來你若做得好，星星是你自己一段光榮的歷史，若做得不好，你就被淘汰了；我們還希望有朝一日能重聚，再做較高層次的展覽，對星星活動再作回顧，同時也紀念我們的友誼，顯示星星團體的延續性。因此，十年展之後，不少星星成員仍繼續創作，僅少數不再畫畫了。[1]

雖然曲磊磊並未清楚提到他們發起星星美展的初衷，但他的話反映出

■ 星星十年展覽圖片（台北漢雅軒） 1989
曲磊磊提供（本頁三圖）

星星美展在他們生命中的意義。當星星十年展在台北舉行時，主辦人張頌仁請一位藝術家為十二位星星藝術家畫了一幅團體畫像，張頌仁自己差不多處在畫面中心，毛澤東的照片在他們身後，這幅畫就像達文西的〈最後的晚餐〉。【2】主辦人坐在中間，暗示他在星星藝術家中的領導地位，這畫就像耶穌基督和十二位門徒的聚會，身後的毛澤東像成為中國歷史背景的提示物。並非所有星星藝術家都能出席這次展覽，出席的都各自製做了一份錄影記錄，然後將這十二個錄影銜接在一起，虛擬出一個在台北團聚的情景。這次展覽結束後，他們把這幅「耶穌與十二門徒」油畫燒毀，表示星星美展在歷史上結束。【3】

除了星星十年展之外，黃銳於1994和2000年在日本舉辦了星星十五年展和星星二十年展，分別有六和九位藝術家來參展。這兩個展覽並不轟動，只有台灣《藝術家》雜誌於2000年7月報導了他們的活動。【4】這兩個展覽展出了他們不同時期的作品片段，例如：艾未未的〈毛澤東像〉出現在星星十週年展和十五年展的目錄上，趙剛的作品沒有記錄在星星十年展和十五年展的文件上，但出現在星星二十年展上。最後兩

次紀念展的規模和參展作品數量都比較小。星星藝術家過去二十年的作品
豐富性並未被討論，這值得我們注意。

　　在當代藝術圈裡，大部分星星藝術家並不積極參加重要的當代藝術展
覽活動，尤其是90年代的活動。然而在80年代，他們是很積極的。例如，
1986年有八位參加在北京和紐約舉行的「中國前衛藝術展覽」，【5】1988年
有三位參加在北京舉辦的「六位北京畫家美術展覽」。【6】因為星星畫會已
漸漸解散，所以星星的聲望也隨之消退，僅有一位王魯炎參加1989年2月在
北京舉行的「現代藝術展覽」。【7】1993年，在柏林舉行的「中國前衛藝術
展覽」上，在介紹80年代中國現代藝術家的前言部分提到艾未未、馬德
升、嚴力、朱金石、王克平、趙剛、王魯炎七位星星藝術家。1988年，王
魯炎與顧德新、陳少平一起創立了新刻度小組，但於1996年解散。王魯炎
承認曾參加1979至1980年間的星星美展。【8】在1993年於香港舉行的
「1989年後中國新藝術展覽」和在1998至2000年舉行的「蛻變突破: 華人新
藝術」（Inside Out: Chinese New Art）海內外巡迴展覽上，星星藝術家中只
有王魯炎在被介紹之列。這些證據顯示星星藝術家在中國當代藝術圈很少
露面。然而，部分星星藝術家卻活躍在國際藝壇上，艾未未和曲磊磊參加
了1999年的威尼斯雙年美術展，曲磊磊還參加了2000年4月至2001年12月在
西班牙和歐洲其他地方舉行的「和解藝術巡迴展覽（Art Towards
Reconciliation tour exhibition）」。【9】

　　80年代，星星藝術家隨移民熱潮散落到不同地方。自1979年始，政策
允許大量學生去國外學習以便引進科技新知。【10】從1981到1990年，許多
星星藝術家因不同的目的離開中國。王克平說:

> 我想離開中國的原因是，1984年的中國還是非常專制，第二次星星美
> 展之後，形勢大變，緊接著就來了個批判資產階級自由化運動，辦展
> 覽根本不可能，政府對文化藝術的壓制越來越嚴。以前誰都想出國，
> 但國門關著。80年代，出國政策開始放鬆，能出國的都出國了。【11】

　　黃銳和陳延生移居日本，李爽、馬德升、王克平移居法國，朱金石移
居德國，趙剛移居美國。艾未未、毛栗子、邵飛、嚴力、鍾阿城在國外住

了一段時間，現已返回北京居住。薄雲、尹光中、甘少誠、楊益平、王魯炎、包砲一直都在中國繼續創作。

1979至1980年星星美展時期，他們正在一個閉關自守的國家生活和創作，與這時期相比，他們最近二十年的發展則顯得複雜許多，大部分星星成員受所居地文化影響。下文將他們置於生活背景，把他們的作品與參照作品進行比對分析，看清他們的作品是否反映所居地的社會文化背景。由於尋找他們的生活軌蹟和相關資料都有一定的難度，下文將討論十三位星星藝術家的發展狀況。

本章分兩個部分。第一部分討論五位離開本國的星星藝術家的發展情況，包括：王克平、馬德升、曲磊磊、李爽、黃銳。因為他們是1979至1980年間星星美展的主要核心成員，其作品內容和風格轉變都將被探討，並探討他們的角色轉變是否影響其創作手法，他們於1980年前後創作的作品也在討論之列，目的是了解他們的發展是連續的還是斷續的。第二部分討論七位目前在中國生活和一位於1996年去世的星星藝術家，艾未未、毛栗子、嚴力、尹光中、邵飛、楊益平、甘少誠都是星星美展的參與者，薄雲更是星星畫會裡相當積極的成員。這部分通過重點分析他們最近二十年內創作的幾幅重要作品，以便了解他們的主要發展特色，他們的移民經驗也在考慮範圍之內，以便評估他們的發展是否受此因素影響。

一、離開本國的星星藝術家

於80年代移居海外的星星藝術家被自由的新環境迷住了。王克平說法國是一個適合藝術家的好地方，【12】曲磊磊說英國有豐富的創作自由以致他能自我反省。【13】黃銳和李爽對日本和法國的許多80年代中國缺乏的資源感到滿足。【14】另一方面，他們不得不面對許多焦慮，包括面對從零開始一種新生活的新挑戰，還有在自己的藝術中融入中國身分的問題，更有面對新的藝術市場、新的觀眾、新的展覽系統的問題，當他們曝光在無數西方藝術風格和潮流當中時，必須面對的是保持自己的個人風格還是被外國藝術同化的問題。最近二十年間，他們面對不同的生活狀況，在他們的創作中有不同的發現，其角色轉變確實在不同方面影響著他們的作品。

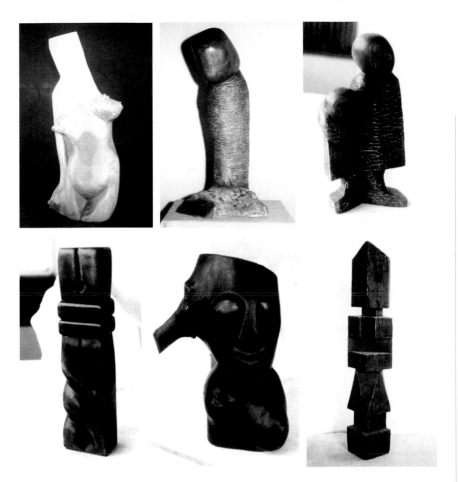

王克平：從刻畫政治到刻畫人體

在1979至1980年間的星星美展，王克平（1949年生）因展出諷刺文革時期和文革之後的社會政治問題的作品而出名。作為一名未受過正式訓練的業餘藝術家，他承認自己不會繪畫，創作木雕的起因源於想用作品與外國留學生和香港商人交換台灣流行歌手鄧麗君的一盒錄音帶。【15】自1976

▌王克平 紋身裸女 1979 木雕 高38cm（左上圖）
▌王克平 吟 1980 木雕 高73cm（中上圖）
▌王克平 兩個孩子 1980 木雕 高27cm（右上圖）
▌王克平 做愛 1980 木雕 高34cm（左下圖）
▌王克平 無題 1980 木雕 高35cm（中下圖）
▌王克平 圖騰 1980 木雕 高63cm（右下圖）

年以來，王克平任中央人民廣播電台戲劇組編劇，他對樣板戲感到不滿，尤其在受到荒誕劇場的啟發後，他反對那些指定形式。【16】他有一種想表達政治和性等被禁主題的強烈慾望，創作出優秀的具有批判性的反對中國當代藝術樣板的木雕作品。除了前文討論過的，他並創作了許多人體雕刻，例如：他於1979、1980年用木料雕刻了一個女性軀幹和一個男性生殖器，後者的標題在文獻資料中被記錄為〈獨裁者〉，【17】他說：

這實際上是男性生殖器，當時的題目是很含糊的，沒有提出。一般的中國人看不出它的意思，但有一個美國的同性戀者看出來了。這個作品取名〈吟〉，起掩蓋作用，「吟」是一種聲音，隱含「淫」的意思。【18】

當時王克平的資源條件有限，但他善於巧用木料來創作。他順隨天然木料的形狀和紋理來處理乳房和身軀的效果而成作品〈紋身裸女〉，他的機智風趣在於抓住女性的典型特徵，並以局部代表全身的手法來巧妙處理受損的木料。在星星美展中，這類人體作品在數量上勝過政治性作品，關於這種表現方法的難度，王克平說：

我的大部分作品都是這種人體，第一次參加星星美展有30多件作品，第二次也有30多件，不過報紙只報導這幾件政治性的作品，因此，大家認為我早期僅做政治性的作品，事實上，我很少做政治性的東西，

■ 王克平 雙翼／雙 1998 木雕（上圖）
■ 王克平 單／長的水果 1998 木雕（下圖）

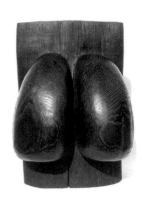

因政治性的東西很難做。雕刻不適合表達故事性和政治性的內容，它跟繪畫不同，它的語言侷限性很大，只適合表現一些單純的形式，不可容納很多的東西。我做政治性的東西是很偶然的，政治出現在雕刻世界裡更是偶然。第一次星星美展的大部分作品是人體，但未被報導，那些作品確實沒有那幾件政治性作品強烈。【19】

王克平1984年移居法國，他那時放棄創作政治作品而開始探索人體形狀，尤其是女性身體。也許他不得不面對挑戰，在西方創作不符合西方文化的作品，為了使作品引人注目，他既不選擇迎合西方觀眾口味從而適合西方藝術市場的方法，也不在作品裡融入任何中國人的要素。他的困境是：既要靠出售作品來謀生，又想創作出有存在價值的作品。也許這是每一位中國藝術家不得不面對和急需克服的相同困境，他最近二十年的發展顯示他對上述問題的解決辦法，他實現了發明刻畫人體新形式的目標。

他讚賞布朗庫西（Brancusi）、馬諦斯、畢卡索等大師及中國漢代雕塑中的簡單抽象成分。【20】他說：

法國的生活環境較適合藝術家，那裡有很多展覽，藝術家常看到別人的作品。去看畫的藝術家分兩種：其一，選擇模仿他人；其二，只為了解最新藝術動向，但與別人保持距離；我屬第二種。看到別人有好東西，我也儘量保持自己的風格，看別人的東西祇為加強自己。【21】

▍王克平　軀幹　1983　木雕（左圖）
▍王克平　角　1988　木雕　高40cm（中圖）
▍王克平　有奶便是娘　1995　木雕　高42cm（右圖）

　　王克平有一種想創造與眾不同的東西的強烈慾望,他選擇探索人體形狀。他的近作〈雙〉和〈單〉刻畫一對像翅膀的女性胸脯和像把手的男性生殖器,暗示出他簡化過程。他傾向於放棄人體細節,其作品精華在於簡潔和坦率。作品〈軀幹〉、〈角〉、〈有奶便是娘〉、〈雙/雙翼〉以實例說明他從刻畫清晰可辨的軀幹和胸脯到表現一個簡化形體的轉變具有連續性,模糊了像與不像之間的界限。然而,其表現力卻足以使觀眾聯想到它是刻畫女性美。他說:

> 這個作品叫〈雙〉,它既不像女性的胸部,又不像陰唇,我想超越人體的真實實體,把它變為一種理想化的人體形式。它象徵女性的熱情、自由、情慾,很多複雜的東西都在裡頭了,我不是單純地把女性性器官和胸部表達出來,它更抽象概括。【22】

　　王克平刻畫人體的簡單藝術詞彙在雕刻史上是獨樹一幟的。作品〈吟〉和〈單/長的水果〉也表現這種人體形狀方面的轉變,他進一步解釋:

> 把〈雙/雙翼〉(1998)和〈單/長的水果〉(1998)放在一起就構成一對類似陰陽的中國概念,〈單/長的水果〉象徵男性生殖器,但也不完全準確,抽象的手法使它看起來像一個把手。【23】

　　他扭曲體形的目的:一是為了提供更多的解釋,二是為了把可辨認的形狀改變成一種新的形式,這顯示出他想超越人體形狀的雄心。

　　根據聯想和記憶去表達他對人體的個人感覺,王克平90年代的作品有一種以局部代表整體的傾向。【24】例如:作品〈平頭〉和〈平臉〉也許運用了最簡潔的形式去表現一張女性的臉和一張男性的臉。他消除大部分臉部特徵,使臉形變平、髮式變簡,就刻畫出一張女性的臉。與此相似,他利用五條像爆開的裂縫和一個扁平的表面去刻畫一張男性的臉。利用立體的創作材料去表現一張平面的只含最起碼細節的臉部特徵,也許這正顯露王克平巧妙處理消除和利用簡單直線和曲線以刻畫臉部的技巧。

　　「大呼」系列和「鳥」系列展示王克平試圖以洞孔去表示人頭、嘴巴及

▌ 王克平 平頭 1994 木雕 高55cm （左上圖）　　▌ 王克平 鳥 1993 木雕 高38cm（右中圖）

▌ 王克平 平臉 1992 木雕 高98cm（右上圖）　　▌ 王克平 仁2 1999 木雕 高33cm（左下圖）

▌ 王克平 大呼 1990 木雕 高104cm （左中圖）　　▌ 王克平 自守 1997 木雕 高49cm（右下圖）

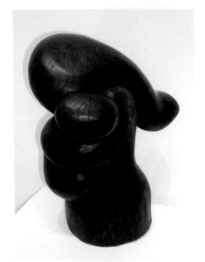

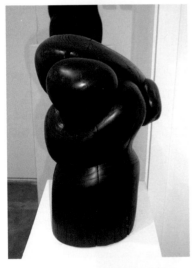

鳥。他說嘴巴是一個特殊的主題，它表示政治慾望、言論慾望及食慾、性慾等。【25】這個主題概述他刻畫人體的簡潔風格。

「仁」系列和「自守」系列顯示王克平想超越布朗庫西和馬諦斯以石頭和青銅所表現的主題的野心。「自守」系列強調女性的溫柔、典雅、性感，這與馬諦斯的背部系列不同。「仁2」系列與布朗庫西的〈吻〉相似，都以簡潔的形狀捉住一對夫妻熱情親吻的時刻。雖是實體，布朗庫西創作了一對幾乎用手擁抱成一體的塊狀人物形體。王克平創作出一個更生動的形狀，經由親吻和手的動作表達出互相喜悅的感覺。

王克平的近作可能已將夫妻轉變成母子倆，把洞孔轉變成女性的髮型，從而創作出母愛主題。在「母親」系列裡，他利用光滑的曲線勾勒女性的手臂，球體則代表孩子的頭，創作出表現母子親情的作品，那種親密的感覺與夫妻系列十分相似。母親的頭與孩子的頭簡單接觸的姿態，顯示出王克平有一種通過創作身體語言來傳達特別感覺的天賦。

說王克平從刻畫政治主題發展到探索人體，對此他並不認同，他說：「我的作品實際上不是反映社會生活，而是反映我個人思想。我當初做政治題材的作品是因我當時有很強的政治情緒，現在沒了，政治作品自然就沒了。無論做甚麼，我都是為表達我自己的情感，我的作品都是由衷而發

▋ 王克平　母親　2000　木雕（左、右頁圖）

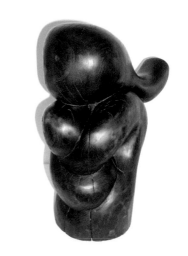

的。【26】」

　　也許說他的作品是在不同政治環境下
表達自我意識會更確切。當他在中國生活
時，他有政治批判情緒，他的反叛性格為
他後來專注於表現人體提供了線索，他沒
有從同代人那裡吸取任何新的成分進自己
的作品。木雕方面，他是自信的。中國的
雕刻歷史很短，90年代的中國藝術家傾向
於表現西方觀念對中國傳統的衝擊，表現
他們對普通人生活和全球化問題的反應及
自我意識，【27】王克平的藝術策略則更簡
單更直接。

　　王克平用簡單曲線輕鬆自如地刻畫體
態、表達親情，他渴望疏遠西方人和中國
人的影響，在孤獨中創作出許多作品。很
難評價一個生活在西方的中國藝術家其新
角色影響他的創作策略至何程度。星星美
展時期，他的感覺深受社會政治氣氛的影
響，也許他的新角色讓他有更多的自覺意
識。1980年之前，他已開始大膽表達自己
的感受，這與他後來發現女性身體是最美
麗的形狀而向這個主題方向發展的情況相
似。【28】星星美展期間，他以半寫實主義

風格的粗拙形式表現政治，這在中國當代藝術史上是獨樹一幟的，因為這
些作品包含清晰明瞭的帶諷刺意味的社會批評思想。在他的早期和近期作
品之間，存在著顯著的差別。最近二十年，他以提煉了的表現手法來表達
自己的人體感覺，這個提煉過程顯示他在處理媒介和人體技巧方面的成
熟，也顯示他正繼續尋找新的表現手法的努力。他的近期作品以揮灑自如
的曲線傳達出他對愛情和性的濃烈內心感受，把對人類的敏銳主觀感覺與
人體形狀結合起來，創造出在中國當代藝術史上的個人風格。

馬德升：表現人性與社會相結合的主題

馬德升（1952年生）是星星美展的組織者之一。年輕時就遭受小兒麻痺症之苦，他發展出對繪畫和文學等多種藝術的興趣。星星美展之前，他常畫肖像畫和風景畫。因為他在工廠擔任製圖員，1979和1980年他開始晚上做木刻版畫，因對藝術的極度熱忱，敦促他兩年內完成一百幅作品。星星美展時他的作品對觀眾有很大的衝擊力。【29】馬德升是自學的，他說：

> 毛澤東的教育思想是德智體全面發展，我三者都不行，我沒有受過正規的美術訓練，手頭的一點技法都來自自學。我把當時能找到的版畫收集來自學，不論好壞，我都研究他們的刀法、線條、節奏、黑白處理等，然後融入自己的思想，用最有說服力的線條和黑白色彩表現出來。【30】

馬德升不但對藝術感興趣，而且還有多種才能，像善於在大庭廣眾場合發表演講，還會寫詩和小說，1979年10月1日星星示威遊行期間，他在民主牆的生動演講顯出他的堅韌和勇敢性格，【31】他對共產黨政權的習慣做法很了解，他說：

> 遊行的結局是可預料的，建國以來第一次在美術館外小樹林裡辦畫展，肯定會有麻煩，遊行就更會有麻煩。10月1日，我把袋裡的東西全掏在家裡，預備回不來，我肯定警察會拉人。【32】

馬德升的小說〈瘦弱的人〉發表在1978年第1期《今天》上。【33】這篇小說描寫一位貧血病患者的絕望和歇斯底里狀況，這很可能是種自嘲。1986年以後，他在法國發表好幾本詩集，詩篇〈接受死神採訪前的24小時〉，【34】1986年寫於巴黎，這首詩由24節組成，逐個小時描寫他的倒計時思想活動，第四節是這樣寫的：

> 有哭的就有笑的有黑的就有白的有好的就有壞的有美的就有醜的……
> 【35】

他的對立概念首先運用在前文討論過的黑貓和白貓畫裡。他的近作名人系列「無題」也描繪人性的對立概念，例如：將毛澤東畫像與馬德升自己的畫像並置的畫表達了有權的領袖和無權的藝術家之間的差別。這種人性對立概念也表現在他的詩歌和視覺作品裡。

星星美展後的緊張政治氣氛使馬德升覺得在中國很難發展他的藝術。在西方翻譯小說的鼓勵下，他渴望知道西方人是如何生活的。【36】1985年他移居瑞士，次年定居巴黎，1989到1992年住在紐約，1992年遇車禍導致半身不遂，之後離開紐約。1994年迄今，住在巴黎儘管體質虛弱，但他一直忙於寫詩，參加詩歌朗誦會，展覽自己的藝術作品。

因生活中的不幸事件，馬德升的作品以不同

▌馬德升 無題 2000 數碼打印、畫布

手法表現出極強的人道主義思想，這是他對社會的回應。他離開中國之前和之後的作品沒有很大差別。他用木刻、油畫、水墨畫、電腦畫等不同媒介，以及不同肖像表達生活矛盾。星星美展期間，他以抽象和半抽象手法展示他對文革餘波時期的生命關懷。除了前文討論過的批評作品之外，他還用窗框去表示中國社會的強制束縛，在木刻版畫〈無題〉裡，他在幾何圖案的窗框背景上刻畫出一個黑色的拳頭握住一張白色的人臉側面，他說：

> 我在作品中用中國的窗，窗是一種文化象徵。當時我對社會有很多不滿，我用窗把我對生活的真實看法表達出來。【37】

馬德升的大部分木刻版畫都以強烈的黑白對比手法完成，珂勒惠支對他影響很大，他說：

> 毛澤東逝世後，中國的門戶開始打開。到1979年，已偶有外國的書和畫冊進來，比如：珂勒惠支(Kollwitz)的版畫，她的版畫對我影響很大，她的作品內容強烈地震撼當時的中國觀眾，她用大的黑白對比，大刀闊斧地用刀子在板上刻劃，我似乎能聽到那聲音，她的東西對我的影響特別大。【38】

在表現社會苦難方面，馬德升的木刻版畫與珂勒惠支的作品相似。珂勒惠支在刻畫受苦的臉部方面更富於表情，馬德升採用抽象手法和幾何圖形去表達他的社會批評。馬德升刻畫的勞苦大眾主題與20年代末魯迅倡導

■ 馬德升　無題　1980　木刻版畫
■ 馬德升　無題　1981-83　油畫（右頁圖）

的現代版畫運動一致，【39】
他的作品與中國30年代初
期的版畫也有相似之處，
都是關心受壓迫的人民。
30年代的中國雕刻家也受
珂勒惠支和麥綏萊勒
（Franz Masereel）作品的影
響，與珂勒惠支那富於表
情的作品及中國30年代的現
代版畫相比較，馬德升的作
品更有象徵性和幾何圖案特
色。

　　1981年起馬德升因病不
能再做雕刻，他開始創作油
畫，從批判性木刻版畫轉向
以石塊形狀描繪夢幻般的抽
象景色，他想與政治保持距
離，【40】用鮮亮的桃紅
色、紅色、孔雀綠把石頭畫
在一個顏色反差強烈裝飾性

強的抽象風景裡，同時表達出和諧與不和諧兩種感覺。【41】馬德升說，星
星美展後他嘗試撤退一步，開始探索人類與自然的關係，【42】那種批判性
的木刻版畫消失了。他的油畫反映他對人類生命的思考過程，他把人類模
樣精簡成龐大的有機形狀的大石塊，用人工的裝飾性的顏色去描繪強光和
陰影效果，畫面散發出一種固體感。在一個廣闊難懂的空間點綴一些簡單
的龐然大石，給觀眾提供了一個凝思的空間。這個系列的油畫顯得更加內
省，與那些直觀的挑戰性的作品形成對比。這兩類作品對比如此鮮明，也
許暗示他已意識到應避免再被政府標籤為「異見藝術家」，另一個物證是他
於1981和1984年創作的抽象水墨畫，他說：

從1981到1982年，我以男女生殖器官為內容畫了很多水墨畫，全都是無題，我想用抽象的語言跟社會對抗，因星星美展之後政治氣候又變了，批判性作品難以展出。1979和1980年有揭露社會陰暗面的作品出現，到了1981年，對抗社會的作品已不可能展出。因此，我轉而走抽象路線，描寫一些永恆的東西，比如：自然景物和人性，做一些能使人類靈魂提升的東西。【43】

1983到1991年，馬德升將興趣轉向描繪肥胖的女性身體，他以縮小頭部放大身體的概念表達生命力。【44】他的理想是消除人類的思想和智慧，再創一個人與自然和諧相處的解決辦法。【45】他以簡潔的潑墨筆法描繪出誇張的女體，表現出一種自然優美的感覺。他大膽運用最少量的細節，巧妙處理黑白虛實的關係，這與他的早期木刻版畫風格呼應。

馬德升的近期電腦畫〈無題〉將自己的照片與五個眾所周知的肖像並置，這五個肖像是教宗、畢卡索、蒙娜麗莎、毛澤東、希特勒，他在作品裡勾勒出人類的多重性格。雖然這些形象已被定型表示愛、創造力、微笑、革命、罪惡，但馬德升通過將自己的肖像與他們並置的手法表達出與這些象徵性標誌對立的概念。除了這些電腦生產的形像之外，每個畫面還配有副標題：

我的靈魂深處比保羅二世還仁慈、博愛、虔誠；但是上帝卻沒有揀選我。
我的靈魂深處比畢卡索還會玩，但是我卻有點累。
我的靈魂深處比蒙娜麗莎還會微笑；但是我的微笑卻全部被蒙娜麗莎偷走了。
我的靈魂深處比毛澤東還會鬧革命；但是我卻沒有毛權；不然我要鬧

它18次XXXX文化X
革命。

我的靈魂深處比希
特勒還希特勒；但
是歷史卻沒給我機
會。【46】

　　與馬德升並置的畫
像和副標題，暗示他是
如何理解這些具有預定
意義的象徵符號，他利
用這些象徵符號去勾勒人性的多面性，這些特殊畫像與馬德升自己的肖像
並置以至看上去像在對話，然而，這只是一種幻想，他是想表達人們的言
行取決於他或她的社會文化和政治背景這樣一個概念，每個人的性格有兩
個極端，一端可能是富有同情心的，另一段則可能是自私的，這很大程度
依賴於環境是如何塑造和影響其發展。【47】馬德升選擇不同國家的政治、
藝術、宗教名人肖像，說明他的興趣在於提出超越民族界限的人性問題，
在這個系列裡選擇毛澤東肖像則暗示他察覺自己的身份。

　　馬德升的近作〈無題〉由五幅電腦畫組成，描繪一根象徵人權的香蕉
皮的腐爛過程。他說，人民制定人權法，但法律會隨時間的推移而腐爛和
改變，他批評立法者只為他們自己的權利奮鬥，並不理會自然和神，他肯
定這些人最終也將消失。【48】雖然馬德升未提及選擇以香蕉代言的原因，
但香蕉常用來諷刺「黃皮白心」的海外中國人的意象，他無意識地使用這
個標誌暗示他覺知自己的原先身分。

　　從星星美展至今，馬德升的藝術觀念從他與社會的互動對話中表現出

▍馬德升　無題　1989　水墨畫　174.5X95.5cm（左圖）
▍馬德升　無題　1984　水墨畫　132.5X65.5cm（右圖）
▍馬德升　無題　1982　水墨畫　67.5X131cm（左頁上圖）
▍馬德升　無題　1984　水墨畫　63X120cm（左頁下圖）

來。源於對生命和社會的關心，他發現社會不公、民間疾苦、人性多重等問題。一些帶有詩意的作品顯示他對生命的洞察力，他提到「形式」會隨時間改變故不重要，他說：

> 我不考慮這風格是不是我的東西，只要我有一個概念，覺得特別有衝擊力，我會找一個方式把它表達出來。【49】

馬德升把表達形式視作次於內容的概念，這與王克平把焦點對準一件藝術品的形式質量的觀點很不同。馬德升於這二十年的發展顯示，他以不同手法回應社會和人性問題的敏銳洞察力具有連續性，他的海外中國人身分並未像他預料的那樣影響他的藝術方向，相反，他更肯定星星美展期間引人注目的揭露社會陰暗面的初衷，他的創作源於想揭露社會和人性問題的慾望，作為一名移居海外的中國藝術家，他關心國際問題比關心於星星

▌馬德升　無題1～5　2000　數碼打印、畫布（本頁5圖）

美展期間揭露的中國本土問題更甚。儘管如此，但是他的中國人身分仍偶爾隱藏在他的作品裡。

曲磊磊：融合往事，洞察未來

1951年，曲磊磊出生在黑龍江，他是著名作家曲波的兒子，是星星美展的創立者之一。以星星美展時期的作品為起點，他那時的作品主要是樹膠水彩畫和剪紙加鋼筆畫的混合，描繪人物形象、裸體及傳說故事。沒有資料暗示他曾受過中國水墨畫的傳統訓練，事實上從1958到1964年，他在老師譚萬村的督導下學習精細而又富表現力的中國水墨畫，例如花鳥、毛竹、肖像、風景之類。【50】他的國畫背景確定他1985年移居英國後的執教生涯，他在英國社區教授中國水墨畫建立起自己的聲譽，2000年，英國成人教育機構授予他「成人教育獎」，【51】他在倫敦的兩個中國藝術協會授課，所有的學生都是西方人，他說：

> 英國約有1000多人很熱衷中國的傳統藝術，我在這教他們畫中國的花鳥畫和山水畫。同時，因思鄉之故，我又回頭研究中國傳統藝術。我在國內所做的作品大多很現代，出國後反而恢復傳統。【52】

在曲磊磊的發展軌蹟中發現一種轉位和集成現象，說他是「東西方的融合」的模範顯然是太簡單了。70年代他在北京時學習西方素描、油畫及解剖構造。1986至1988年間，他在倫敦中央藝術設計學院（Central School of Art and Design）學習油畫和素描。【53】他的中國水墨畫傳統技藝、中國書法、西方油畫技法共同塑造出他的作品，尤其是90年代的作品。從1980至1985年間的中國早期作品到90年代的倫敦近作顯出一種連續性。他將人物形象和書法結合在一起的作品，帶有關心歷史和生命的詩意信息，鮮明地反映出80年代初他青年時期的經歷和思索過程，描繪80年代初經歷是他對過去和目前狀況的憂鬱感的一種發洩途徑，他說：

> 星星美展之後兩星期，魏京生受審，我出席並對整個審判過程作了錄音，因此，我後來的生活處境就比較被動，相當長一段時間我沒出

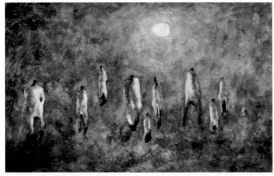

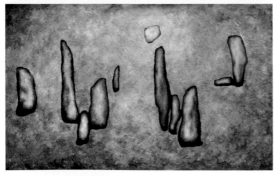

門，我在家讀了很多書，也畫了一些畫。星星美展之後，所有現代文學、美術、民主運動都被禁止。那段時間，我在家畫日記當作思考，後來的許多畫就是源於那時的思考，因為那段時間人感到比較緊張，思考比較多，很多所謂的火花就迸發出來了。【54】

曲磊磊從強調自我感覺發展到關心民族和社會，尤其是1989年的民族和社會。他的油畫〈自畫像〉和由兩幅油畫構成的系列畫「我是誰，從那裡來，到那裡去」採用石頭象徵自己的個人典型手法繪成，因為從字面看，他的名字由兩個疊音字「磊磊」組成，而磊字則由三個「石」字組成。〈自畫像〉裡，他用龐大的有角的巖石構成一個半抽象的

▎曲磊磊　自畫像 1989 油畫（上圖）
▎曲磊磊　我是誰，從那裡來，到那裡去 1989 油畫（中圖）
▎曲磊磊　我是誰，從那裡來，到那裡去 1989 油畫（下圖）
▎曲磊磊　在漫長的路上，任何鬆懈和放任，都將使你一事無成 1983 素描（右頁左圖）
▎曲磊磊　冬天早已過去，春天不再回來，我仍不再等待 1983 素描（右頁右圖）

上身，這種有角的輪廓圖形也在他於1983年創作的〈在漫長的路上，任何鬆懈和放任，都將使你一事無成〉和〈冬天早已過去，春天不再回來，我仍不再等待〉裡看到，擱在左拳的臉呈凝視狀。在他的早期作品裡，畫中人物有強壯的肌肉和巨人的體型，頭卻垂視。在〈自畫像〉裡，他描繪了一個上身正面直視像。在這三幅畫裡，太陽也是一個突出的組成部分。在「我是誰」系列裡，廣闊的空間裡放置一些更抽象和扭曲的巖石塊狀，第一幅畫描繪走向太陽的身體背影，第二幅看起來更抽象，形狀很難分辨，這些形體全被描繪成失重的似在夢境漂浮的塊狀，這兩幅畫中都有角狀的太陽。畫於1983年的〈在漫長的路上，任何鬆懈和放任，都將使你一事無成〉和〈冬天早已過去，春天不再回來，我仍不再等待〉以加插文字的方式來陳述曲磊磊的確切感受，這是他當時的真實感覺和自我鼓勵的一個記錄。第二幅畫中的巖石顯得更安靜更少生氣。這些畫反映他對過往情感的再思。

〈八九年六四〉是三幅作品組成的系列畫，將一些反映天安門屠殺事件的報紙、插圖、照片拼集為合成畫，畫面中間各留一白、紅、黑的正方形色塊，這些色塊起鏡子作用，當觀眾站在作品前，色塊會把觀眾的臉反射在畫面裡。當這幾幅畫在倫敦和巴黎展出時，現場觀眾就與畫中交錯的空間創造出一種暫時的關係。〈八九年六四〉是曲磊磊重新思考自己的海外中國藝術家身分的轉折點，他說：

這作品的畫面，四周是天安門事件的相片，中間放了一塊正方形的顏色，其質地有鏡子的效果，觀眾可於此顏面看到自己的影像，使觀眾

也成為這作品的一部分。當觀眾在畫中看到自己與畫面周圍的天安門事件並置時，會感受到當時的真實情景，並激發其思考該作品的意義，這是我創作這作品的目的。我作為一個中國人，追求的東西不是新的，我有一種使命感和責任感，即對民族命運的關注，關注本民族的過去、今天和未來，這與我參加星星美展的初衷一致，如果這個東西丟掉了，那麼整個自我就丟掉了。【55】

作為一個居住在倫敦的中國藝術家，曲磊磊90年代的作品有兩種傾向。除了教授中國傳統水墨畫之外，他也創作「商業」水墨畫出售，這類主要是描繪當地風土人情的彩墨畫，例如公園裡的公開論壇和醉酒街景象之類，畫面有幾行形容場景的中國書法，西方觀眾覺得這些畫很動人，其中含有「中國特色」。這些作品也暗示出作者的遠離家園身分。另一方面，他努力把自己的海外生活經驗與他在祖國所學的傳統東西，以及所肩負的民族責任結合在一起。從〈自然的威力〉到〈面對歷史的選擇〉，曲磊磊的畫在內容和形式方面出現和諧，人體碎肢和書法佔據這兩幅畫的構圖，畫面意思用篆體、隸書、楷書、行書、草書等古典字體來寫，他懷著執著的目的反覆述說一個勾勒在

▌曲磊磊 八九年六四 1989 攝影拼貼（上圖）
▌曲磊磊 八九年六四（局部） 1989 攝影拼貼（下圖）

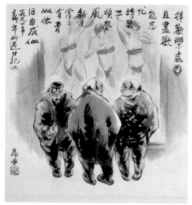

畫面的信息，即人們是如何面對歷史的。第二幅畫顯示曲磊磊強調他的觀點的熱切慾望，採用不同的書法也許表示生活在不同時期的人也不得不面對同樣的選擇問題。曲磊磊在這兩幅畫裡讓書法的作用超過人物形象的作用。

〈文明創造者〉、〈帶日來〉、〈天地之間〉強調部分放在人物形象和紅色部分，書法則成配角。前兩幅畫的人物姿勢可追溯到他的早期作品〈新的夢〉，〈天地之間〉（1996）裡的上身畫像與〈過去都忘記了吧，重新開

▌曲磊磊　海德公園自由論壇　1990　彩墨畫（左上圖）
▌曲磊磊　暢飲　1991　彩墨畫（左下圖）
▌曲磊磊　自然的威力　1995　彩墨拼貼（右上圖）
▌曲磊磊　面對歷史的選擇　1996　彩墨拼貼（右下圖）

▍曲磊磊 文明創造者 1996 彩墨拼貼（左上圖）
▍曲磊磊 帶日來 1997 彩墨拼貼（右上圖）
▍曲磊磊 天地之間 1996 彩墨拼貼（右中圖）
▍曲磊磊 新的夢 1983 素描（左下圖）
▍曲磊磊 過去的都忘了吧，重新開始一個新的夢想 1983 素描（右下圖）

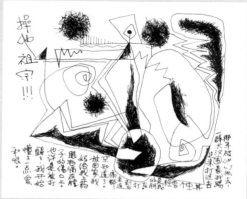

▋ 曲磊磊　眼淚　1997　彩墨拼貼（左上圖）

▋ 曲磊磊　那些珍珠是他的眼睛，還有大海呢！　1983　素描（左下圖）

▋ 曲磊磊　也許是被打醒了，我開始懂了一點愛和恨　1983　素描（右上圖）

▋ 曲磊磊　悟　1997　彩墨拼貼（右中圖）

▋ 曲磊磊　不要放手，抓住這個時刻，此時此刻就是一切，一個偉大的真理！　1983　素描（右下圖）

始一個新的夢想〉相似。〈天地之間〉以潑墨手法繪成，人物形象放置在畫面左邊，傳統風景畫佔據分界線清晰的畫面下半部分，整個畫面創造出一種衝突感，時髦又抽象的紅色與下半部分傳統畫面形成鮮明的反差，覆蓋身體右側的紅色潑墨試圖模糊三個不同成分之間的界線，紅色成為這個系列的主題色，在視覺和文字兩方面與太陽的意思緊密相連。

眼睛是曲磊磊作品中的另一個具特定功能的圖像。在〈眼淚〉裡，他嘗試用兩條橢圓形的細紅線在圓形的地球周圍畫線，表示眼裡的淚珠正在下滴。眼睛是曲磊磊最喜歡的圖像，形狀正如他的早期作品〈「那些珍珠是他的眼睛」，還有大海呢！〉裡的眼睛那樣，【56】藍色的氣氛顯示他憂鬱的人生觀和世界觀。他的早期作品顯出一種非理性的感覺，例如〈也許是被打醒了，我開始懂了一點愛和恨〉是他被捕、被打及母親為他包紮傷口的記憶，他早期作品上的書法內容負面而具體。在後來的作品裡，他用簡單的畫像去表達一個抽象的概念，〈悟〉是複製他的早期作品〈不要放手，抓住這個時刻!此時此刻就是一切，一個偉大的真理〉，顯然，他用不同的方法去完善他的早期概念和形象。

自90年代中期開始，他以完善以前的思想和形象的策略把各種形象和不同種類的書法用拼貼手法創造新的水墨畫，這已成為他的風格。他熟練的書法技藝、風景畫及西洋畫技巧使他能揮灑自如地展現他的風格程式。他的最新展品〈此時此刻：面對一個新的世紀〉概述他於90年代的發展進程。有十四幅水墨畫描繪他自己的不同手勢，這一系列的作品表達出他的人生觀和歷史觀，他把畫面的強調部分放在灰白基調的有雕刻般效果的手形上，展示他對生命的思考過程，背景由書法和零碎的鮮紅、鉻綠、蒲公英色、不同基調的藍色雜湊而成的色塊構成，這些畫的統一標題是〈整個歷史出現沉默〉，在這十四幅畫的中間，用線條勾勒出自然的塊狀，這個系

▌曲磊磊　毀壞或者拯救這個世界，未來在我們自己手中　1999　彩墨拼貼（左上圖）
▌曲磊磊　珍惜你有的東西，得之不易，失之不覺，悔之則晚　1999　彩墨拼貼（左中圖）
▌曲磊磊　一個古老的問題，我們似乎已經忘記，我們能掌握自己的命運嗎？　1999　彩墨拼貼（左下圖）
▌曲磊磊　誰留下了罪孽，誰就將負債，大自然的報復就會無情地降臨　1983　素描（右上圖）
▌曲磊磊　哀莫大於心死　1983　素描（右中圖）
▌曲磊磊　想起這個民族的歷史，我的破碎的心總是充滿了痛苦和尊嚴　1983　素描（右下圖）

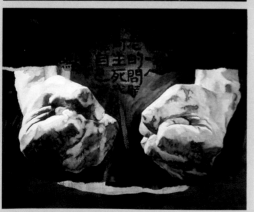

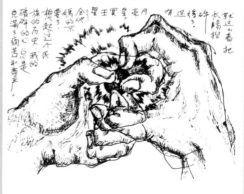

列懸掛在一環形的牆上展出，不同的手勢表達不同的人生意義，例如〈毀壞或者拯救這個世界，未來在我們自己手中〉描繪助產士迎接新生兒的手勢，曲磊磊說：

> 這幅畫中的雙手是重疊的，其實因為紙太小了，我祇有四米宣紙，畫不下，我乾脆讓雙手重疊，重疊部分透明處理，這樣一透明，反而好，好像不是實的東西，變成一種象徵性的東西，手勢是迎接一個新生兒的誕生，一個接生的手勢，我們面對未來，其實是迎接新世紀的誕生，應該非常小心，要充滿希望、熱情和愛。【57】

除了畫面上的文字，手勢也是他傳達信息的有力工具，這是他追憶文革經歷的早期作品的常見特色，例如〈誰留下了罪孽，誰就將負債，大自然的報復就會無情地降臨〉中的手勢表達出他對青年時期目睹很多人死於非命的疑慮。而〈哀莫大於心死〉裡的手勢概述他對小說家老舍自殺的感覺。〈想起這個民族的歷史，我的破碎的心總是充滿了痛苦和尊嚴〉中的扭捏太陽的手勢傳達出一種想破壞的慾望。這三幅早期作品直接表達曲磊磊對民族歷史的憤慨情緒，而這也成了他近期作品的原始藍本。

作為一個帶有清晰目標的中國當代藝術家，他說：

> 我骨子裡深受中國文人畫的影響，我本身的觀念是現代的，但是我的藝術根基很傳統，我在保留這傳統的同時，又融入後學的西方東西，用石濤的話來說就是'無定法'，沒有一定的規矩，我想做時，就會找到一種最能表達我的想法的手法。【58】

曲磊磊是星星畫會中移居海外並以嚴肅態度反思中國傳統水墨畫的藝術家之一，馬德升和黃銳也學習不同類型的水墨畫。作為一個遠離家園的中國藝術家，其作品顯出一種思維過程的連續性，包括他的從前記憶和1980年代初的處境及對未來的洞察力，其作品也綜合了他在中國和外國所學的技藝，是傳統風景畫和不同種類的古典書法及西方肖像畫，尤其是手的一種老練的混合，他不是為了表現和諧，而是表達人生理想和衝突。

李爽：自傳式的描述手法

李爽（1957年生），未受過嚴格的藝術訓練，十三歲始從畫父母、家中桌椅及靜物開始學畫，她臨摹各種藝術書籍裡的美術作品，也去戶外寫生，印象派啟發著她的靈感。1976至1979年她被下放農村務農三年，但仍繼續畫畫。1979年，雖未能考入北京戲劇學院，但入中國青年藝術劇院做舞台美術工作。她是星星美展的活躍女性成員，參加過星星遊行示威及所有其他活動，曾懷著強烈的繪畫慾望加入「無名畫會」，與馬可魯和張偉一起畫畫，不過她發現星星畫會更適合她，她說：

> 認識星星之前，我有自己的繪畫朋友，他們住得很近，也合得來，不過我覺得他們不夠勇敢。認識星星的朋友，我覺得很過癮，我覺得與他們志同道合，他們有行動，我希望有一些行動。【59】

李爽出生在一個資本家家庭，父母是清華大學和北大的教授，祖父是古董家具的專家，在反右派和文革期間，她有許多不愉快的經歷，【60】她的作品風格深受其傷痛經驗的影響，畫中洋溢著一種理想主義和悲觀思想自相矛盾的情調，流露出一種強烈的壓迫感。1981年9月到1983年7月，她因跟一位與星星美展有緊密關係的法國大使的關係而被監禁。【61】1983年12月她離開中國去巴黎，並一直在那裡生活。

正如前一章討論的，李爽的星星美展參展作品以象徵手法批評中國的共產黨政權並形像地反映她的傷痛經驗。星星美展後，她的作品可分三個階段：一、

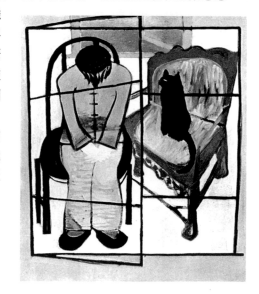

李爽 等 1980 油畫

1980至1983年，出國前創作的版畫和油畫；二、1984至1994年，在巴黎創作的拼貼和油畫；三、1995至2000年，在巴黎創作的油畫。女性主題、在淺窄的室內空間內描繪人和窗是她一貫的繪畫特徵，她喜歡紅色基調，用一種自傳式手法描繪她的不同人生階段，其中肖像是一個主要的作品類別，其早期作品〈等（L'attente）〉描繪一個安坐在椅子上的女孩，頭低下，雙手輕放在大腿上，那嚴肅而羞澀的姿態使人聯想起祈禱或入睡的姿勢，女孩身旁的椅子上坐著黑貓，貓的眼神朝向女孩，與女孩並置；黑色的貓和黑色的椅子，與加在畫面上的黑色框線互相呼應，黑色框線其實也是一個窗框，與身後的橙色窗框呼應，製造出一種奇異的感覺。女性人像、椅子、窗、淺窄的空間，這些是李爽早期常用的藝術元素。貓的凝視也許暗示一個私人故事，椅子則傳達一種空間感。

李爽表現家居的偏好還見於另一幅〈女孩像〉。這幅畫描繪一個正面的穿著唐裝的女孩，她坐在古典款式的椅子上，與前一幅作品類似；人物身後繪有一個大窗，通過窗可看到光禿禿的山景，此窗和窗外的景色可被理解為掛在牆上的山水畫；女孩的左腿拎起，放肆地放在椅子上，腳上沒穿鞋子，擺出一個隨便的姿態，活現出一個任性的未加修飾的女孩。椅子的形象出現在李爽大部分的畫作中，如油畫〈閑〉，一位女士坐在古董椅上，身後還有兩把空椅子，加上桃紅、粉紅、橙紅、翠綠等明亮的色彩，這三幅作品代表李爽的早期風格。

色彩，尤其是紅色，也是李爽作品的一個重要元素。比如〈自畫像〉和〈母親為女兒梳頭〉都是李爽遊蘇州後但在1981年被捕前的作品，她說：「這畫叫〈母親為女兒梳頭〉，是去蘇州後做的。當時對中國文化祇是有一種概念，作品都是憑概念編的，比如：在街上賣風箏，賣糖。【62】」〈自畫像〉（1981）由傳統窗框、魚、她的紅衣裳構圖，給人一種緊繃的衝突感。也許是受她在北京時最喜歡的馬諦斯的影響，裝飾性的民俗畫成為

▌李爽　閑　1981　油畫（左上圖）
▌李爽　女孩像　1981　油畫（右上圖）
▌李爽　母親給女兒梳頭　1981　油畫（左下圖）
▌李爽　自畫像　1981　油畫（右中圖）
▌李爽　家　1983　木刻版畫（右下圖）

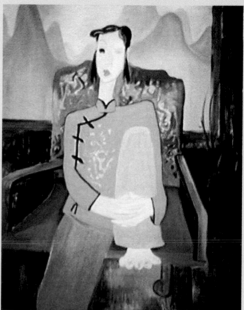

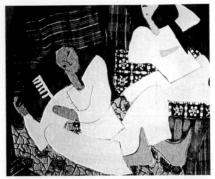

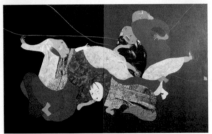

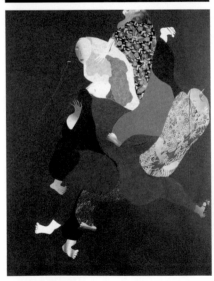

〈母親為女兒梳頭〉這幅畫的背景，這與馬諦斯作品〈紅色和諧〉的波浪形植物圖案處理手法相似。李爽在這兩幅畫中用紅、橙二色基調去反襯完全黑暗的背景，創造出一種鮮明的反差，她說：

這張是自畫像，雖然顏色非常燦爛，但是心情很沉重悲傷。【63】

1983年獲釋以後，她的一幅名為〈家〉的木刻版畫也在畫面最重要的位置勾勒出一把椅子的局部，椅子後面是長長的走廊，還有一個跪在地上的人影，黑暗的四周與白色的走廊形成強烈的反差，營造出一種令人害怕的氣氛，也許這與她的監禁經歷有關，這件作品是她獲釋後出國前所創，反映她當時的心理狀況，這與她的舞台藝術工作和戲劇性人生不無關係。

1984年移居法國後，李爽突然轉向創作拼貼畫，表現人性互相滲透的主題，別緻的花紋紙使她從故鄉的不幸記憶中自由地解脫出來。〈拼貼一〉、〈三人

■ 李爽 拼貼 1980 拼貼（上圖）
■ 李爽 拼貼一 1985 花紋紙拼貼（中圖）
■ 李爽 四人像 1988 花紋紙拼貼（下圖）

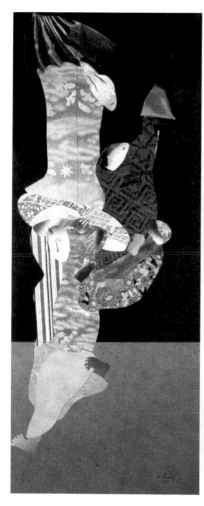

像〉、〈四人像〉是一個帶一些油彩的拼貼畫系列，以扭曲的姿態和身體碎片表現女性形象，雖然作品中的人物形象破碎又扭曲，但是顯得十分優雅。她以精美的花紋紙為創作工具，創造出一種帶有人造美感的舞蹈般的人物身姿，與她在中國創作的作品顯然不同。粗略一瞥，這些用裝飾紙創

▌李爽　三人像　1988　花紋紙拼貼（左圖）
▌李爽　夜遊　1985　油畫（右上圖）
▌李爽　白日夢　1986　油畫（右下圖）

造的人物姿體與日本浮世繪的畫相似，浮世繪畫中詳細描繪的和服圖案和個人化風格的臉部與李爽的拼貼畫有類似之趣。浮世繪的畫很真實地描繪人物姿態，李爽的拼貼畫讓人物在空中飄浮因而顯得抽象。她的畫中人物沒有頭飾，浮世繪筆下的人物髮飾華麗整齊，李爽強調她未參考過日本畫。【64】其拼貼畫史可追溯至早期可能用紙和布料製做的作品〈拼貼〉，這幅作品表現一個正在梳妝的女孩，另一女孩為她端鏡子，她用不同花色的布料做背景，用純色的紙來做人物身體。將1980年的拼貼與1985至1988年間創作的拼貼畫作比較，發現李爽從描繪現實、家居、可識別的身體姿態轉移到抽象、扭曲、戲劇化的方向上去，作品中自由的人物姿勢也許正反映她移居法國後的自由感覺。

李爽的油畫〈白日夢〉、〈夜遊〉都是從拼貼畫演變而來。這個系列的油畫除掉了拼貼作品的裝飾元素，也許因顯著的靛青色調，創造出夢幻般的氣氛。她在拼貼作品中省略了背景，但在油畫作品裡加上天空、戶外、室內空間作為背景，在〈白日夢〉裡，更加上她喜愛的主調，一把椅子，與她的早期作品呼應，她說：

> 我做拼貼畫時已擺脫了先前那種民族情緒，有一種要過自己生活的感覺，思想開始集中到自身，因此，做拼貼畫時心情特別愉快，感覺特別自由。同時，我刻意畫了一些油畫，感覺很難畫，很吃力，繪畫技巧有點丟了，因為看了太多西方作品，那些作品對我有種衝擊，使我有點自我迷失，我對這批油畫作品不滿意。在中國時，我清楚自己所畫的東西，我加了很多帶有政治性、批判性的東西在我的畫裡。【65】

這個時期可算是李爽藝術發展的一個過渡期，她正在適應新的西方生活，也可被看成她前期及後期作品的一個間斷，這些中期作品反映出她在進退兩難之中，也許她在思考應否在作品內保留一些在中國生活時慣用的藝術元素。【66】在西方生活超過十五年之後，1995年至今的作品裡，她將一些西方因素與她的早期中國風格進行整合，油畫〈煩惱的人生〉、〈日久天長〉、〈不可磨滅的記憶〉突顯出李爽早期作品中的一個構圖模式，區別是她放大了窗戶及搬進室內的戶外景色，那光禿禿的窗外景色變成這幾幅

█ 李爽　煩惱的人生　1996　油畫（右圖）
█ 李爽　日久天長　1995　油畫（左圖）

█ 李爽　不可磨滅的記憶　2000　油畫

▌李爽　無題　2000　油畫（本頁四圖）

畫的焦點,與紅褐色的牆壁和家具形成反差。早期作品中的女性形象被一些不同時期不同文化的人物平面圖像取代,她將這些人物貼在桌椅表面,或讓他們自由漂浮來展示一種幻想。李爽承認她喜愛法國畫家巴爾杜斯(Balthus)的作品,他們倆有某些相似之處,比如都喜歡用窗戶做主題,【67】兩者形成反差的是,巴爾杜斯的作品著重一種戲劇式的情緒,李爽的作品則著重表現淺窄的室內空間與廣闊的室外空間之間的關係,她似乎放棄了早期作品中以個人敘事為焦點的表現手法。在這些油畫中,紅色基調也扮演很重要的角色,紅色配合淺窄的空間給人一種壓迫感,與她前期作品中類似〈自畫像〉(1981)般顯著的紅色基調相呼應。

　　李爽在2000年的作品裡開始重新表現自我。四幅〈無題〉油畫均以放大的頭像為主題,省去常用易辨的背景圖像,她說將自己與一朵鮮艷的紅花或藍花並置來表現自己,【68】花旁繪一部分鳥頭,鳥象徵自由,花象徵生命,這個系列又顯露出李爽的自傳式描述手法,但畫中人物的面容似男又似女,給人一種冷漠的感覺,沒有髮式或體態方面的痕蹟可使觀眾聯想到她的早期作品,唯紅花可使我們想起她作品中的裝飾元素。其中一幅的紅眼睛給人一種憤怒可怕的感覺,其中二幅中的大紅花進一步顯露她對這個意象及紅色基調的固執。雖然她在其中一幅畫了三朵大藍花,但是她在肖像的頸部加添一個紅色的花環作為點綴,紅色是李爽自傳式描述手法的重要元素,她不知不覺地以紅色去透露她的情緒。

　　李爽的藝術發展道路跟她過去的文化背景尤其是古董椅息息相關,面對西方藝術的挑戰,她不可避免地從描述自我轉向表現更國際性的文化問題,不過,2000年她的油畫又顯示出有用簡單圖像表現自我的意向。作為一名遠離故鄉的中國藝術家,李爽1980至2000年間的藝術創作呈循環式發展,雖帶著過往傷痛和移居經歷,但仍熱切地將這種混合的感覺真實地表現出來。遷居異國的經歷改變了她洞悉世事的方式,她又轉向表現自己的生活。【69】

黃銳:探索空間、記憶及生活概念

　　黃銳(1952年生)是星星美展的組織者之一,又是民間刊物《今天》的美術編輯。當警察禁止他們1979年的星星美展時,他不讚成遊行示威,

【70】他的謹慎態度也許源於1976年在天安門廣場寫革命詩而被捕的經歷。他靠自學成材,當他還是九歲小學生的時候,就開始學習傳統水墨畫了,但他覺得既無趣又無意義,當他學校的水墨畫老師被判決以後,他開始用現實主義手法畫毛澤東和英雄人物。【71】1959至1968年,在北京完成小學和初中教育後就被下放到內蒙古做了七年知青。1975至1979年在北京皮革廠當工人,【72】1978到1979年期間,又和馬德升同屬工人文化宮的成員,一起在北京工人文化宮學習繪畫。【73】星星美展後,兩人在中國西南四省的美術學院巡迴舉辦有關當代藝術的研討會。【74】1984年,黃銳移居日本,與曾在中國留學的日本妻子住在大阪。近二十年,其作品風格和內容多姿多彩,並與他生活的社會文化和政治背景緊密相關。不論是抽象水墨畫或油畫,還是裝置和行為藝術,他都表現出處理空間、記憶和生活概念的興趣,雙關語和諷喻是他的表現策略之一。

中國的政治背景無疑是塑造黃銳作品的重要因素。他的早期拼貼畫〈白毛女〉表露他對這齣革命樣板戲的看法,他將這齣戲的廣告貼在油畫布上,然後在上面塗上黃色、紅色和海軍藍顏料,並貼上花紋圖案的纖維布料,這件作品表達他對文革一些現象的看法,雖不能肯定作者是否有意諷刺以八個革命樣板戲去壟斷文化領域的現象,但該作品無疑是就此文化問題有感而發的。他也曾用幾張線裝書紙和其他混合媒介拼貼作品〈紅〉,畫面由大面積的紅和小部分的黑、白組成,這幅畫的衝擊力沒有之前那幅畫

▌黃銳 白毛女 1981 混合媒介(上圖)
▌黃銳 紅 1991 混合媒介(右頁上圖)
▌黃銳 東京畫展 1986 水墨畫(右頁中圖)
▌黃銳 無題 1987 彩墨畫(右頁左下圖)
▌黃銳 大紅門口 1981 油畫(右頁右下圖)

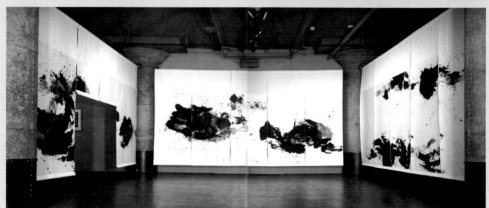

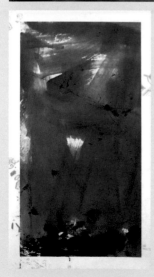

強勁。他早期還曾畫過一些像在北京創作的〈山水水墨—街景〉之類可辨認的景物畫,取而代之的是,1986年他在日本美術館中心展出一幅由十九個掛軸組成的環狀陳列的大型潑墨畫,關於這次展覽的成功,他說:

> 由於日本當時的經濟很蓬勃,加上有大量的宣傳,我1986年的個人畫展很成功,畫賣得很好。那次畫展,所有的水墨作品都是抽象的,可惜觀眾不懂得欣賞這些作品,他們崇尚西方的東西,對東方文化認識很少,祇是從表面看我的作品。【75】

黃銳說,他喜歡用水墨畫去表現油畫般的自由。80年代初,他的油畫顯出很強的抽象傾向,例如油畫〈大紅門口〉,他將人物形象簡化和平面化,使畫面左邊雜灰色的襤褸人物形象與半隱在紅門後的淺灰色優雅人物形象形成對比和呼應。彩墨畫〈無題〉顯示他想以直覺手法去釋放內部感覺的目的,他說:

> 1979年,我的作品大多以生活為題材,包括人物及景色,用自己的表達方式表現一些平面的作品,比如,我用平面透視法,經過抽象處理,將平面的感覺突出固定在我的畫面上。1984年,我的作品擺脫了主題元素,騰下純粹的抽象。【76】

在大阪生活八年後,黃銳又回到北京。1992至1994年他大多住在北京,並創作了一系列關於生活、記憶和轉位的裝置作品,也許他的歷史記憶和轉位概念都源於他的移民經驗,另外,天安門大屠殺也對他有很大影響,他說:

> 1989年發生天安門事件,打破了我想在日本純粹搞創作以完成自我實現的夢想,使我仍意識到我生活在一個急劇變化的社會裡,而且與中國有關。【77】

裝置作品〈水＋〉將四十個舊臉盆排成五行,每當參觀者來到,必須

在臉盆的清水裡洗手或洗臉，照片、臉盆及被用的水充當個人於當時存在的證明，四十個臉盆放在一起，表示他們的集體生活條件，黃銳以「水」去表達清純、理想、痛苦、慰藉、生活等多重意思。【78】這件裝置作品產生兩種時空轉位，首先，舊臉盆使我們回想起過去的歷史，其次，觀眾在一種特定時刻來到他北京的住宅洗手也標誌著他或她自己的轉位，雖然時間不斷改變，但都與這件表現黃銳自己的轉位的裝置作品有密切關係。

　　第二件裝置作品〈二十四史＋二鍋頭〉將中國史籍浸入北京一種廉價烈酒「二鍋頭」裡，作者說他故意用烈酒去表示北京的暴力行為，【79】將歷史與烈酒相聯繫，也許暗藏他對中國歷代史的批評，也許是故意暗示1989年的天安門大屠殺。第三件裝置作品〈水＋〉由四個注滿水並列排成一行的水缸組成，「四」與「死」同音不同調，黃銳用「一潭死水」這個

■ 黃銳　水＋　1992 裝置，北京（左上圖）
■ 黃銳　二十四史＋二鍋頭　1992 裝置，北京（左下圖）
■ 黃銳　四水　1992 裝置，北京（右上圖）
■ 黃銳　水＋魚　1994 裝置，北京（右下圖）

成語去形容生活狀況，【80】正如他在星星美展時所為，他敏感而又熱切地批評社會政治和生活狀況。裝置作品〈水＋魚〉由二十個20立方公分大，頂面有一道5公分寬裂縫的鐵盒子組成，盒裡注滿水，每個盒子裡有二十條泥鰍，它含有政治批評意味，泥鰍暗喻因參加民主運動而被捕入獄的人，每間牢房關押二十個人，顯然，這件作品是黃銳對政治背景所作的反應，他說：

> 鐵盒的喻意是象徵那段在北京的生活狀態，一班參加了「北京之春民主運動的朋友剛好從獄中放出，他們講述牢中生活，多數人被關在大房裡，二十人一間，另有一些被關在單人牢房裡，很可怕。」【81】

　　黃銳以此裝置作品來批評社會，觀眾對此作品的理解程度難以估計。〈十一渡〉是在北京第十渡創作的一件裝置作品，將八十個舊臉盆放在十渡橋很淺的河水裡，創造出一條新橋，水流被阻或流經臉盆側。這件作品的特殊地點含有多種意思，水流流經臉盆可能代表時間的流逝，舊臉盆使我們聯想起每個臉盆主人的歷史，當人工化地將他們沿第十橋擺在一起時，就構成了另一條清晰可見的橋，聯想橫跨其上的具體的第十橋，這條新創的橋代表八十個實體的歷史。
　　與以水諷喻生活的概念相似，黃銳在作品〈水＋竹〉中，將竹的根枝

■ 黃銳　十一渡　1994　裝置，北京十渡（左圖）
■ 黃銳　十一渡（局部）　1994　裝置，北京十渡（右圖）
■ 黃銳　水＋竹　1994　裝置，北京（右頁圖）

倒轉暗喻生活逆境，他說：

> 竹，取其外觀挺拔、內
> 裡空虛以象徵君子謙虛
> 而堅貞的品格，在中國
> 文化裡是一固定的意
> 象，文學作品中用她來
> 比喻道德高尚者。宋元
> 時期的中國士大夫喜用
> 竹來點綴自己的庭院，
> 他們詠竹、畫竹，有關

竹的作品很多。因此，我也畫竹。作品中，我將一盆竹倒掛在室外，並將一盆水放在倒掛的竹根上，水很緩慢地滲出，因此，雖有陽光和水，但竹仍生活得很痛苦，比喻當時的人生活得很痛苦。這是一幅象徵性的作品。【82】

　　作品裡的竹象徵人民，倒轉的竹暗示人民不正常的生活狀況。上述方案反映90年代初黃銳的思想感情與北京的生活環境緊密相連，他利用熟悉的水、水缸、洗臉盆、竹、泥鰍、二鍋頭等生活品，以暗喻手法熱切表達他對生活、記憶和歷史的看法，這種嘗試開拓了他90年代末的藝術新方向。至90年代末，他在不同的地方以雨傘、手印、二鍋頭酒、自行車、紙幣、啤酒罐等物為主題，表達自己的生活記憶和空間概念。

　　在〈空氣：城市、人類和水〉裡，黃銳將二五〇把在大阪地鐵裡撿來的雨傘組裝成三十個球形，用一張魚網將所有球形覆蓋起來，放置在神戶市的海濱廣場中心。另外還有三十個球體沿著人行道擺開，每個球體由八把藍色的新傘組成，所有的作品參與者手裡還各撐著一把藍色的新雨傘，黃銳自己則把水倒在廣場上。假如黃銳想表達城市、人類和記憶都將隨時間消失，那麼雨傘正與洗臉盆的作用相似，它成了人類及人類生活的化身，然而，新雨傘代表什麼呢？新雨傘的商標叫自由的記憶，也許表示新雨傘擁有者的未來世界。雨傘是當代藝術家常用的媒體，例如邱乃壯的

▋ 黃銳　空氣：城市，人類和水　1998　裝置，神戶（上三圖）

▋ 黃銳　海邊露天遊戲　1999　裝置 行為，神戶（下圖）

▌黃銳 海邊露天遊戲 1999 裝置 行為，神戶（上圖）
▌黃銳 千手觀音 1998 裝置 行為，東京（下二圖）

〈走動的紅色（Walking Red）〉是一個欲將一萬把紅傘放置在橫越世界的牧場、山峰、雪野、叢林、草地的計畫，作者想超越時空的永恆與短暫的現實矛盾。【83】袁長春的攝影作品〈春花〉，構圖是一行打著鮮艷兩傘的青年正在雪地裡行走，傘就像是他們的希望化身。

〈海邊露天遊戲〉也是運用「一潭死水」的概念，在神戶的大啤酒罐裡注滿水，然後沿神戶廣場沿海邊一字排開。罐中靜止的水可能表示這個地方毫無生氣，作者也許是在回應日本當時不景氣的經濟。在神戶廣場中間的正方形處，他用一張魚網把所有小啤酒罐罩住。啤酒的日語發音與樓房同音（biru），他利用諧音，以啤酒表示樓房，他說：

> 這是一個填海而成的人工島，在島上建有一盛放啤酒的裝置，裝置上掛一告示，告示上寫著：「此樓已經發售」。在日語中，啤酒和樓房是同音的。日本和香港一樣，到處亂開發，到處蓋樓房。【84】

這件作品顯示黃銳在熱切回應日本的生活環境時混雜進中國的水的諷喻概念。另一件與他的記憶密切相關的作品是〈千手觀音〉，黃銳請寺中一位僧人想一個適合這件作品的詞，這位僧人想出一個「通」字，是「交流」、「溝通」的意思，這個字就被印在了油畫布上。裝置期間，畫布掛在寺中，共有一〇三四位行人路經此處，他們獲邀用金色的丙烯酸在畫布上按手印，他們的動作在一個特殊的時刻留在了畫布上。除了反映社會問題的作品之外，這件作品反映作者與當地宗教信仰和精神概念「觀音」的一種互動。作為一名移居日本的中國藝術家，他對與中國古代文化相關的日本建築和園林深感興趣，【85】並熱切探索中日兩國的文化關係。

〈架空之旅（今）〉，黃銳將現成的自行車、家具、玩具、服裝、電器、食物等日用品通過壓縮、組裝和改造創造出七件被噴塗成七種顏色的建築物，放置在大阪一個舊購物中心的循環通道上展出。關於這件表現現實與幻想概念的作品，黃銳說：

> 這是一個比喻，好像花車遊行一樣，表面看，這些車像彩虹那樣閃耀著，但深層卻是很悲哀，因在此裝置裡的花車是不可動的，這是我對

　　日本的悲觀想法。日本是一
個封閉和保守的社會，他們
雖然擁有自由，卻將自己收
藏起來，這是日本社會的狀
況。【86】

　　這段話進一步顯示黃銳熱切
表達他對所居地的看法。與顧雄
的〈自行車〉作比較，顧雄表現
在外國文化的衝擊裡誕生出一種
新的文化；黃銳則更積極地預見
外國文化的缺點，他利用不同的
媒介形式去表達自己對一種特殊
文化的思想看法，例如：他最近
在香港表演的作品〈地鐵事件〉
（2000.1），在首爾表演的作品
〈易之傘〉（2000.11），在香港表
演的作品〈6月3日之易〉
（2001.6.3）分別說明他是如何嘗
試用中國元素去反映不同的問
題。在〈地鐵事件〉（2000）
中，他從搖動和噴灑一瓶「二鍋
頭」開始，接著它的刺激性氣味
散發開來，隨即又噴灑各種香氣
各異的名牌香水，與此同時，黃
銳在香港地鐵表演的錄像投射在
背景屏幕上，幾分鐘內，整個表

▌黃銳 架空之旅（今）1998 裝置，大阪
　（右二圖）

演場所瀰漫著各種各樣的氣味。當黃銳正在噴香水的時候，一隊身穿白衣並抬著一個小毛澤東頭像的出殯隊伍圍繞表演場地列隊行進。不同文化的香水味和酒味混雜在一起，揭示消費主義的泛濫，而毛澤東聖像在此出現則再一次表示個人崇拜的結束。黃銳選擇在香港地鐵空間表達這些問題，顯示他傾向於以不同文化的空間和肖像的混合手法去表達思想。第二個表演，也就是在首爾進行的〈易之傘〉，這個作品也以傘為媒介，將傘組成八個傘球，放置於首爾中心街。以將《易經》的卦文印在傘面上的手法，黃銳表現預言的概念，他借特定的表演場地和古今空間轉位輕鬆自如地表演。他在2001年6月3日在香港表演的〈6月3日之易〉與首爾的那個表演相似，表演中用到八個組裝的傘球，每一個球由八把雨傘組成，每把傘面印有一段卦文，《易經》六十四卦就暗藏在傘球的數量中。傘球圍成一個大圓圈放在公園裡，陰陽的標誌設在圓圈的中心，6月3日下午5點鐘開始，黃銳站在陰陽標誌裡長達六十三分鐘。當其他表演者在此場地表演時，黃銳舉著一把傘站在標誌內，每一分鐘改變一次站立位置。作為一個紀念「六‧四」大屠殺事件的表演，黃銳巧妙地以中國古典元素去表現中國現代悲劇事件，這顯得很特別。

　　黃銳最近二十多年的發展狀況顯示他以歷史、記憶、時間、生活、空間、身分轉位等內容進行創作的雄心，他熱切地尋找新的表達方式。作為

▌黃銳　六月三日之易　2001　裝置 行為，香港　（上二圖）

一名生活在日本的中國藝術家，他對日本的問題也很敏感，身分轉位使他更清楚自己的中國身分，他很自然地將北京的照片和日用品等中國人元素融入自己的作品去表達不同的概念。黃銳與關心社會和人性問題的馬德升不一樣，他的作品始終描繪與他所處的社會背景相連繫的思想觀念，並總是夾雜著一些「中國性質」的成分，這種融合，有時創造出一種有趣的效果，有時祇是展現他的中國人身分。

近二十年間，這五位遠離故土的星星藝術家在不同的地方一直努力創作。他們是1979至1980年間星星美展的核心藝術家，於80年代中期移居國外，這無疑減弱了星星在北京藝術圈的影響。然而，不論生活在哪裡，他們都不斷追求藝術創作，各自的藝術成就都在中國當代藝壇引起一定程度的討論。

王克平放棄政治主題轉向探索形體，他1980年前後的作品在表現形式方面的提煉顯出一種連貫性。他對題材和媒介的純熟處理技法顯示他在形體刻畫方面的成功，其僑居身分讓他在表達離鄉主題時可自由地完善其表現形式。王克平偶爾也以花崗石為創作材料，但他一直以木料為主要創作媒介。黃銳則志以不同的內容和形式做實驗，他1980年前後的作品並不很一致，其作品與藝術潮流更顯合拍，他熱切使用新的表現形式。作為一名生活在日本的轉位中國藝術家，他覺知自己的身分，並很有興趣地在自己的作品中融入中國的元素。近二十年間他創作了大量作品，雖不是全都令人滿意，但足以反映他的藝術追求和成就。李爽的循環式發展反映她集中描繪自傳，她的身分轉位讓她從一個新的視角去再思自己的人生，她在80年代前期的作品更具批判性，80年代後的作品則更顯個人化。與李爽相似，曲磊磊的作品顯露出一些私人故事，他將往事記憶和憧憬未來融合一起，其90年代的作品是對在中國創作的早期作品的整合和延續，僑居身分迫使他在表現別鄉主題時再思自己的民族傳統，主要以水墨畫表現出來。李爽和曲磊磊的創作都迴旋在過往經歷和故土記憶中。馬德升的發展狀況則顯出他對社會和人性問題的關心，在主題方面，他1980年前後的作品是一致的，他不介意表現形式，大膽自信地用不同手法去表達生活中的問題，僑居身分加強他表達超越民族界限的觀念的力度。

這五位星星成員是中國當代藝術史上的優秀藝術家，星星是第一個非

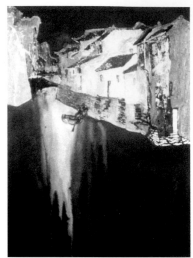

官方藝術家團體,在遠離中國的他鄉,面對不同的挑戰仍繼續創作,而且他們的藝術成就獲得認可。

二、在中國的星星藝術家

當星星的核心藝術家移居他國並繼續創作時,其他的藝術家有不同的生活和事業選擇。下文將討論另八位的發展狀況,通過點評與其生活和社會角色有關的主要作品特色來評價他們的個人成就。

艾未未:反映社會政治和文化問題

艾未未(1957年生)是著名詩人艾青的兒子,星星美展時並非積極成員,他既沒參加示威遊行也沒參與其他組別的活動,不過他曾參加北海公園和中國美術館的星星美展,顯示他視己與「異見藝術家」為同一組別。【87】他於1975年開始繪畫,1978到1981年在北京戲劇學院學習繪畫和舞台美術,1981年,他是首位離開中國赴美國的星星藝術家。【88】關於他未從戲劇學院畢業就離開中國的原因,他這樣說:「出國的很大原因是對當時中國的政治狀態感到絕望,覺得這個社會沒有甚麼希望,不值得停留在此。【89】」

1981年,他在賓夕法尼亞州大學學英文,1982至1984年在紐約的帕遜

▌ 艾未未 蘇州河 1980 油畫(上圖)
▌ 艾未未 上海街景 1980 油畫(下圖)
▌ 艾未未 毛組像1-3 1985 丙烯畫布(右頁圖)

氏設計學校（Parsons School of Design）和紐約藝術學生聯盟（Art Student League of New York）學習藝術。【90】在紐約生活十二年以後，1993年回北京居住。關於回國的原因，他說：

> 我回國的原因是，我覺得那時在美國待得很無聊，我離開中國十二年，未回去過，考慮到我父親年紀大了，我就回來了，我的行為並無甚麼道理，祇是在那裡待煩了、厭了，就不願待了，沒別的。【91】

回到中國後，他出版了三冊民間藝術刊物〈黑皮書〉（1994）、〈白皮書〉（1995）、〈灰皮書〉（1997），報導中國和西方的當代藝術，他還被選為首屆中國當代藝術獎的評審委員之一。【92】艾未未與從事中國當代藝術的整理、展示和交流荷蘭人戴漢志(Hans Van Dijk)一起在北京買下了一個貨倉並加以翻新，想為年輕的藝術家提供一個另類的空間去展覽作品。【93】最近二十年間，艾未未的角色一直都在轉變。

艾未未通過閱讀介紹梵谷、竇加和馬奈的外國藝術書籍來學習繪畫。70年代，一般民眾不易獲得這些書，他父親的朋友從海外秘密地買回這些書。因為他不喜歡用美化的或現實主義的手法去畫畫，所以在早期作品如〈蘇州河〉和〈上海街景〉裡，他使用較暗的顏色去表達自己壓抑的感覺，這些作品大部分是在上海和蘇州畫的風景畫。

他從杜象（Marcel Duchamp）處得到很強的靈感，他的藝術出現一個轉折點。自從完成三幅一聯的丙烯酸的〈毛像組（1至3）〉之後，覺得既無

趣又無意義。【94】這三幅畫,他用濕淋淋的丙烯酸去描繪毛澤東的上身。據艾未未講,他無意表現任何政治因素,祇想用丙烯酸不留下任何筆觸痕蹟的滴水效果做實驗,【95】對他而言,毛的像只是他青年時期熟悉的畫像而已。【96】與當時的意識形態和流行藝術偶像相似,【97】這三幅畫中的毛澤東形象的尺寸和姿勢是完全相同的,不過,他分別用黑、炭、白、綠四色的滴水效果去增加變化成分,他以遠離政治的態度去處理政治畫像,致使毛澤東至高無上的統率力在第三幅畫中溶解了。也許艾未未所做包含他的一種困境,1981年離開中國時,他對社會政治狀況絕望,但又不能認同美國絕大部分人的價值觀。【98】王廣義、劉煒、李山、余友涵等中國藝術家在1980年代末和1990年代初曾把毛的畫像挪用在自己的作品裡,當作一種詼諧的改編形式,畫中的毛與醉倒人們的像章、語錄、詩詞中的狂妄形象相一致,【99】很難辨別毛的狂妄效果是屬藝術還是流行文化。對毛的狂熱已發展到這樣一種程度,一位年輕的中國藝術家邱志傑最近把毛澤東的一首詩刻寫在竹蓆上,接著把身體壓在竹蓆上將毛詩暫時拓印在自己身體上,然後拍照來創作藝術品。【100】早在60年代末,一些西方藝術家已開始畫毛澤東像,【101】然而,艾未未是首位挪用毛澤東聖像去完成其創作而又不表達批評意思的中國藝術家。關於他的藝術靈感源泉,他說:

> 到美國後,我發現對繪畫興趣不大,當時我接觸到杜象(Duchamp)的思想,他把繪畫作為一種態度或者是一個想法,我很感興趣,自然地就朝觀念藝術發展了。【102】

完成這三幅一聯的作品以後,艾未未開始用現成物去做裝置作品。從1988年開始,他將自己的藝術概念與中國和西方的物品放在一起,這種改變就變得十分明顯。裝置作品〈軍衣・五星〉用五條黃銅色的枝條將五件草綠色的軍用雨衣組裝成一個擺設在地板上的五角星。雖然他無意在這件作品裡表現共產主義,但「星」本身就是一個人們熟悉的共產主義符號,當他還在美國的時候,毛澤東形象和星畢竟都反映出他的中國性。

儘管如此,其他創作於美國的作品〈小提琴〉、〈鞋子〉、〈球・毛〉等,則說明他是如何利用兩件日用品組裝成一件藝術品的,他的做法是:

與其將兩件不同功能的日用品改造成新的形狀，倒不如將現成物的特色巧妙結合，使之變成一件藝術品。艾未未說，藝術品本身可以同時是自然天成和匠心獨運的。【103】〈鞋子〉將一雙鞋子連接在一起變成一件喪失原先形狀和功能的物品，〈球‧毛〉將兩種毛皮黏貼在球上形成一個毛球，〈小提琴〉將一把鏟子的手柄與一把小提琴的身子結合在一起，已毀了他們的原先功能。這三件作品顯露艾未未內心有種矛盾衝突的感覺。

　　1993年艾未未回到北京，這以後他的作品顯出三個方向。第一、他繼續在紐約已開始的創作路子，即將兩件不同內涵的物品結合在一起，如〈新石器時代的陶罐‧可口可樂商標〉和〈唐俑‧伏特加酒瓶〉。其次，他在北京還做了一些隱約批評社會的作品，如〈記錄〉、〈海報〉、〈關閉中國美術館〉、〈透視學〉。此外，他也做一些裝置作品，包括中國古董和現代物品，例如〈漢陶‧綠釉罐〉、〈清花〉、〈三條腿‧三個面的方桌〉。〈新石器時代的陶罐‧可口可樂商標〉和〈唐俑‧伏特加酒瓶〉將中國古董與西方消費品標誌結合在一起，這是不同時代的兩種文化的奇異混合，把可口可樂標誌印在新石器時代的陶器上（西元前16-18世紀），把唐朝（西

▌艾未未　小提琴　1986　混合媒介（左圖）
▌艾未未　軍衣、五星　1988　混合媒介（右上圖）
▌艾未未　鞋子　1987　混合媒介（右下圖）

元7-8世紀）的泥塑形象放在一個現代酒瓶裡，現代標誌很微妙地把陶器和泥塑的內容和形式都改變了。也許艾未未對中國傳統文化和西方消費文化的共存懷有模稜兩可的感覺，在作品裡運用中國古董或正反映他的尋根意識。

艾未未的部分作品也反映出一種激進的社會意識。〈關閉中國美術館〉是一個想租用這家享富威名的美術館而未實行的計畫，他仔細研究過整個實行程序、中國美術館的樓層平面圖和管制條例、租賃費用等，但是整個過程太複雜也太昂貴，以致未能租用來辦這次展覽。【104】針對特殊的當地背景，這件作品是對藝術制度的一種批評。另外，他於1994年2月9日23點30分至2月10日0點30分錄製了60分鐘關於北京除夕夜的安靜實況，加上作品〈海報〉，都是抗議政府下令春節期間禁止燃放煙花炮竹的規定，在艾未未的記錄裡，整個城市保持安靜，【105】用熱鬧的煙花鞭炮慶祝新年的習俗消失，〈記錄〉成了這條政策的一個證據，〈海報〉是另一件評論此事的作品。在官方的這張海報裡，以烈火為背景，一個用繃帶包紮的食指做手勢警告市民燃放煙炮可能傷害人身和財產安全，艾未未的畫則將繃帶包紮在中指

■ 艾未未 球‧毛 1990 混合媒介（上圖）
■ 艾未未 新石器時期陶罐‧可口可樂商標 1993 混合媒介（中圖）
■ 艾未未 唐俑‧伏特加酒瓶 1993 混合媒介（下圖）

艾未未　海報　1994　混合媒介（左上圖）
艾未未　透視學　1995，1997，1997　攝影（上中三小圖）
艾未未　漢、綠釉罐　1995　行為藝術（右上三小圖）
艾未未　清花　1995　行為藝術（中二圖）
艾未未　清花　1995　裝置藝術（下二圖）

上，以此不敬的手勢去表達他對政府政策的批評意見，他說：

這是政府禁止老百姓放鞭炮的工藝廣告，我看到後很有自己的看法，就把這個廣告裡原先用來放鞭炮而炸傷的食指剪斷，並把它移接到中指上，這樣一來，就變成另外一層意義，因為我不喜歡政府規定我們怎樣做就怎樣做，我對這很反感，我覺得政府一直在限制我們的行為，這是非常愚蠢的，因此，我就用了這麼個不雅的手勢去表達我的不滿。【106】

　　顯然，他的部分作品是對社會政治和文化生活作出反應。例如〈透視學〉，他分別拍攝了白宮、香港海港、天安門廣場三張照片，拍攝時在畫面前最重要的位置加上他的不雅手勢以表達他的感受。粗略一看，這是一幅即興作品，仔細一研究，他的手勢是表達他對發生在這三個地方的事件的侮辱感覺。

　　艾未未對歷史也許並不熟悉，但他承認對古物感興趣。裝置藝術〈清花〉、毀壞陶器的行為藝術〈漢陶·綠釉罐〉、許多陳列在他的工作室的新石器時代的陶器、〈三條腿·三個面的方桌〉顯出他對中國古物有種固執的喜好。雖不能肯定他在選擇主題時是否與強調民族文化遺產的觀念有關，但他很有雄心地改變他們的物理形狀。他帶著很強的目的表演「真品」和「偽品」概念，將一些清瓷和仿製品放在一起陳列，這個裝置也許反映這樣一個現實，即因科技的進步正挑戰原裝物的確實性，致使這些瓷器的

▌艾未未　三條腿、三個面的方桌　1997　裝置藝術
▌艾未未　新石器時代陶罐　2000　裝置藝術（右頁圖）

原版和**翻版**幾乎不能識別。1995年，為進一步探索古代文化概念，他表演毀壞漢陶和清朝瓷碗（康熙時期），他的表演以揭示古代文化問題去代替保存珍貴的古董，他毀壞古董的過程是對他一件一件努力收集這些古物的反駁，他不但挑戰原始概念本身，還挑戰那些充當古人文化生活證物的古董是否完全原裝。例如，他在自己的工作室裡將白色顏料塗刷在一些新石器時代的陶器上，因陶器上的圖案被他的塗抹覆蓋而毀了真品的價值，因此，真品的屬性也被挑戰。另外，在這個裝置中，他變換陶器的陣列也賦予這些古物一種新的意義。

艾未未將明朝或清朝傢俱改造成一件藝術品的概念顯露他質疑古物價值的雄心，例如〈三條腿‧三個面的方桌〉。那驚人的木工技術令他可隨意拆散桌子而使原物的功能和概念最終變為碎塊，然而，將他們垂直連接在一起就出現了一個新的形狀。去看艾未未如何用傳統手法巧妙處理古物同時又扭曲它的意思是一件有趣的事，這可能正反映他對這些古物的形式和確實性的懷疑和固執態度。

艾未未用改造物體的物理形狀、做完好的記錄、修改海報、親自拍攝照片等方式反映社會政治和文化問題，他的作品反映他與「中國性」、中國文化遺物、當地背景及故意毀壞文化依據之間的一種困境。

中國雕刻家邵帆也在裝置作品〈椅子〉裡重新組裝一些清朝的椅子。正像冷林說的那樣，邵帆的椅子顯示實用性、美學、民族性之間的一種關係，這是中國藝術家認識自我的一個起點和障礙。【107】冷林的意思是，

在這個裝置裡，當把這些古椅的新形狀放在一起時，表達三個方面的意思：新椅子的功能、新形狀的美感、保留在椅子裡的中國精華。中國的藝術家開始通過探索民族傳統思想去理解作品，同時，對他們而言又是個認識自己的障礙。從某種角度而言，艾未未所為是有點不一

樣的,他的作品完全改變了椅子的功能和意義,而邵帆的作品祇是改變了椅子的形狀並用他的文化去質問椅子的存在方式。艾未未的作品不能再當椅子用,邵帆的新椅子仍可看作椅子,觀眾可以坐在上面。雖然兩者都想以古董椅為藝術主題和創作媒體,但是他們採用不同的處理手法去扭曲椅子的意義,艾未未的手法更具破壞性,而邵帆則是在故意創造一種椅子仍是椅子的幻想。

艾未未是星星藝術家中唯一緊密追隨杜象的藝術概念的人,他說:

> 我發現藝術主要是一種生活的態度和方式,創作時,對事物有獨立的、個人化的見解很重要,這才符合一個藝術家的真實身分;其次才是去做一些具體的作品。我這想法可能是受美國新學知識的影響。【108】

杜象的革命概念是,如果藝術家表明它是一件藝術品,那麼任何物體都是一件藝術品。艾未未的美國生活經驗重新塑造了他的藝術追求,他1980年前後的作品有明顯的分別,所居地的社會文化和政治背景影響著他的作品,採用不同的手法熱切表達他對社會的辛辣看法,有關傳統和日常生活主題的作品十分新穎,他出版民間藝術刊物的做法提升了中國當代藝術的發展,這對北京的藝術景象是一種貢獻,從藝術家到策展人再到藝術評審委員的角色轉變,標誌他在中國當代藝術圈的領導地位。

毛栗子:從表現嚴肅到表現幽默

毛栗子(1950年生)原名張准立,並非星星美展的積極成員,他既沒參加露天星星美展,也沒參加遊行示威運動。從1973到1988年,他在部隊擔任舞台美術工作。星星美展後被他的同事排擠,部隊則調查他的活動,既沒給他加薪也沒讓他提升軍階,分配他住在一個小房間裡,薪水很少。從那時開始,他就每天在自己的小房間裡畫畫而忽視自己的職責。【109】

毛栗子用超寫實主義手法畫自己熟悉的題材,如:地板、牆、門等比現實場景更真實的事物。1981年,他在北京舉辦的第二屆全國年青美術家展上獲得一等獎,1991年在巴黎舉行的「Artistes Du Monde」展覽會上又

獲得一等獎，他因此而獲肯
定。1990年起他在巴黎住了三
年，接著往來於北京和巴黎之
間。1990年是毛栗子藝術發展
道路上的分水嶺，去巴黎之
前，他畫地板上的水印或用非
常精細的手法描繪腳印痕蹟，
他說這些是他童年的記憶：

> 這畫源自我小時候在玉淵潭游泳的情形，這些磚看起來很普遍，對我
> 而言卻很親切，因我游完後常赤膊在磚地上打滾，這是我50、60年代
> 生活的一部分，現在北京還有這樣的磚，感覺很親切。【110】

　　一個這樣主觀的聯想已讓他創造出許多中國風俗畫。他通過描繪一部
分街景來表達自己對社會背景的議論，例如〈新房〉是一幅在木門上貼著
紅雙喜剪紙的油畫，紅雙喜表示門裡住的是一對新婚夫妻，新剪紙與舊木
門及門上的小鎖扣形成對比，這對新夫妻負擔不起更新門戶的費用，毛栗
子擅於用這樣的普通題材去表達他的幽默。【111】另一幅關於大門的畫
〈門〉代表兩種中國習俗：一、這是文革時期的一種普遍現象，當一戶人家
遭迫害時，他們的房子就被一張寫著日期和相關消息的紙條封住；二、當
一戶人家出去度長假時，他們也會貼一張紙條把大門封了以阻竊賊。毛栗
子的大門畫很微妙地表現社會習俗，尤其是〈五好家庭〉，街道居民委員會
釘一塊「五好家庭」的牌子在門上以示表彰，【112】毛栗子用熟悉的事物
去表現普通人的生活，比如描繪門鎖、把手等具體部分。〈門〉描繪一扇
沒有門環的大門，用一小段鐵線充當門鎖，大紅「福」字倒貼在門上，利
用諧音表示「福到此家」之意，春節期間在門上貼一些吉祥的春聯是當地
習俗，毛栗子諷刺窮人祈求好運的方式，紅標籤只是窮人的一種幻覺。各

▌毛栗子　岸邊　1980　混合媒介

▊ 毛栗子　新房　1981　油畫（左上圖）　　　　▊ 毛栗子　門　1987　混合媒介（右中圖）

▊ 毛栗子　門　1989　油畫（右上圖）　　　　　▊ 毛栗子　人像　1987　混合媒介（左下圖）

▊ 毛栗子　五好家庭　1987　混合媒介（左中圖）　▊ 毛栗子　無題　1985　混合媒介（右下圖）

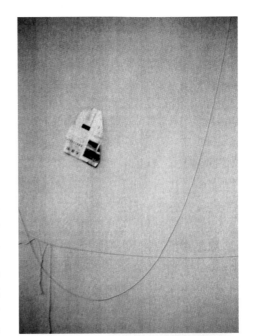

種各樣的家門出現在毛栗子的畫裡，大部分是油漆剝落的舊門，有些門上還有佈滿塗鴉。大門是十分有力的主題，因為它代表普通人的生活狀態。

毛栗子也喜歡描繪生活中的小物件。例如在〈人像〉裡，描繪一個包裹盒的背面，上面隱隱約約有些郵戳和標籤碎片。〈無題〉描繪一個畫框的背面，其逼真的程度使得展覽開幕前有人叫人把它反轉過來，【113】這件作品可說是毛栗子幽默俏皮的例證，〈月〉也是他將描繪的焦點，對準廣大背景上的具體小物件的代表作。他在素色帆布上描繪一片紙角或廣告碎片，然後在畫面上加一條真的細線來表現真實和幻想概念。他嘗試以超精細手法去描繪極小的紙片，並與素色的背景形成對比，毛栗子因此而建立了一套強有力的藝術語言，並逐漸改變了風格。

1990年毛栗子遠赴巴黎工作，在一所藝術學校任特邀老師一年。【114】與他在中國建立的風格相比，這時期的風格變得更加俏皮。因西方文化的衝擊，他也嘗試觀察

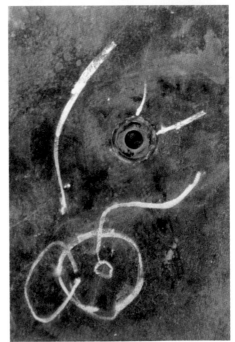

▌毛栗子　月　1987　混合媒介（上圖）
▌毛栗子　地洞　1991　混合媒介（下圖）

西方環境，並創造出一種新的藝術，這是他於中國所創風格的延續。1991年，〈地洞〉在巴黎Galerie Bernanos舉行的「Artistes du Monde」展覽組別贏得一等獎，這幅畫的創作手法與早期作品〈岸邊〉相似，作品〈地洞〉描繪巴黎地板上的一個排水溝蓋，他說：「這作品中文名叫〈地洞〉，法文名叫Le trou，它同時有兩個意思，一個是地上的洞，另外指女性的生殖器。【115】」

他還在作品〈琴鍵〉裡描繪巴黎像鋼琴琴鍵圖案的路面。他充分利用技巧畫身邊的每一樣東西。壁畫是他在巴黎確立的主題，三幅壁畫〈牆〉將毛澤東的頭像也畫進巴黎的牆上，毛的肖像下面的塗鴉是用法文寫的「我愛你」，這在中國很流行，但巴黎的狀況卻很不一樣，他將三幅中國壁畫和三幅法國壁畫並置，故意讓文化差異並列，與其說他改造聖像，在中國磚牆和法國石灰石牆上塗鴉和並置兩者差異，倒不如說他製造盡可能多的評論。將毛澤東頭像放進巴黎壁畫的手法顯示他有時空身分轉位的概念，在中國共產黨聖像下面

▌毛栗子　琴鍵　1991　混合媒介（上圖）
▌毛栗子　牆　1991　混合媒介（中、下圖）

▍毛栗子 牆 1991 混合媒介（左上圖）
▍毛栗子 文明古國 年份不詳 混合媒介（右上圖）
▍毛栗子 牆 1990 混合媒介（下二圖）

加上法國塗鴉，這很罕見。

毛栗子在其他作品裡混合進不同的文化元素。例如〈牆〉是一幅油畫般的壁畫，畫面有中國仕女，色情文學廣告也貼在上面，畫面還加了一句典型的標語口號「破四舊」三個字。這幾幅壁畫混入標準的唐代仕女圖、毛澤東的革命口號、毛澤東的畫像、現代廣告或備忘便條，顯示毛栗子的興趣是將不同時期的社會背景組合在一起。他說在巴黎普通人的塗鴉和廣告改造中發現一種機智風趣，而這對他有種鼓舞作用，這種俏皮態度將他早期在中國已建立的大門系列加以鞏固。作品〈門神〉將他建立的大門風格與好像用粉筆塗鴉的女體結合在一起，兩個鐵質門環和一個鎖孔也配合得十分巧妙，大門背景就被改變成門神了。大門表示一種早已存在的習俗，塗鴉扭曲了舊習俗並使它變成新的內容，新舊混合描繪出一種矛盾衝突概念，他的大部分畫都顯出多重感覺：用嚴肅手法描繪的門和壁畫反映社會習俗和歷史文化差異，同時又用漫不經心的手法在畫面塗寫一些不由自主的文字，用複雜的手法將唐代仕女圖和毛澤東畫像及不合理的塗鴉並置，試圖表達一種歷史記憶的積累和反駁。

毛栗子80年代前、後期的作品顯出一種連貫性。他用令人吃驚的技法描繪文革時期的地板、牆壁及宮殿，並含有述說清楚的文化內涵。通過描繪家門去表現普通人的生活，他的早期作品描繪嚴肅的主題。巴黎的生活經歷改變了他之前建立的表現手法，在作品裡增加新的幽默。90年代，其作品被廣泛展覽和拍賣，這可證明其作品是多麼優秀，他的成就在於創立了一種獨一無二的風格。毛栗子說，觀眾對他的大門系列感興趣，許多顧客委託他畫門。【116】也許大門系列的巨大成功阻礙他於90年代末發展出

▌毛栗子 門神 1990 混合媒介
▌嚴力 1979 年的北京 1982 油畫（右頁三圖）

新的作品。

嚴力：從描繪自傳到反映環球問題

　　嚴力（1954年生）於1973年開始寫詩，1979年7月開始畫畫，他說自己主要是靠自學，他這樣講述他的經歷：

> 　　我只受過五年正規教育，文革期間，雖然掛名在一個中學讀書，但是什麼也沒有學到，比如：我掛名在一中學，然每天就挖防空洞，這樣過了一年，我接著又去「五・七幹校」（城市的幹部去農村勞動）。我跟著父母去「五・七幹校」後，住在農村過上山砍柴下田插秧的生活，不過也學了一點東西，學甚麼呢？比如學英文，Long live Chairman Mao（毛主席萬歲），因此，中學階段基本上沒學任何東西。我在美國留學時，藝術學校的老師對我說，你想將來當老師，讀碩士學位最好，先拿一個文憑；如果你想當藝術家，你的作品很有風格，你自己的條件已經具備，因此，我就沒去上藝術學院，我祇是去讀了一年半英文，然後就繼續當自由寫作人和畫家。【117】

　　1970至1980年他在北京一家工廠工作。從星星美展結束到1985年去美國之前，他當自由作家和畫家。1987年，在紐約創立詩刊《一行（First Line）》。離開中國之前，他只有一首詩有機會發表，因此，在中國他以出版那些未發表的詩為目的，至今他已出版了二十四本詩集。【118】嚴力的畫因深受寫詩經驗的影響而顯得無限活潑，生動反映出他在北京、上海、紐約、香港等地生活的社會背景特色。80年代初期，他創作了大量富有生活氣息和想像力的油畫，例如〈1979年的北京〉是由三幅油畫組成的系列畫，描繪他的一群朋友在談話、開玩笑、彈吉他、聽收音機、打紙牌時的情形，這三幅畫從未展出過。【119】嚴力的詩才也表現在處理人物形象與時代背景的關係上，為了對1978至1980年間的民主積極分子活動作出回應，他在畫中讓四個人物在桌底討論，這種處理手法暗示這是被禁止的私人談話。嚴力利用鮮艷的天藍色、粉紅色、鮭魚肉色描繪出他們生活中的快樂時刻，圖中地板上的幾何圖案給畫中人物形狀造成干擾。關於80年代初他們這一代人的生活，他說：

> 這畫表現一種愉快感覺。那時整個北京城灰朦朦的一片，根本沒有廣告牌，祇有幾張毛主席的像，一些領導人的標語是紅顏色的，整個城市就紅、灰、藍、黑幾個顏色，我需要彩色，就以鮮艷的顏色來畫畫。【120】

　　嚴力將彩色顏料拌浪漫態度去破壞單調的生活，通過扭曲、重疊、分裂、俯瞰角度構成一幅描繪他們秘密生活的喜劇般的畫面。創作於1984年的系列畫是記錄他的生活，即〈月出之時我閱讀〉、〈月當空時我喝酒〉、〈月西沉時我寫詩〉、〈日出之時我畫畫〉，在這個系列裡，他不誇張地用似

■ 嚴力　月出之時我閱讀　1984　油畫（左上圖）
■ 嚴力　月當空時我喝酒　1984　油畫（右上圖）
■ 嚴力　月西沉時我寫詩　1984　油畫（左中圖）
■ 嚴力　日出之時我畫畫　1984　油畫（右中圖）
■ 嚴力　勞動者之歌　1982　油畫（左下圖）
■ 嚴力　題目不詳　1984　油畫（右下圖）

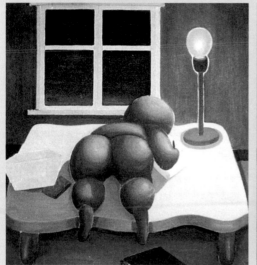
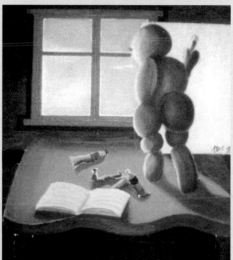

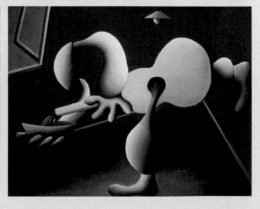

葫蘆的曲線圈出一個滑稽的人物形體，該系列描繪夜間不同時刻的活動，他直接用視覺語言去諷刺生活，產生出類喜劇的效果。在狹窄的空間裡，他做最喜歡的事並陶醉在自己的激情裡。作品〈勞動者之歌〉將留聲機的唱針放在一名正在休息的勞動者的圓形草帽上，草帽好像正在播放歌曲的唱片，草帽與唱片的視覺相似也許源自詩人的慧心，例如，他的一首關於和平的詩中有這樣一句：「說到寵物，二十二世紀的我，一定要在籠子裡養幾架轟炸機。」【121】80年代初期，嚴力已發展出一種簡化的視覺語言：用鮮艷的色彩描繪一個像葫蘆的人物形象，把它置於一個幾何圖形的室內空間裡，這畫的主題有關喝酒，與他的自畫像系列相呼應。

嚴力是星星畫會裡首位成功舉辦個人油畫展的藝術家，1984年8月，他在上海展出1979至1984年間的作品。80年代末去紐約後，他開始探索以現成物去表達思想概念。關於「唱片」系列（1989-1991），他說：

　　到美國後，有很多種刺激，其中最大的刺激是所有的東西都可以作為創作藝術品的材料，對從中國去的藝術家來說，這是一個很大的啓發，因此，我用唱片做了一系列關於音樂的作品。【122】

▌嚴力　「唱片」系列　1989-91　混合媒介（上二圖）

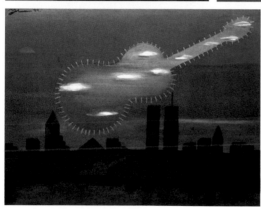

　　與他的詩歌語言很相似，他在〈唱片〉中把破損的唱片插入打字機，以打字機鍵盤「打寫音樂」去代替用鋼琴鍵盤和譜表來作曲的概念，【123】顯然，嚴力處理視覺藝術的手法與處理語言形式的手法相似，即採用直接比喻的手法。他連繫打字機的聲音與唱片發出的聲音，事實上，插著部分唱片的過時打字機就像一座雕刻作品，顯出一種懷舊之情。這個系列的另

▌嚴力　兩顆受傷的心依然相信愛情　1999　丙烯畫布（左上圖）
▌嚴力　詩人風度　1999　丙烯畫布（右上圖）
▌嚴力　為污染的城市補一塊晴空　1999　丙烯畫布（左下圖）
▌嚴力　陶俑頭像的修補　1999　丙烯畫布（右下圖）

件作品通過將溶化的唱片覆蓋在吉他上表示這是一個吉他的死亡葬禮，因為唱片和吉他都完全被毀，等於宣告兩者的死亡結局，這是一個憂鬱的作品。這使我們想起他的詩句：「再為詩送葬一個世紀，也用不完我手中的悼詞」，【124】意思是他的腦海裡有寫不完的思想，以此表達他對詩歌結局的哀悼。

1993至1998年，嚴力忙於寫作並出版了四本小說，大部分內容與他在紐約的生活經歷有關。【125】1998年至今，他開始創作「補丁」系列，表達在生活的許多方面都有修補的緊急性。他的想像力和幽默感充分表現在〈兩顆受傷的心依然相信愛情〉、〈詩人風度〉、〈為污染的城市補一塊晴空〉、〈陶俑頭像的修補〉中，因受祖母縫補衣服用的頂針啟發，【126】他用簡單的針線手法為受污染的城市天空補綴了一個直截了當的補丁，從這個主題又擴展到生活的不同領域，他的拼補作品使我們聯想起神話女媧煉石補天的故事。

80年代初，嚴力描繪他在中國的生活，90年代初描繪離鄉經歷。其星星美展時期的作品有立體派的痕蹟，以鮮艷的色彩、半抽象的形式及現成物，結合語言藝術與視覺藝術之間的類比法，使他的作品散發出一種獨特的個性。他在紐約、香港、北京、上海的生活經歷是他創作視覺藝術和文學的源泉，他的大部分作品都含有一種詩意。

尹光中：民族主題和鄉土主題的融合

尹光中（1945年生），是唯一曾參加1980年在中國美術館舉行第二次星星美展的貴陽人。1979年8月，他與另四位貴陽藝術家一起在北京西單民主牆舉辦了一場露天油畫展，【127】黃銳和馬德升邀請尹光中參加他們的展覽。尹光中未受過任何正式的藝術訓練，文革期間他當過搬運工人、鍛工、鄉村教師，也曾在殯葬機構「白龍會」工作過，故學過「風水」和墓葬工作。【128】他去大自然練習畫風景畫，【129】因受貴陽本地文化的影響，他喜歡貴陽少數民族人民的性格和簡單生活風格，表達少數民族人民情感的民歌賦予他創作塑像藝術的靈感。【130】當他還在鄉村小學當教師的時候，儘管當時的政治氣氛很緊張，但每逢8月15日他往往和朋友舉辦一年一度的油畫展，他提到，這些私人展覽是他們對官方一年一次的展覽表

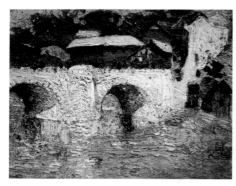

示不滿和反叛。【131】文革期間，他和朋友們在圖書館偷偷閱讀外國藝術
史方面的書籍和消息，因此他對20世紀初西方流行的現代主義風格十分熟
悉，【132】後來成為貴陽畫院的專業藝術家。他的早期風景畫以生動短促
的筆觸去描繪小型的貴陽自然景色，這些畫主要是印象派風格的，例如
〈南明橋〉、〈順海林場〉。貴州省少數民族地區的景色是他靈感的主要源
泉，他以濃艷的色調去描繪當地風景。

　　尹光中的藝術概念是關心社會與藝術之間的關係，他說：

> 我認為文化藝術應該滲透一種新的人文觀念，意思是要明確藝術的社
> 會作用，因為作為一個藝術家，若沒有社會意識，其作品就不會有價
> 值。藝術家應該為民族精神提出新課題。【133】

　　他的話真實反映埋藏在他作品裡的社會性和愛國心。也許宣揚民族精
神的態度啟發他花一年多的時間用當地的土法製做了一〇一件表現華夏諸
神的陶製作品，【134】1984年在貴陽和北京展出，北京信息中心收藏了這
些作品，【135】中國作家李陀談到在北京展出的三十一件作品時說當時的
觀眾覺得很新奇。這些作品反映新一代一直在探索傳統文化，這些「形象」
都是觀眾熟悉的古代傳說故事人物，例如：皇帝、炎帝、蚩尤、倉頡、西
王母、東王公、無常等，尹光中將粗獷、立體、堅定、緊張、奇異、神秘
等特性具體化並融為一體，每件作品的內容和形式都是匠心獨運的。【136】

　　他有兩類作品曾被拍攝成錄影在電視上報導，即陶製面具和陶製塑

▋ 尹光中　南明橋　1968　油畫（左圖）
▋ 尹光中　順海林場　1972　油畫（右圖）

像。一眼看去，陶製面具很令人震驚，仔細察看他們的形狀後，使我們聯
想到貴州的儺面具藝術和在四川三星堆挖掘的青銅頭像。貴州省是座落在
中國西南的貧困山區，儺面具用於室內慶典儺祭，慶典上，戴著儺面具的
道士載歌載舞驅邪祈神。【137】儺戲是當地流行歌舞習俗的一種混合，通
常只是一種室外活動。尹光中的部分面具作品充滿猙獰表情，帶有儺面具
中突眼、突角、利牙的驅邪面具特色，形式化的漩渦狀髮型和長耳朵也與
儺面具很相似。與儺面具的形式相比較，尹光中的面具顯得厚重更像雕
刻，大部分儺面具是木製和竹製的，在上面著色並貼上頭髮。【138】然

▌ 尹光中　華夏諸神（燭龍:鍾山之神）　1984　陶製面具（左上圖）
▌ 尹光中　華夏諸神（彭祖:不老之人）　1984　陶製面具（中上圖）
▌ 尹光中　華夏諸神（電父:神界掌管電之神）　1984　陶製面具（右上圖）
▌ 尹光中　華夏諸神（盤古:中華創新之神）　1984　陶製面具（左下圖）
▌ 尹光中　華夏諸神（皇帝夫人）　1984　陶製面具（右下圖）

而，尹光中的陶製面具卻表現粗獷特色，通過主觀想像，將表情誇張、扭曲處理，準確突出面具的每種特性。以古代傳說故事為藝術創作的題材，這很常見，星星藝術家曲磊磊在1979至1980年的星星美展期間，就曾展出過三幅以中國傳說故事為題材的作品：〈女媧補天〉、〈精衛填海〉、〈后羿射日〉。另外，王星全自1989年始花九年時間完成了一套九十一件以古代傳說故事為主題的木浮雕。與曲磊磊和王星全作品中優雅的敘事性相比，尹光中的陶製面具顯得更奇異和更富表情。這些陶製面具展示他是如何借用當地儺面具文化和表現手法去塑造古代神話故事中的人物形象，根據遠古留傳下來的概念去捕捉每一位神的典型面部表情，並將某些部位誇大，他結合當地表現手法獨創出一套表現華夏民族遠古歷史的視覺藝術作品。

除了陶製面具，尹光中還創造立體的陶製塑像和頭像去表現各種各樣的神。從電視錄影看，有各種不同尺寸和風格的陶製形象，其中

▌曲磊磊　女媧補天　1979　樹膠水彩畫（上圖）
▌曲磊磊　精衛填海　1979　樹膠水彩畫（中圖）
▌曲磊磊　后羿射日　1979　樹膠水彩畫（下圖）

一些可被看成同一組別的作品，而另一些則可單獨來看。他說鄉下老人把陶器堆放著賣，這啟發了他的創作靈感，他的陶器是古代文化和現代美學概念的合併。【139】他作品裡的現代美學概念並不清晰，也許他的意思是指在創作中運用扭曲、抽象、變平的主觀表現手法，而非沿用傳統表現手法。與似鬼的陶製面具相比，他的陶製形象顯得更有裝飾性和玩趣。有時，他以突出身體的某個部位來創作，例如他將似豬的動物眉毛延長，這可與從三星堆出土的青銅頭像中眼睛突出的特色相比較。有時他也會在陶器表面刮劃一些簡單的幾何線條和圖案，以勾勒面部特徵，例如右圖中的女孩頭像。左耳掛著長耳墜的女孩陶製塑像示例尹光中是如何用增加繩線和裝飾材料的方法來完成視覺藝術品的。將女媧塑造成粗笨的形象示例尹光中的大膽創新，因為大部分女媧塑像都強調她的優雅，例如任伯年的水墨畫〈女媧煉石圖〉。尹光中創作出別具一格的古代神靈形象，他漫不經心的創新的喜劇般的陶製作品也許正反映人們對一些古物的新的審

美情趣。儺面具和尹光中的面具
之間有相似之處，這個源自當地
儺面具文化和古代傳說中諸神形
象的系列作品是以複雜的創新手
法結合當地土法綜合而成的。
1989年，他的陶製作品、油畫及
版畫，在德國十一個城市巡迴展
覽。關於這個系列的陶製作品，
他這樣總結：

> 我想總結華夏諸神那批作品
> 的創作經驗，我想反映古代
> 中國人的創造精神。當然，
> 也不是每件作品都是優秀
> 的，但是大部分作品是成功

的，在國外引起了轟動，特別是在德國，受到歡迎。【140】

　　他的作品更多的是反映他對古代神話人物的詮釋。不同時期的中國藝
術家和工匠都曾以不同的形式表現傳說中的神話形象，特別是在民間藝術
和戲劇裡。尹光中的作品使荷蘭電影導演Issac Ivans委託他製做一個陶製雕
像「中國風神」作為他的影片〈風（The Wind）〉的開幕鏡頭。【141】

　　90年代，尹光中轉向探索人性。他打算花十年時間去完成一個大型的
有關人類本性的陶製面具計畫，【142】這個計畫目前還未完成，只見到一
個預備的黏土面具，他想利用人性的共同密碼去拓寬他的藝術領域，這密
碼是指超越種族界限的人性弱點和特性。也許這是大部分中國當代藝術家
努力奮鬥的目標，例如谷文達在〈中國紀念碑（Chinese Monument）〉

▌ 尹光中　華夏諸神（伏羲與女媧組合）1984　陶製塑像（上圖）
▌ 尹光中　預備的黏土面具　2000　陶製面具（下圖）
▌ 尹光中　華夏諸神　1984　陶製塑像（左頁圖）

（2000）裡以不同種族的頭髮去代表不同文化的人類身體的主觀材料。【143】

除了陶製作品，尹光中也創作油畫和版畫。他的油畫〈文字系列一〉和〈文字系列二〉用中國文字將道教的符籙概念和他的社會觀念結合在一起。黃紙上的道教符籙很難認讀，尹光中作品的文字和符號傳達清晰易明的意思，在〈文字系列一〉裡，他用六塊圖案構成他的烏托邦美景，【144】每一塊圖案都由可從左閱讀的簡化漢字詞組和普通符號構成，每一塊看起來都像調色板上的印章。左上角有一個細長的「天」字，為兩個縱列詞組劃出界限，「天」字下面，他勾勒三個垂直的人形符號表示人，與左邊三個字組成「人盡其才」一詞，意思是每一個人的天賦都能充分發揮。「人盡其才」的下面是「金木水火土盡其用」八個字，意思是讓地球上的每一樣東西都能各盡其能，金、木、水、火、土是構成中國古代宇宙觀和草本醫學的五大元素。在中間一欄頂部的右邊，他用精簡的筆劃勾勒出一個男人和一個女人的身姿，其左邊是三個「人」字構成一個「竏」字，這是「眾」字的簡化字。在「竏」字下面是衣服和穀倉符號，與右邊「充足」二字構成「豐衣足食」之意，這部分與頂端合在一起就構成「人人生活富裕」之意。右上角是「德智育民」四字，意思是政府應以美德和智慧教化百姓。在「德智育民」的下面是「牛牛出力」，意思是所有的牲畜也應努力勞動，這樣就意味著好收成。右下角的圖

▌尹光中 文字系列一 1994 油畫（上圖）
▌尹光中 文字系列二 1999 油畫（下圖）

案是二十一個「少」字和一個「我」字,「少我」的意思是人不應該太關心私利。尹光中說這個系列的筆法受中國書法的影響,在畫的時候,像書法那樣沒有重複和修改的筆劃。【145】

　　尹光中用文字和符號組合輕鬆自如地表達他的烏托邦理想。這使我們想起祈福的「新年賀卡」和「春聯」,也許他是將新春吉祥語與油畫形式結合,並用從左到右的現代書寫習慣和簡化字去表現貴陽地區的現實生活,其中也包含他對人民的純樸祝願,他沒有參考古典書法,只利用中文去表現該地區普遍關心的事情,這非常特別。也許他的作品與貴州省的連年貧困有直接關係,雖然用詞語直接表達他的烏托邦理想似乎表面化,但是這個主題本身就是一個強烈祈盼富足的聲明,當地民眾對一般生存資源的祈求與文革時期流行的宣傳海報所訓導的自力更生思想一致。中國藝術家徐冰承認,除了描繪經毛澤東的文化革命過濾後的文化傳統之外,他別無選擇。【146】這就足以解釋為何許多中國當代藝術家都以中國當代文化為創作源泉,在城市生活的藝術家都熱切地以不同手法去描繪90年代的經濟騰飛和全球一體化過程,事實上,幾乎沒有藝術家敢像尹光中那樣嘗試將標語口號的意思嚴肅而又循循善誘地挪用在作品裡去教化社會大眾,他的藝術嗜好可能與他的艱苦生活經歷和堅韌性格有關,他以文字取代形象描繪

■ 尹光中 蘇三 1994 版畫(上圖)
■ 尹光中 審皇親 1994 版畫(下圖)

去表達他對艱苦生活的看法，這種手法很常見，許多當代藝術家都在自己的作品裡玩中國特色。在〈文字系列二〉裡，他將左邊的戰爭主題與右邊的烏托邦景象稍作扭曲後並置，並以紅色作為戰爭場景的背景，以綠色為烏托邦背景，二者形成對比，前者的彩色背景看起來隨意，後者的彩色背景顯得整齊和諧。除了油畫，他也從民間戲劇吸取營養創作多層次的木刻版畫，如〈蘇三〉和〈審皇親〉。

尹光中帶有中國特色的版畫、油畫及早期陶製品都反映他對地方文化、傳統文化遺產、書法、現實生活的濃厚興趣。他對現實生活的關懷也顯示在油畫〈生態的煩惱〉裡，他用極短的筆觸去畫破碎而抽象的形狀，右邊勉強可辨的形象與景物合併在一起，畫面的中間出現一個黑色的動物頭，一雙腳則神秘地出現在近底部，他消除了形狀和空間感，用表達幻覺感的碎片去描繪受污染的環境，他熱切使用一種顯然不同於早期作品的手法去表現自然，他說：

在歐洲期間，我到過巴黎、羅馬，參觀了很多博物館，我感到國內的當代油畫必需尋找一條新路，因為國內畫得好的作品，你都可以發現俄國的、印象主義的、表現主義的、抽象主義的痕蹟，那些作品既沒突破外國畫家的形式，又沒有自己民族的東西。那麼自己民族的東西是甚麼呢？那段時間我非常苦惱。回國後，我一直在想這個問題，怎

▌尹光中　生態的煩惱　1993　油畫
▌邵飛　楊門女將　1979-80　彩墨（右頁圖）

樣找到一條路，別人一看就知道這是中國精神的油畫，從形式到內
容，都是屬於中國人自己的東西，這一點我覺得很重要，因此，我儘
量讓我的畫沒有西方大畫家的痕蹟，儘量抵制西方大畫家的影響。我
受大自然的教化和啓示，儘量地表現自我，你看不出有任何大師的痕
蹟，沒有流派影響，我就成功了。這張畫叫〈生態的煩惱〉，就是我獨
立思考後的一種創作方式，這才是藝術的真諦。我的作品還有個特
點，別人沒法臨摹。【147】

　　他既欣賞西方大師的傑作，又欲衝破他們的影響去創造具中國民族特
色的作品。他已實現自己的目標至何程度未能斷定，然近二十年創作的作
品，無論內容還是形式都多姿多彩，且與中國及地方鄉土文化緊密相連。

邵飛：愛國主題和女性主題的融合

　　邵飛（1954年生）是另一位對民族主題感興趣的星星藝術家，1980至
2000年間她創作了一些值得注意的水彩畫和油畫。1970至1976年，她在軍
隊做宣傳工作，創作版畫、油畫及舞台藝術。1976年成為北京畫院的藝術
家。她曾參加1979和1980年的星星美展。1987年與家人一起去歐洲，在歐
洲和美國旅遊一圈後於1989年回到北京，直到1993年都未離開過中國。
【148】在慶祝中華人民共和國成立三十五週年繪畫比賽中獲得一等獎，另在

1984和1991年在北京
曾獲兩次優異獎。她
的作品往往融入一些
民間藝術、宗教圖像
以及她自己的幻想世
界，創造出一套自己
的藝術詞彙。

　　從星星美展至
今，邵飛的藝術發展
可分三個階段。第一
個階段從70年代末到

80年代初，主要是以民間故事為主題的彩墨畫，例如〈秋瑾〉、〈聊齋〉、〈楊門女將〉及〈呂四娘〉；第二階段從1986到1996年，她的彩墨畫和油畫都與中國傳說、神話、佛像、民間藝術圖像及古典建築有關，以別出心裁的風格將民族主題和女性主題與西方現代主義者夏卡爾、米羅、畢卡索的特色融為一體。第三階段指90年代末以後的最近計畫，她參照一位明朝鹽吏府邸複雜的庭園畫卷而創作的一套四十幅大型油畫。【149】這三個階段清晰易辨，從70年代末到80年代初，她表現鮮明的女性主題；從1986年到1996年她將民族主題與女性主題融為一體；接著，她通過探索中國古典建築風格和生活環境資料來反思歷史概念。

由於邵飛的新計畫尚未完成，下文將討論的焦點對準第一、二階段。她的早期作品主要是表現女性主題，作為北京畫院的專業畫家，選擇主題時必須遵守當時的「文藝為工農兵服務」的政策，要宣傳愛國主義思想。關於她的畫院作品風格，她說：

> 我不是專科學校畢業，甚麼都想嘗試，因我母親是美院油畫系的老教授邵晶坤，我深受她的影響，我最初畫較多油畫。我母親的風格帶點兒印象派色彩，我覺得印象派手法很難突破，因為大家都用這種眼光看風景和花鳥，因此，我開始喜歡中國畫。中國畫是寫意的，工筆畫甚麼都畫，我都嘗試過。後來，我比較喜歡中國的木板棉畫，覺得它的線條很有力量。最後，我用木板棉畫的線條，加上繽紛的色彩來創造我的水墨畫和油畫。【150】

勾勒輪廓是邵飛水彩畫和油畫的主要特徵。第一階段的水墨畫是將中國傳統水墨畫和年畫巧妙融合，彩墨畫〈楊門女將〉（1979-1980）是描繪一幕家喻戶曉的戲劇場景，這齣戲以楊家最後一名男丁戰死開場，留下楊家寡婦，還有寡婦穆桂英的兒子——楊家僅存的男孩。在這幅水彩畫裡，邵飛描繪穆桂英帶著她的獨子和妯娌奔赴戰場前的情景，這畫可與描繪穆桂英率領將士攻克天門的木版年畫〈穆桂英大破天門陣〉作比較。據楊先讓、楊陽記敘，工匠為農民繪製木版年畫是一種民間習俗，例如：門神是新年時節貼在門上的，其他神則按其他節慶目的貼在特定的場合。光是新

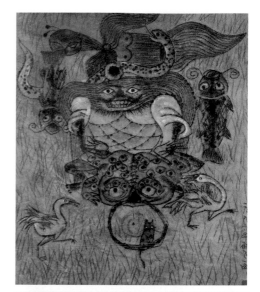

年版畫就有多種主題，包括戲
劇、祥兆、農民生活、歌頌革
命、諷刺皇后、批判帝國主義和
軍閥等等。【151】

　　民間藝術年畫是供應給普通
百姓的。邵飛的畫強調女將掛
帥，年畫則強調戰鬥場面。雖然
邵飛混合使用素描及典型的年
畫、工筆畫手法，但是她仍選用
新的表現方式。年畫處理戰鬥場
面的典型構圖是將它放在一個很
深的立體空間裡，邵飛則把空間
壓縮，在一個很淺的空間裡描繪
人物的正面。在畫面前邊最重要
的位置上，她用單一的白色和簡
潔的筆法勾勒出穆桂英的形象，
與彩色背景上密集的妯娌和族旗
形成強烈的反差，這構圖使我們
想到用強光聚焦主角的舞台效
果。邵飛清晰地將畫面的四分之
一描繪成白色，以此來強調主角
穆桂英。與木版年畫精細而又層
次分明地描繪每個人物和背景的
手法相比，邵飛的繪畫背景只是
依稀可辨，它由不同色調的紅、
橙、紫構成。年畫裡，穆桂英的
名字刻寫在所有人物的後面，像

▌邵飛　圖騰　1986　彩墨（上圖）
▌邵飛　伏羲與女媧　1990　彩墨（下圖）

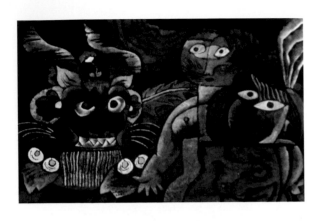

是畫面中任何一位將領的名字，在畫面加添標題和人物姓名來闡明主題是一種典型的年畫表現手法。與年畫粗糙的色彩相比，邵飛的畫因其豐富的色彩和裝飾性的戲裝而表現出一種舞台的趣味。在描繪民族精神方面，邵飛描述愛國主義和女性主題的手法是與眾不同的。

　　80年代中到90年代中，邵飛的作品從女性主題轉移到從女性視角表現民族主題。除了正統的儒、釋、道思想，她還將中國傳說、神話故事及宗教畫像融入，此外，她對表現母女感情和家庭關係也感興趣。作品〈圖騰〉、〈伏羲與女媧〉、〈神荼〉顯示邵飛嘗試用彩墨畫形式探索新的主題和表現形式的努力。〈圖騰〉是一幅以精細手法勾勒幻想怪物的彩墨畫。據何星亮記敘，中國人的圖騰概念源於舊石器時代，它是某個祖先的象徵標誌和某個特別氏族的神，歷史上曾有一些勾勒半獸、半人、半鳥形象的圖騰雕像和畫像。【152】在〈圖騰〉這幅畫中，邵飛描繪一個兩眼一嘴像雜交動物的頭，它的頭上有一條蛇和一些彎曲的角，上身有些魚鱗圖案，底部是一個有兩圓眼一圓鼻環的頭狀物，在畫面最重要的位置有兩隻微型的鶴，畫面右邊有一條垂直放置的像魚的物體，與其說她是在畫一組動物的混合體，倒不說她是在描繪一隻混合動物。

　　在彩墨畫〈伏羲與女媧〉中，邵飛用抽象手法描繪兩個創造人類文明的古代神和女神形象。這畫的圖像幾乎難以辨別，因為身體形狀與背景圖案如水乳交融，並無暗示任何清晰的形狀，雖有黑色的輪廓線，但臉型和身體仍很模糊。她借鑑中國傳說故事，但以西方手法繪製，這畫看起來與杜庫寧（Willem de Kooning）「女性系列」中抽象而破碎的身體形狀相似，人物臉面和身體都由碎片和色塊組成，一些碎片用黑色的輪廓線勾勒出身

■ 邵飛 神荼 1990 彩墨
■ 邵飛 千手千眼 1986 彩墨（右頁圖）

體的某些部位，兩者的畫中都有黑色的圓眼。關於伏羲與女媧的神話故事有多種詮釋，不難從漢、唐時期的石刻中找到刻畫該神話故事的遺品，古代紀念碑中的伏羲和女媧被描繪成人臉、人類上身但長尾巴的形體，漢代的更顯抽象，唐朝的更具人形。邵飛在這幅水墨畫中將兩個體形並置，這與漢唐石刻和一些民間繡品中的表現方式相似。若將邵飛畫中的形體分解，並無清晰可辨的尾狀物，她的畫強調透明、重疊、色彩的混合效果及紅黃紫色調的反差，她的畫顯出一種無理性的自由任性的刷筆手法。左邊的紅臉與右邊的黃臉形成對比，與右下角的紅色三角形呼應，黑色輪廓線不再發揮勾勒形體的作用。

作品〈神荼〉可代表邵飛第二階段個人風格的範例。與其早期作品相似，她用輪廓線勾勒出簡化的形體，在一個很淺的空間裡從正面描繪人物形象，並加添一雙個人化的眼睛，這些成了其特別風格。據吳綠星記敘，神荼是《山海經》裡的神話人物，是驅邪的門神之一。【153】邵飛將神

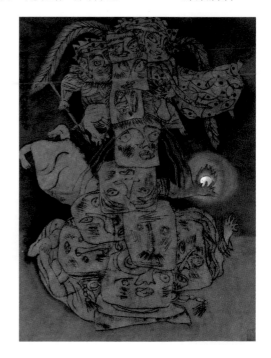

荼、母親、孩子三者進行相互凝視處理，建立一種人神之間的關係，又以白色和深藍色去強調眼睛，勾勒出一雙橢圓形的童眼去表現她或他的好奇心，鎮定的橢圓眼是表現母親的沉穩和平靜，圓眼則突出神荼的仁慈。用裝飾手法描繪畫面左邊的神荼，使我們聯想到陝西的油漆動物面具和傀儡戲裡的面具。若與門神圖相比較，邵飛的神荼比一般具有諷刺味和強調裝飾性的門神有更豐富的內涵，在深紫色的背景上，她用輪廓線勾勒出三個形體，尤其是眼睛，這與剪紙藝術和刺繡藝術中的大眼睛有些

相似之處。

　　這三幅描繪古代傳說故事的畫，顯現邵飛1986至1992年的風格漸變過程。〈圖騰〉是描述性的，〈伏羲與女媧〉的畫面更生動豐富，〈神荼〉則代表她的成熟風格，將鮮明的輪廓線、鮮艷的色彩、個人化的眼睛安置在一個很淺的空間裡。邵飛將個人風格的眼睛錯位，使我們聯想起畢卡索的名作〈阿維濃的姑娘〉，她畫中的眼睛就像畢卡索那樣作為一種個人繪畫特色的象徵標誌。

　　除了借鑑傳說故事，邵飛對運用佛像也感興趣。與〈圖騰〉相似，她在作品〈千眼千手〉裡創作了一個喜劇般的不同方向的多頭結構來表現菩薩，【154】這幅彩墨畫主要用黑色的輪廓線在橙色基調上勾勒出一些壓縮的扭曲的正方形臉面，焦點放在千手之一的掌上明燈上，這種夢幻般的菩薩表現手法與傳統莊嚴的菩薩表現手法很不一樣，它修改人們頭腦裡熟知的宗教形象。中國當代

藝術家王慶松也曾在他的〈千手拿來觀音〉裡借用過菩薩概念去諷刺消費者文化。【155】邵飛將傳統莊嚴的佛陀形象改變成一堆抽象的形象，而王慶松則借用傳統座佛形象，把自己打扮成一個手握各種各樣消費產品的多手菩薩，這兩件作品例證中國的藝術家是如何巧用人們熟悉的宗教形象來創作新的東西。邵飛在〈大悲願〉裡以她個人化的抽象臉型和錯落有致的眼睛再次改造菩薩形象，同時仍保留木版年畫裡座佛的各種傳統元素，如佛陀坐在蓮座上，童男童女侍兩側。〈千眼千手〉和〈大悲願〉這兩件作品充分顯露她的想像力、對佛教的興趣以及想超越傳統表現形式的創造慾望。

　　與早期作品相似，邵飛仍喜歡女性主題。彩墨畫〈故園古今情〉【156】和油畫〈紅玫瑰、黃玫瑰〉反映人與人之間的關係，像拼貼畫一樣，〈故園古今情〉反映她沿用中國綠樹環繞亭台樓榭的夢幻般創作手法，也許受舞台藝術的啟發，她在一個很淺的空間裡構圖，同時描繪出母女及其他家庭關係，臉部處理手法受立體派影響，將正面和側面臉譜並置，並將一些眼睛錯位，創造出一種豐富而奇異的效果，這些圖像可能是她自己的人生寫照，也像徵人際關係的複雜性。〈紅玫瑰、黃玫瑰〉則放棄了以往作品中的敘事特質，以象徵手法表現人物關係，將三個人物、兩隻動物、一朵紅玫瑰、一朵黃玫瑰並置處理，但表達的關係不如〈神荼〉中的三角關係般清晰，也不及〈故園古今情〉中用電影分景手法所表達的關係般易明，畫面上保留以黑線勾勒輪廓的方式，在淺窄的立體空間內描繪人物正面，

▍邵飛　紅玫瑰．黃玫瑰　1994 油畫
▍邵飛　大悲願　1991 彩墨（左頁上圖）
▍邵飛　故園古今情　1993 彩墨（左頁下圖）

加上錯置的眼睛，這三者是邵飛的個人風格特色，〈紅玫瑰、黃玫瑰〉裡更使人物重疊而產生一種錯覺效果。中間兩個人物也許是一個人照鏡的重疊效果，左邊一個完整的人物形象是躺倒的，兩朵玫瑰花很完整地繪出，與中間兩個人物碎片的描繪手法不一致，這裡可以看到邵飛作畫時的矛盾性，也許她是刻意製造不完整和不和諧的效果，以別於早期作品。

邵飛的早期作品，取材於歷史劇目，敘事性較強。接著她從中國傳說、神話故事、民間宗教、人際關係中吸取養料，融入她從女性視角去理解的生活觀念，把人物進行平面處理，這時期的作品敘事性降低，內容更切近現實生活，事實上，她在第二階段建立起一套獨特的個人風格。90年代後期她發現創作系列作品比做單一作品更有意義，因對傳統庭園建築和自然環境感興趣，她開始參考明朝的庭園畫卷意欲尋找新的藝術方向，也許暗示她有想把傳統融入現實的雄心，並想超越自己先前的主題和風格，故從歷史文化遺產中去探索新的可能性。簡言之，邵飛於80年代前後的作品呈現三個明顯的發展階段，並展示出她是如何努力尋找新的繪畫方向。【157】

楊益平：描繪革命主題和普通人生活主題

楊益平（1947年生），1962至1965年中學時期在少年宮學習素描。1966至1970年加入解放軍部隊，作為一名共青團員，他創作宣傳畫並在一次展覽上獲得一等獎。他1980年成為藝術家，在這之前，他在工廠和政府機構當商業藝術工作者。他有一幅油畫參加北海公園的星星美展，有三幅油畫參加中國美術館的星星美展。【158】他的早期風格是變動的，他承認受蘇聯社會主義現實主義和美國「照相現實主義」的影響。【159】其早期油畫〈無題〉是局部描繪一位女士交叉雙腿的坐姿。關於這個題材的選擇，他說是出於男性觀眾的偷窺心理。【160】這是近二十年來唯一一幅描繪穿高跟鞋、裙子、大衣現代時裝的人物形象，其他作品都是描繪50至70年代間十分本地化的人物形象，如〈城隍廟〉像一位外國人或一位新聞記者快速拍攝的街景，畫中男人的革命帽子和藍色工作服使人想起那個特殊的時期。油畫〈履歷〉，左上角是穿戴傳統服裝和帽子的祖父像，右邊是穿戴蘇聯風格的革命制服和帽子的父親像，左下角的收音機代表楊益平自己。【161】

他說收音機代表擁有現代科技設備的他這一代。當楊益平描繪其家庭歷史的時候也提示著民族記憶，個人記憶事實上也反映社會的集體面貌。從〈城隍廟〉到〈履歷〉有一種轉變，前一幅畫呈橘黃色調，後一幅畫中的色彩減退至近灰基調。家庭照片的灰色基調顯出一種令人沮喪的氣氛，他說：

> 因為我喜歡黑的，我喜歡消極，若畫得不黑，星星可能不讓我參加了。【162】

作為一種現實表白，楊益平的情感隱含在他的作品裡。畫中右下角的水杯和右上角的管子提示這是他喜歡描繪的家庭環境，將兩張照片和一部收音機進行美術拼貼，創造出三代人之間的豐富對話，他們的服裝和生活條件述說著自己時代的故事。他用暗淡的色調去模糊三代人之間的社會文化和政治背景差異，也許觀眾和畫中的三代人之間也有一種情感互動。畫中兩位神情安詳的男人向作者筆者傳遞出許多微妙的意思，橢圓形的祖父照片表現一種懷舊趣味；在革命時代，紅領章和紅五角星的草綠色軍裝是

▌ 楊益平　無題　1980　油畫（左圖）
▌ 楊益平　城隍廟　1980　油畫（右圖）

▋ 楊益平　履歷　1980　油畫（左上圖）
▋ 楊益平　土頭餛飩　1988　油畫（右上圖）
▋ 楊益平　家　1987　油畫（左下圖）
▋ 楊益平　飯館　1989　油畫（右下圖）

十分耀眼的，然而，作者卻用陰鬱的灰白色基調去描繪畫中的英雄肖像，使作品看起來像黑白照片，將作者起伏的心情隱藏起來。

最近十五年，楊益平用客觀而隱約的手法去描繪一般人的生活，像是街邊等車的人，小麵攤和賣麵郎，小麵館裡打盹的小老闆。他捉住三位同背景的北京市民的循環動作加以描繪，暖色加冷色基調的灰色使觀眾對這三幅畫產生一種熟悉感。作者未加任何註釋，與畫保持距離。他的畫與記錄性拍照

不同，是經刻意選材後妥善構圖後而成的。

油畫〈廣場〉裡的人物形象是以拼貼法組合而成的，看上去就跟人在現場一樣。描繪這個紀念碑式的北京旅遊景點可產生許多詮釋，與孫滋溪〈我們和毛主席在一起〉裡那種英雄式的描繪相比，楊益平將廣寬雄偉的天安門廣場重新解釋為一個普通人隨意閒逛的市集般的地方，他用灰白色調描繪天安門城樓和在廣場上閒逛的人群，故意將普通人無意義的行動放在一起，目的是抹去這個國事場所的莊嚴性。他對往日生活一絲不苟的描繪意味著他有超然於世的心態。當代藝術家王勁松也在油畫〈天安門前留個影〉裡嘲弄觀光客，畫中的旅遊者微笑著站在天安門城樓前拍照，也許王勁松所為是想指出天安門廣場是個沒有新意的老景點。楊益平巧妙地使畫面中無人關注天安門。他的另一幅描繪天安門廣場的油畫，畫面空蕩蕩

▋ 楊益平　廣場　1987-88　油畫（上圖）
▋ 楊益平　無題　年份不詳　油畫（下圖）

的，只有一座舊式電話機和裝在椅背上的話筒，一紅一黑兩條電線也搭在椅背上，畫面散發出一種宵禁氣氛。他還畫過天安門前三位開懷甜笑的女士兵，她們的工作服、髮式、露齒笑容都相同，給人一種奇異的感覺，也許楊益平是故意用灰白色調去描繪文革時期笑容滿面的人民以嘲諷那時老調的繪畫作品。

除了天安門廣場的作品之外，他還畫了許多街景，如〈鼓樓〉，觀眾熟悉的場景，但沒有一點意思，他說想顯示北京都市生活的改變。【163】普通人可能走在相同的街上，遇見同樣的人，並有同樣的感覺，除了畫中舊建築物的歷史意義將隨北京迅速發展的都市化快速拆除外，作者是想喚起觀眾思考每天生活中熟悉卻又事不關已的情景。楊對街景的冷淡描繪傳達一種疏離感，他將自己置於一個隱藏的視角，在調查研究日常生活。

楊益平90年代的作品表現出一種懷舊傾向。油畫〈延安青年〉裡穿制服的正面女性肖像，面部表情堅定，背景是革命聖地延安的寶塔山，散發出一種懷舊感，這畫創作於90年代晚期，卻表現出50年代的氣氛。以極灰白的色調折射出一種陳年感覺。於90年代描繪50年代肖像的做法與90年代描繪70年代肖像的方法相似，作品〈幹部肖像〉也用橢圓形的框圈出一位

▋楊益平　三個紅衛兵　年份不詳　油畫（上圖）
▋楊益平　鼓樓　1991　油畫（下圖）

70年代幹部休閒在家時的肖像。這兩幅近作顯示楊益平喜歡以發生在他青年時期的事件為創作題材，他在油畫裡創造一種單調感去反應普通人對現實生活的看法，令人吃驚的是所有這些人物形象是互不關心的，但是和諧共存。

　　近二十年，楊益平建立了一貫性的個人風格，說明他在描繪50至70年代人們生活和革命場景方面的自信和固執，顯然表現在其作品裡的冷淡態度，暗示他對中國特定時期歷史的一種批評，避免議論現代主題也暗示他對現實的批判態度【164】，描繪民族歷史的懷舊傾向也顯露出他的複雜性格和態度。

薄雲：從風景畫到混合媒體作品

　　薄雲（真名李永存），1948年出生在山西，六歲那年移居北京。他在中央美院附屬中學念書，1978至1980年在中央美院讀藝術史。【165】接著一直在中央工藝美術學院教授西方藝術理論，視藝術為一種自傳式表現，自言其作品與其生活經歷直接相關。【166】他的早期水墨畫以半抽象的手法描

▌楊益平　延安青年　1997-98　油畫（左圖）
▌楊益平　幹部肖像　1999　油畫（右圖）

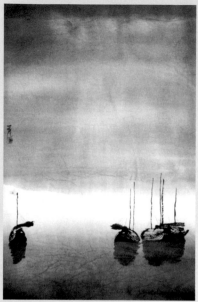

▌薄雲 河 1978 水墨畫（左上圖）

▌薄雲 大河 1984 水墨水彩畫（右上圖）

▌薄雲 小碼頭 1985 水墨水彩畫（左下圖）

▌薄雲 海風 1987 水墨水彩畫（右下圖）

▌薄雲 屏風 1988 油畫（右頁圖）

繪幽暗的風景，作品〈河〉、〈大河〉、〈小碼頭〉、〈海風〉表現出一種憂
鬱感。【167】他將海中央的小船放在一起去表現人與自然的關係，用簡潔
的筆劃去勾勒小船的輪廓，以小潑黑去表現大海和遠山景物，明亮的部分
少，黯淡的部分多，二者形成對比，將小船畫成廣闊風景裡的小實體，暗
示自然力超過人力，例如〈海風〉裡的小船被置於畫面的底部。與楊益平
相似，薄雲喜歡在作品裡使用一種微暖的灰白色調，畫面沒有任何人物形
象，他的畫不完全是抽象的，與其說他的畫是描繪內心感受，不如說是在
主觀地描繪風景，就其灰白色和氣氛而論，可理解成一種半具體化的手
法，小船是表現自己的一種特色。

　　1988到1992年，他嘗試用水墨和油畫去創作三幅一聯的作品。〈屏風〉
是表現抽象風景的油畫，使我們想起趙無極的〈三聯畫Triptyque〉，這件作
品是抽象元素的組合。與幽暗的水墨畫相比，這時期的作品消除了任何可
認明形象的純風景畫，風景中間的明亮部分是每件作品的焦點。二幅一聯
或三幅一聯的畫可擴大視線範圍，垂直形式的水墨畫也許有助於創造明

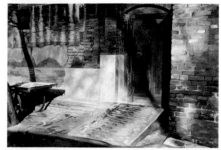

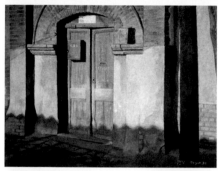

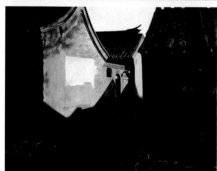

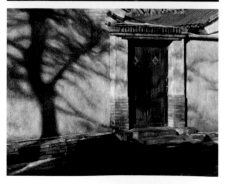

暗、虛實的對比。關於解除任何可認明的形象，薄雲說：

> 我只是畫山水的意境，不畫具體的山和樹。【168】

　　薄雲的水墨畫和油畫與中國傳統表現領域緊密相關，即強調風景的意義，而非實際景物。

　　薄雲在美國短住一段時間後又回到北京，並開始創作一系列以小巷（胡同）為主題的油畫。他突然轉用現實主義手法，這頗令人費解，不過他堅持自己的早期風格，在小巷裡不放任何人物形象，將一天內不同時刻的景物投影描繪成恰到好處的明暗反差，也許這是當薄雲認識到原先的水墨和油彩都不能表達自己所想時的過渡階段。1997年後他始用混合媒體，尤其是在木材上使用建築用膠水去創造不同的質感。在「無題」系列裡，他將線裝書中的幾頁古紙、鎖、古董盒直接黏貼在木壁板上，再刷上一

▋ 薄雲　紅門　1992　油畫（上圖）
▋ 薄雲　信箱　1992　油畫（中上圖）
▋ 薄雲　冬日　1992　油畫（中下圖）
▋ 薄雲　暖冬　1992　油畫（下圖）

層膠水就創造出不同質感的感覺，目的是想表現中國文化的精華。與楊益平的油畫相似的是，他拉遠自己與所創作品之間的距離，所用都是觀眾熟悉的材料，這喚醒他們去思考材料背後的意義。楊益平承認自己很懷念50至70年代的當地文化，而薄雲則並非有意表現懷舊主題，他說自己是想用抽象手法去表現中國文化主題。【169】

　　薄雲的創作軌蹟與他的心理狀態緊密相關，其作品顯示他對當地的中國材料感興趣。與楊益平和邵飛形成對比的是他沒有一致的風格，其作品顯示他在不斷探索以不同媒介和圖像去表達自己思想的手法。

▌ 薄雲　無題26　1997　混合媒介・木板（左上圖）
▌ 薄雲　無題34　1997　混合媒介・木板（右上圖）
▌ 薄雲　無題40　1998　混合媒介・木板（左下圖）
▌ 薄雲　無題33　1998　混合媒介・木板（右下圖）

甘少誠：描繪人體

甘少誠（1948-1996）的繪畫和摔跤天賦早在青少年時期就已顯示出來，他曾參加1979和1980年的星星美展，以及1979年的遊行示威運動。【170】邵飛曾提及，星星美展後甘少誠找不到適合的工作而過著流浪生活，她說：

> 星星美展，它不是一個正規的組織，現在它已變成歷史。參加展覽的朋友相互之間有一些影響，每人的生活道路不同，有人因參加星星美展而生活方式轉變很大，也有人因參加星星美展而特別倒楣，比如：甘少誠就一直很倒楣。之前他沒有固定工作，後來找到一份，工作的好好的，公安局又來找他，說他是星星美展的成員，就帶走他了，他很氣憤，說自己真倒楣，別人參加星星美展可出國，甚至在外國有好的待遇，而他則一直倒楣。他後來老是為生活奔波，後來去南方為電視劇做道具，做道具時，他還做了很多雕塑，他的雕塑作品挺好的，想辦一個展覽，老是辦不成。後來，他在南方掙了一點錢，就不再做道具了，回來北京搞藝術。回北京後，買了一輛挺破的車去拉木頭，他本想大幹一場，要好好創作，可惜因酒後駕車出車禍死了。當時我在美國聽到這個消息，當時國內的朋友給他在美術館辦了一個畫展，說那展覽挺感動人，去的人都挺難過，覺得他還是有才氣的。用他自己的話來講，「參加星星美展，跟著全是倒楣的事。」【171】

1994年冬天甘少誠從南方回到北京，1995年6月建立自己的「雕刻工作室」，十分不幸，1996年1月去世。曲磊磊曾提到他的死：

> 甘少誠已經在車禍中去世了，他也是星星的成員，他的畫非常好，他非常有才華。【172】

雖然甘少誠不如其他星星藝術家般出名，但是據記錄，在他的有生之年創造了五十幅畫，二五〇件木雕和十一件石雕，【173】故很值得關注。他早期作品是用現實主義和半現實主義手法描繪的風景畫和肖像畫，包括

參加星星美展的木刻版畫〈主角〉和〈高樓在此拔地而起〉，為北島的小說《波動》所畫的插圖，插畫〈童心〉。與他早期作品相比，1981至1985年間創作的油畫，傳達了更多的神祕和憂鬱的感覺，〈困境〉描繪一個極小的人體正在艱辛地攀爬一座看起來像女性腿部的坡。甘少誠的好朋友陳志偉認為這畫反映甘少誠的憂慮、焦急、無助的最深層感覺，【174】陳志偉把那個極小的人形視作甘少誠不成熟的人情世故和理性，而女性的下肢則被視為他戰勝理性的天真本性，【175】因此，陳志偉相信交友、創作、喝酒是甘少誠逃避焦慮抵擋天真的僅有辦法。【176】在紅色裡勾勒出模糊的圖形，也許顯示作者生動的表現力被他的疑慮思想限制。作品〈大胖子〉描繪一個腦袋低垂的模糊人物形象，畫面的右下角還有兩個極小的人物形象。這與〈困境〉有相似之處，肥胖男人巨大卻軟弱無助的身姿頗顯諷刺意味，作者將人物形象與背景用不同的紅色調融合在一起，顯出一種不安的存在狀況。作品〈大公人體〉和〈一個星球的故事〉描繪一組身體的背影及身體與景物的融合，甘少誠以流暢的線條和模糊的形狀及紅色的基調處理人物，看上去人體好像正在溶解即將消失在背景裡，這很特別。〈一個星球的故事〉裡的景觀看起來如同夢幻一般，也許甘少誠是想描繪另一個可藏身的世界景象。紅色對甘少誠而言具有特別的意義，作品〈肖像〉也以紅色勾勒輪廓，傳達一種不同於早期作品〈自畫像〉的感覺。也許他對紅色有一種強迫觀念，與他獨特的性格和情緒有關，他的朋友認為他有一種精神分裂症特徵。【177】除了油畫，他1989至1992年間在深圳創作的木雕可被視為其創作的頂峰時期，1991年11月1日他給陳培輝的信中寫道：

> 但可以肯定一點：藝術還有這樣的功能，它能鼓勵人們勇敢與熱烈地生活，它能賜予人類一個最真誠最美麗的世界，再一次的感謝你，我在博物館渡過了整整一年充實與愉快的時光，這是你以及許多好朋友們給予的，我將永遠感謝。【178】

甘少誠的大部分雕刻都是大型的。「帝王世紀」是一刻畫皇帝如何坐在御座上逐漸成長和成功的系列作品，這六座雕像是六個坐在曲尺形樹幹上的直立式管狀軀體，最後一座被刻畫成一個有兩條腿和男性生殖器的人

類體形。王克平把男性生殖器刻畫成簡潔的手柄狀物體，相比之下，甘少誠的手法更直接，沒有一點想困擾觀眾的意思。關於甘少誠創作大型雕刻的心理狀態，陳志偉說，越是創作巨大、笨拙、兇猛的雕刻作品，他越是感到輕鬆、安寧、正常。【179】

在木雕作品〈木上時代的牌坊〉裡，圍繞樹幹，甘少誠刻滿矇矓的臉，雖不能肯定這件作品的主題思想，但Jens Galschiot描述1989年天安門大屠殺的〈國殤之柱 (Pillar of Shame)〉的表現形式卻與之相似。「將軍的頭顱」系列刻畫醜陋的倒三角形頭像，雕像表面留有不同方向的劈痕，這個系列的表現力就在於面部表情和劈痕，臉部表情的雕刻處理，尤其是驕傲自負的眼神，傳達一種純樸生動的感覺。

甘少誠為深圳某私人住宅區創作的石雕〈坐著的女人〉看起來顯得更寧靜。刻畫女性背部的石雕作品〈無題〉似乎衍生自馬諦斯的背部系列，甘少誠在這個石雕系列裡以光滑器官形狀和細膩的岩石紋理去表現形象特徵，這與他的其他作品很不一樣。〈糾夫〉也許是他在北京創作的最後木雕，作品中男人的頭、頸、身體很大，四肢卻瘦骨如柴，這代表他在表現人體方面的變化類型。

甘少誠1978至1996年間的作品，無論是油畫、木雕還是石雕，都集中表現人體。儘管惡運和自身的一些性格特點困擾著他，但他一直充滿激情地創作，他曾說：

> 我這個人就是過於簡單了，所以到今天做甚麼事都很難，雖然我凡事看得輕，但是畢竟自己受罪。喜歡藝術是一件可值得高興的事情，但是要有一種幹到底的毅力和勇氣，半途而廢也讓人掃興。中國作藝術的事兒是太難了，這就是我的認識。【180】

甘少誠雖因慘劇結束了生命，但他的作品代表人類的一種表達方式，其性格和心理狀態反映他的人生挫折和內心衝突，也可看成是他對自己生活經歷的反應。由於缺乏資料，他的作品和發展道路只能依靠易得的作品作侷限性的分析。

總而言之，近二十年間這八位星星藝術家在中國的發展揭示星星在當

地藝術領域默默無聞的原因。雖然他們並非全獲得藝術圈的承認，但是他們努力創作的態度是肯定的。

其中幾位的創作受到國外生活經驗的影響。例如：艾未未轉而使用現成物去表達社會政治和文化問題。毛栗子在受西方衝擊後的大門系列裡增加了新的文化元素。嚴力在美國長住一段時間後又回到上海，他從描繪自傳轉而改用現成物和油畫顏料去表達宇宙間的普遍問題。艾未未的藝術發展反映他對所居地的社會政治背景感興趣，這與他在1979和1989年的星星美展作品的主要特色相一致，不過當時那幾幅參展作品並未引起評論，其實艾未未是帶批評態度進行創作的星星藝術家之一。除了當一名搞創作的藝術家之外，艾未未還通過出版民間藝術刊物和提供展覽空間替其他藝術家來努力提升中國當代藝術的質量，這些都是他對當地藝術領域的貢獻。毛栗子的成就在於他的創作技巧和用一些隨手拈來的材料去表達他的幽默感，並將他的機智風趣與嚴肅的主題結合在一起。嚴力作品的主要特色是以視覺形象表達他那詩一般的概念。

尹光中、邵飛、楊益平、薄雲等星星藝術家的發展狀況顯示他們對各種與中國文化相關的主題感興趣。尹光中有志於探索藝術的表現形式和風格，他在古代神話、貴陽人民的現實生活、民間故事及風景這幾個方面作嘗試，作品帶有很強的民族特色和地方色彩，使他的畫顯得出色。邵飛傾向於描繪民族和女性主題，其作品反映她以視覺手法敘事的策略，她參考戲劇、神話、民間宗教信仰及民間藝術，從起初描述戲劇場面發展到比較抽象的作品再改畫人際關係，創立了獨特的風格。楊益平用現實主義手法和灰色基調描繪組合肖像和街景，創立出別具一格的懷舊風格。薄雲一直在尋找表現「中國味」的新方法。甘少誠創作了大量雕刻和油畫，他集中探索人體形狀的表現方法，顯示他是很有天賦並充滿激情的藝術家。

小結

艾未未、邵飛、曲磊磊、李爽等是有文化精英家庭背景的星星藝術家，才能有機會接觸到70年代仍屬禁區的海外資料，1979和1980年的星星美展之前，他們已對西方藝術有一些概念，這些背景使他們能於70年代末有機會在美術學院學習藝術或在藝術界工作，到了80年代，甚至有機會出

國深造或定居。其中一些於90年代回到中國生活並參與當地藝術領域的活動。另外，星星美展的成功吸引了居住在北京的外國人群體，王克平、李爽、黃銳與外籍人士結婚後移居國外。1985年瑞士政府提供了一個移居機會給馬德升。此外，毛栗子和楊益平吸引了藝術品代理人的關注，並與他們簽定合約使他們的作品能在國外展售。

星星藝術家於1980至2000年間的藝術發展軌蹟是中國當代文化和當代藝術的一個縮影。中國當代藝術現象是由多種藝術家的活動構成的，其中有僑居國外的藝術家、在中國和他國之間來回奔波的藝術家，以及在中國定居的藝術家。星星藝術家的多樣化發展狀況是中國當代藝術領域的一個現象，說明了他們這一代的藝術家是如何探索自己的藝術方向，是如何與所居地的社會背景進行互動的。雖然他們後來的發展情況不像二十年前舉辦星星美展那樣英勇和引人注目，但是他們以更加成熟的方式去追求藝術，而且最近二十年的藝術成就是多姿多彩的，其中一些還建立起自己獨特的藝術詞彙，例如：王克平、曲磊磊、毛栗子、邵飛、楊益平等。馬德升、李爽、黃銳、艾未未確立了特別的人生藝術目標。尹光中、薄雲、甘少誠也以不同的手法熱切探索不同的形式和內容。

註釋

註1-3：摘自筆者2000.6.9在英國倫敦對曲磊磊採訪。

註4：方振寧：〈作為歷史一頁的「星星」〉《藝術家》，2000.7，頁149-151。

註5：《中國前衛藝術：北京和紐約展覽目錄》(Avant-garde Chinese Art: Beijing/New York)
（City Gallery & Vassar College Art Gallery, 1986）。

註6：摘自筆者2000.5.2在北京對楊益平的採訪。楊益平說，這次展覽在1988.6於喜來登飯店（Hotel
Sheraton）和長城飯店（The Great Wall Hotel）舉行，薄雲、楊益平、毛栗子參加了該次展
覽。

註7：劉淳：《中國前衛藝術》（天津白樺文藝出版社，1999），頁217。

註8：摘自筆者對王魯炎電話採訪，2000.5.2。

註9：「和解藝術巡迴展覽(Art Towards Reconciliation tour exhibition)」，2000.4-2001.12在
Gernika文化屋、Gernika和平博物館、西班牙巴斯克大學、德勒斯登市政廳展覽處、Riese、
Pforzheim、柏林、Artea博物館、Portugalete、Zarauz、Basauri等地展出，共有41位藝術
家參加這個展覽，中國藝術家只有曲磊磊。

註10：Jonathan Spence：《探索現代中國（The Search for Modern China）》（紐約W.W.
Norton & Company，1999），頁668。

註11：摘自筆者對王克平採訪，2000.6.2於巴黎。另參考白傑明和John Minford編《火種：中國的覺
醒之聲》(Seeds of Fire: Chinese Voices of Conscience)（紐約Hill and Wang，1988），
頁341-353，470。《人民日報》於1981.2開始抨擊那些爭取民主自由的人士，將他們標籤為政
治異見分子。1981.4.開始逮捕民主運動的活躍人士。1981.8掀起一場批判作家白樺和資產階級
自由化的運動。1983，鄧小平呼籲民眾反精神污染。被襲擊的作家詩人有北島、顧城、楊煉等
人。

註12：摘自筆者對王克平採訪，2000.6.2於巴黎。

註13：同註1。

註14：摘自筆者200.6.5於巴黎採訪李爽，1999.11.27～29於大阪採訪黃銳。

註15-16：同註12。

註17：〈要藝術自由：星星20年〉（東京東京美術館，2000），頁9。

註18-20：同註12。

註21-22：同註20。

註23：2001.3.23，筆者通過電話向王克平澄清這一點。

註24-26：同註12。

註27：冷林：《是我》（北京中國文聯出版社，2000），頁113-121。冷林曾論及中國90年代的雕刻趨
勢，認為中國雕刻藝術的發展與中國社會的發展密切相關，雕刻家開始意識到社會結構受全球
化影響。

註28：同註12。

註29：許多文章都提到並發表了馬德升的作品。

註30：摘自筆者2000.6.3在巴黎對馬德升採訪。

註31：王克平：〈王克平日記節錄〉《星星十年》（香港漢雅軒Hanart 2，1989），頁30。另同註30。

註32：同註30。

註33：中國文藝研究會編：《今天》再版，（京都市木村桂文社，1997），即原稿《今天》第1期，1978年，頁19-22。

註34-35：馬德升：〈接受死神採訪前的24小時〉（Vingt-quatre heures avant la rencontre avec le dieu de la more poème），Édition Bilingue Chinois/francais,(Arles: Actes Sud, 1992).

註36-38：同註30。

註39：張健、金鴻文校訂：《魯迅全集》第16冊（台北谷風出版社，1989），頁21-23。魯迅生平中提到，魯迅曾在中國大力提倡現代木刻版畫，1929年他編輯過兩本有關木刻版畫的書籍，並為之寫序，1933年，他為珂勒惠支的翻譯版的連環版畫〈一個人的悲劇〉寫序，1934年他編輯了蘇聯版畫《陰雨集》和《中國版畫集》。另：參考蘇立文：《中國20世紀的藝術和藝術家（Art and Artists of Twentieth Century China）》對「版畫運動」的看法，（柏克萊Berkeley加利福尼亞大學出版社，1996），頁80-87。

註40-45：同註30。

註46：〈要求藝術自由：星星20年〉（東京美術館，2000），頁56-57。

註47-49：同註30。

註50：同註1。《此時此刻：面對新的世紀展覽目錄（Here and Now: To Face a New Century, exh. Cat.)》（倫敦The Loading Bay，1999）。

註51：阿年：〈初認識曲磊磊〉《東方美術》，2000.12（香港香港東方藝術中心Hong Kong Oriental Art Center of China，2000年）頁30-32。2001.5.10，筆者通過電話澄清此事。

註52：同註1。

註53：《此時此刻：面對新的世紀展覽目錄（Here and Now: To Face a New Century, exh. Cat.)》（倫敦The Loading Bay，1999）。

註54-55：同註1。

註56：該作品名引自Frank Kermode編輯的莎士比亞名著《暴風雨（The Tempest）》中的「羚羊之歌（Ariel's Song）」（倫敦Routledge，1988），頁35。

註57-58：同註1。

註59-60：摘自筆者對李爽採訪，2000.6.5於巴黎。

註61：同註59。法國大使Emmanuel Bellefroid支持星星美展，他買了很多星星的作品。黃銳也曾提到，這位法國大使用很低的價錢買了他們的大部分作品。摘自本文作者的黃銳採訪錄，2000.1.7於香港。

註62-66：同註59。

註67：Nicolas Fox Weber：《巴爾丟斯(Balthus)：自傳(A Biography)》（紐約Alfred A. Knopf，1999），頁249-282。

註68：摘自筆者於2001.5.10對李爽的電話採訪。

註69：中文版《李爽於1980年至2000年間的藝術發展》曾被台灣的洞窟藝術中心（Caves Art Center in Taiwan）發表在李爽的網頁上，網址http://www.gallery.com.tw/Artist/453/index.htm，此網頁已取消。

註70：摘自筆者對黃銳採訪，1999.11.27-29於大阪。

註71：摘自筆者對黃銳採訪，2000.1.10於香港。

註72：《星星十年》（香港漢雅軒，1989），頁36。

註73：摘自筆者對黃銳採訪，2000.10.7於香港。

註74：同註46，頁5。

註75：同註71。

註76：同註70。該次採訪用日文發表在《要藝術自由：星星20年》（東京東京美術館，2000），頁104-107。

註77：同註76。

註78：同註71。

註79：同註78。

註80-82：同註71。

註83：曲潤海編：《中國藝術博覽會目錄》（北京北京白樺出版屋，1993），頁370。邱乃壯（1953年出生）自1992年起著手完成一個世界性的藝術計畫，至今他已完成了北京、瀋陽、青島、西安四處計畫。

註84：同註71。

註85：同註76。

註86：同註71。

註87：摘自筆者對艾未未採訪，2000.5.1於北京。

註88：至少有3位星星藝術家於80年代離開中國去美國。嚴力1985年赴美國。趙剛1983-1984年期間獲荷蘭的獎學金在馬斯垂克（Maastricht）學習藝術，1984年他獲得另一個獎學金在紐約攻讀文科並繼續在Vassar College畫畫和創作拼貼畫，到目前為止，也許趙剛是唯一仍在美國生活的星星藝術家。

註89：同註87。

註90-91：《中國前衛藝術：北京和紐約展覽目錄》（Avant-garde Chinese Art: Beijing/ New

York)（紐約：城市美術館City Gallery，1986年），頁36。2001.3.16，艾未未通過電話證實此事。

註92-93：〈Chinese-art.com出版人Robert Bernell對艾未未的採訪錄〉網址www.chinese-art.com/volume2issue1/interview.htm, 本文作者於2001.1.12瀏覽該網址，2001.3.16艾未未通過電話確認此事。此網頁已取消。

註94-96：同註87。

註97：安迪‧沃荷(Andy Warhol)於70年代畫毛澤東像。

註98：同註87。

註99：白傑明：《毛的影子：偉大領袖的死後祭禮（Shades of Mao: The Posthumous Cult of the Great Leader）》（倫敦M.E. Sharpe，1996），頁216-217。

註100：「蛻變突破：華人新藝術展覽（Inside Out: Chinese New Art Exhibition）」，於2000年在香港展出。

註101：一位法國藝術家於1969年創作了一幅將毛澤東、佛洛伊德、馬克思三者並置的畫，這畫在巴黎的現代藝術博物館（The Museum of Modern Art）展出。

註102：同註87。

註103：莊輝、艾未未編輯：〈採訪艾未未〉《白皮書》（香港大地出版社，1995），頁12。

註104：同註87。

註105：同註104。

註106：同註87。

註107：冷林：《是我》（北京中國文聯出版社，2000），頁117。

註108：同註87。

註109-111：摘自筆者對毛栗子採訪，2000.5.2於北京。

註112：于根元主編：《現代漢語新詞詞典》（北京：北京語言學院出版社，1994年），頁771。「五好家庭」的標準是：遵紀守法，執行政策好；努力學習，參加社會活動好；計畫生育，教育子女好；家庭和睦，鄰里團結好；安全衛生，勤儉持家好。

註113-116：摘自筆者對毛栗子採訪，200.5.2於北京。

註117-120：摘自筆者對嚴力採訪，2000.7.2於上海。

註121：嚴力：《多面鏡旋轉體》（青海青海人民出版社，1999），頁54。

註122：同註117。

註123：同註122。

註124：同註121。

註125：同註117。這4本書是《紐約不是天堂》（1993）、《與紐約共枕》（1994）、《紐約故事》（1995）、《最高的葬禮》（1998）。

註126：《從我開始修補的新世紀（Patching Begins with New Millennium and Myself: Yan Li, exh. Cat.)》（紐約：Expedi Printing Inc., 1999年），頁27-28。

註127：摘自筆者對尹光中採訪，2000.3.25於貴陽。劉青也在2001.3.6的電話採訪中提到這次展覽，劉說這5位貴陽青年的作品風格與星星的頗相似，但是他們未能像星星那樣製造出吸引世界目光的影響力，不過他們的展覽比星星美展更早。

註128-130：《鬼才尹光中》錄像資料（北京中央電視台，1984）。尹光中在錄像中提到，他很貧窮，只能用自己從墓葬工作中賺來的那點錢去買藝術、文學、歷史書籍。

註131-133：摘自筆者對尹光中的採訪，2000.3.25於貴陽。

註134：同註128。在這個影像資料中可看到尹光中的「土法」製做過程，他在山上挖掘白石泥，加水後反覆碾磨直至可塑形為止，他自己在山上做這一切。

註135：摘自筆者對尹光中採訪，2000.3.25於貴陽。尹光中說，鍾阿城在電視上看了他的作品後幫他安排在北京展覽。根據白傑明所述，鍾阿城和栗憲庭在北京建立「1，2，3，4藝術交流公司」已有一段時間，他們於1984年在北海公園成功舉辦了一個尹光中和王平(Wang Ping)的展覽。摘自《星星十年》（香港：漢雅軒2，1989年），頁78。

註136：李陀：〈誰道大雅久不作：觀尹光中創作沙土面具有感〉，載貴陽史文學藝術文論選編輯組編：《貴陽市文學藝術文論選》（貴州民族出版社，1999），頁433-436。

註137：王恆富，龔繼光編：《貴州儺面具藝術》（上海人民出版社，1989），頁1-28。

註138：同註137，頁3。在貴州，通常用木料、竹、竹筒、紙來製做儺面具。

註139-140：摘自筆者對尹光中採訪，2000.3.25於貴陽。

註141：同註139。另《中國前衛藝術：北京和紐約展覽目錄》(Avant-garde Chinese Art: Beijing/New York)（紐約城市美術館City Gallery，1986），頁19。

註142：同註139。

註143：2000.9.24，谷文達在香港舉行的〈蛻變突破：華人新藝術展覽〉的藝術家聚會上講述了他的〈中國紀念碑（Chinese Monument)〉創作概念。

註144：尹光中在2000.3.25的採訪中曾向筆者解釋這個作品的創作概念。

註145：同註139。

註146：Simon Leung，Janet A. Kaplan：〈仿製語言：與谷文達、徐冰、強納森的一次閒談（Pseudo-Languages：A Conversation with Wenda Gu, Xu Bing and Jonathan Hay)〉，載《藝術雜誌（Art Journal)》，1999年秋，頁87-89。

註147：同註139。

註148-150：摘自筆者對邵飛採訪，2000.5.4於北京。

註151：楊先讓、楊陽編著：《中國鄉土藝術》（北京新世界出版社，2000），頁210-214。

註152：何星亮：《中國圖騰文化》（河北中國社會科學出版社，1992），頁42、43、79，82-86。

註153：吳綠星編，Wang Xuewen和Wang Yanxi譯，盧延光插圖：《中國百仙圖（100 Chinese Gods）》（新加坡Asiapac Book Pte Ltd，1994），頁55-56。

註154：李劍平主編：《中國神話人物辭典》（西安陝西人民出版社，1998），頁38。

註155：這件作品的標題是〈多慾的菩薩：系列一（Requesting Buddha: Series No.1）〉，（1999），2001.6.16_7.3在香港舉行的〈建構的真實：北京概念攝影展〉（Constructed Reality: Conceptual Photography from Beijing）上展出。

註156：這件作品以〈故園古今情〉為標題載《邵飛作品展覽目錄》（Março：Galeria de Exposições Temporárias，1994），頁32-33。

註157：這部分內容以〈邵飛作品的敘事手法〉發表在邵飛的新書：《名家創作生活叢書》（北京人民美術出版社，2002），頁24-33。

註158：《中國前衛藝術：北京和紐約展覽目錄》（Avant-garde Chinese Art: Beijing/ New York）（紐約城市美術館City Gallery，1986），頁22。在1979和1980年的星星美展目錄中沒有楊益平的風景畫記錄。

註159-164：摘自筆者對楊益平採訪，2000.5.2於北京。

註165-166：摘自筆者對薄雲採訪，2000.5.2於北京。

註167：《星星十年》（香港漢雅軒2，1989），頁49。薄雲說他6歲就離開祖母在北京一所寄宿學校讀書，從那時起就有一種孤獨的憂鬱感。

註168-169：同註165。

註170：摘自王克平日記，載《星星十年》（香港漢雅軒2，1989），頁20。

註171：摘自筆者對邵飛採訪，2000.5.4於北京。

註172：同註1。

註173：摘自甘少誠生平，載《甘少誠作品展覽目錄》（深圳文博精品製作有限公司，1996）。

註174-177：陳志偉：〈甘少誠〉，載《甘少誠作品展覽目錄》（深圳文博精品製作有限公司，1996）。

註178：同註174。其中提到甘少誠於1991.11.1寫給陳培輝的信。

註179：同註174。

註180：同註173。

[5]

承先啟後的星星

　　一群不同背景的民間藝術家舉辦了兩次星星美展，就像鍾阿城說的那樣，不同的藝術家就像滾雪球似地加入他們的活動，以致雪球越滾越大。【1】星星藝術家不是一個具有特定風格的正式藝術團體，他們的獨特之處不僅是因為在中國美術館外公園裡舉辦挑戰性的露天展覽，而且還與當局發生大膽的對質，並舉行了意外的遊行示威運動，更可貴的是他們獲得了一個適當的展覽空間。在中國歷史上，當局向民間活動妥協是史無前例的，星星美展代表一種非官方的地下文化潮流對抗當局或官方文化的勝利。雖然之前在民主牆和文化公園已有幾次民間藝術展覽，這些展覽肯定也曾鼓舞他們，但是星星美展是首次公然挑戰官方文化的民間藝術展覽，也是首次吸引外國傳媒的民間藝術展覽。其示威運動的影響力壓倒了藝術展覽，他們被視為中國人民要求民主自由心聲的代表，這與民主運動活動家魏京生於1979年3月被捕的消息報導同時發生。星星、《今天》及《四‧五論壇》之間的相互聯繫激起民主活動者利用星星示威遊行的爭議，結果使當局加速鎮壓民主牆和民主運動的決定。

　　除了星星和其他民間社團一起製造的複雜性以外，一位法國外交官和一些海外留學生，以及大使館官員開始購買或收集星星美展作品，這對中國當代藝術的發展同樣具有重要意義。【2】雖然他們曾在中國美術館舉行過一次展覽，但是美術館並未收藏任何作品。【3】不過，西方人對中國當地藝術展覽的支持卻鼓勵星星藝術家由業餘變成專業，並出現一種新的文

化交流現象，一些藝術家、詩人、青年人開始與西方人接觸，並發展成藝術家和顧客的關係。那時法律不允許人們與外國人有聯繫，雖然星星藝術家只是邊緣角色，但是他們參加了這個新的社群及其聚會，這種新的文化現象從80年代一直運轉至今。

星星美展糾纏在多種關係裡，例如：官方文化和民間文化之間、與民主運動接觸的藝術家的個人活動和集體活動之間、在本地人的活動中介入西方人士的干預等，這些在中國歷史上都是不平凡的，這個極具大膽突破精神卻又充滿天真、意外、挫折、犧牲及迷茫成分的錯綜複雜事件，暗示星星美展有多麼不尋常。雖然他們經歷了一連串的挫折失敗和勝利迷惑，以及最後的失敗導致不能繼續其影響力，但是1979和1980年引人注目的星星美展應寫入中國當代藝術史。

這是一種革命性突破，因為在公眾地方舉辦展覽是對官方藝術背景的一種抗議和挑戰。當事件的背景給星星美展下定義的時候，星星美展也在中國創造出一種新的藝術背景，這預示著新時代的出現，即民間藝術或言非傳統藝術出現，並改變主流藝術和主流文化的一貫模式，星星美展成為90年代中國另類展覽和公共場所展覽的明顯前兆，例如2000年，官方在上海舉辦美術雙年展覽，一些另類的或獨立的個人展覽也同時存在，【4】這是1979年星星藝術家們努力追求的回聲。作為一個歷史事件，它開啟了一個在公共場所展示實驗藝術家作品的新時代。另外，他們想讓大眾知道自我存在的目標實現了，民間藝術和官方藝術的背景也開始微妙地改變。星星還引起西方人對中國當代藝術的關注，並開始與西方人建立起一種新的藝術家與顧主的關係，這個因素改變了中國當代藝術背景。結果，一些中國藝術家創造出一些適合國際藝術市場的作品，另一些則因創造出一些別具一格的風格而在國際藝術界揚名。西方客戶對中國當代藝術正、負面的影響值得進一步關注，因為這與中國近十年的經濟騰飛和全球一體化過程是結合在一起的。

除了展覽形式之外，星星美展參展作品的內容和形式是多樣的，展現出一種特定時期的文化特性，其作品顯示這是他們對那個時代的政治背景、官方藝術及西方現代主義風格的回應。

首先，其作品內容顯示他們關心文革之後的社會現實。星星作品與

「傷痕藝術」的內容有相似之處，不過星星藝術家以不同風格手法從不同於「傷痕藝術」的視角去重新詮釋文革時期人們經歷的悲劇事件和傷痛經驗。另外，大膽揭示社會問題的作品顯得既特別又具批判性。此外，與民族文化問題相關的作品，雖帶有悲觀和理想主義色彩，但顯露了人們共有的愛國心，這類作品也引起當地人的關注。在這三類作品裡，雖然混雜著憤慨、憂鬱、絕望及浪漫的希望成分，但是反映星星藝術家對特定時期的社會問題作沉痛辛辣的回應。

第二，星星藝術家不採用官方指定的社會主義現實主義和國畫風格，這給人強烈的印象。70年代末的官方藝術宗旨是清晰傳播政府信息，塑造人民群眾中的完美典範，星星作品的多樣化則與官方藝術形成鮮明的對比。其中描繪裸體和普通人生活的作品顯然打破70年代末官方藝術要求繼承文革遺產的規條，他們表現人們日常生活的手法與表現工農兵理想生活的方式形成反差，在當時是不尋常的事。另外，裸體在1965至1977年間是被禁的題材，【5】從1977至1980年間，中國各大美術館總共收藏了三幅裸體油畫，【6】這可解釋為甚麼在公共場所展覽裸體至今仍不常見的原因，雖然毛澤東於1966年同意畫裸體模特兒，【7】但是學術圈直到1977年才開始畫裸體畫。這兩類星星美展作品顯示星星藝術家是如何回應文革之後的官方藝術文化的。

第三，星星作品中有許多印象派、後印象派、野獸派、立體派、表現主義等西方現代主義風格的肖像畫、風景畫及靜物畫。雖然這些是西方的過時流派，但他們仍著迷地模仿，這顯出他們的探索精神。

由上述三點可知星星美展作品的多樣化，這可解釋為何他們的展覽無論在當時的官方還是民間藝術展覽中都如此引人注目。部分作品有特殊的審美價值，批判性作品吸引了許多注意力，實驗性的作品則被批評為西方風格的仿製品，這正反映出他們的長處和弱點。星星美展作品的多樣化反映當代藝術家想開拓新的藝術路線，在內容和形式方面有高度自主性。

1979和1980年的星星美展開拓了中國當代藝術史上的新時代，這是不爭的事實。80年代中曾出現百花齊放的藝術現象，我們應如何看待星星和百花齊放兩者間的關係呢？很多著作把1979至1989的十年視為藝術和政治上的重要階段，1979和1980年的星星美展、1985年的新潮美術運動、1989

年的現代藝術展覽是中國當代藝術史上三個重要片段。

星星對1985年的新潮美術運動已無直接的影響，而其後舉行的1989年現代藝術展覽被視作1985至1989年藝術階段的分界線，可見兩者更無直接的關係。首先，星星的核心成員於80年代中已遠赴海外，大部分生活在中國的星星藝術家都沒有參加藝術活動，只有王魯炎、陳少平和顧德新於1989年創立了新刻度小組。其次，1985年的新潮美術運動是在三個藝術批評小組的鼓動下進行的，參加的藝術家都受過專業的藝術訓練，他們在《美術》、《中國美術》、《中央美術學院》這些美術權威單位工作，掌握豐富的西方資訊，並於1984年起開始從多個方面質疑現代藝術。

1985年，各地出現了許多不同的藝術社團，並提出不同的藝術主張。大部分星星藝術家是在封閉的環境裡各自創作的民間藝術家，幾乎接觸不到西方藝術書籍和消息，而參加1985年新潮美術運動的大部分藝術家都受過學術訓練，與西方觀念和世界趨勢更加合拍，兩者的身分地位很不同，星星處於試圖打入官方文化圈的地位。1985年的新潮美術運動可說是官方藝術家的藝術自我覺醒運動，他們關心人類社會、傳統文化等問題，這場運動是一種複雜的文化現象，當時席捲中國多個城市，它與流產了的1987年現代藝術展覽有密切關係，它又是1989年現代藝術展覽的序曲。

由於1981年的政策收緊和1983年的反精神污染運動，星星藝術家能做的，只是在不同的地方繼續創作藝術，漸漸地他們在當地就失去了影響力。然而，其活動和展覽卻在歷史上刻下了烙印。1980年，黃銳和馬德升去中國西南舉辦當代藝術巡迴講座，同年，又在中央美院舉行了研討會。這些事反映星星藝術家於80年代初立志以邊緣身分去改變當代藝術背景的積極性和雄心壯志。儘管如此，但是究竟隨後一代藝術家對他們的展覽形式和作品投注了多少注意力卻不能斷定，從參加80年代藝術運動的藝術家處收集到的意見資料分析，可大略得知新一代藝術家對星星美展的回應程度。

1989年、1994年、2000年三度在海外舉辦回顧性的星星紀念展覽。與1979和1980年在北京舉辦的星星美展相比，這三次展覽幾乎沒有什麼影響，但是星星藝術家的個人發展狀況證明，近二十年間他們仍在繼續自己的藝術追求。北京星星美展的成功大大加強了他們想做藝術家的決心，尤

其是對那些業餘藝術家來說。【8】然而,他們發現藝術家很難在中國生存,因為他們的作品被禁止展出。經過一次成功狂喜之後,移民成了唯一能撫慰其絕望的出路。

移居巴黎、倫敦、大阪的五位星星藝術家一邊享受創作自由,一邊面對新的困難繼續創作。首先,他們得面對謀生的問題,這誘導他們製做商業化作品,而且也影響他們的創作方向。第二,是在新文化裡同化還是與之逆行,這引導他們再思自己的民族傳統,然而這個困境不易解決。第三,他們不得不孤立地工作,因為沒有一種文化或環境可被認同或依附。因此,他們的作品沒有強烈鮮明的內容和主題,也就不能有星星美展作品裡那種熱忱、批判性和本土意義。他們必須應付新的文化氣氛、新的展覽制度及新的觀眾。近二十年間,王克平、馬德升、李爽、曲磊磊、黃銳這五位僑居海外的星星藝術家一直都在尋找自己的藝術方向,並各有很不平常的發現。【9】

王克平放棄了星星美展時期著名的政治雕刻作品特色,轉向探索人體,其作品顯示他有以簡潔手法巧妙處理木料與體形關係的天賦。馬德升以不同的媒體繼續創作有關社會和人性的藝術作品。李爽堅持她的自傳式的油畫和拼貼創作。他們的作品既是個性的描述,又是星星美展作品的延續。李爽與王克平相似,她也不再畫像星星美展作品裡那種批判性的作品。曲磊磊的作品則顯示他以傳統的水墨媒介將家鄉的記憶和對未來的樂觀憧憬作逆行的融合。黃銳的作品顯示他以不同的形式表達對生活空間、記憶、人生的關心。曲磊磊的發展軌蹟顯出一種連續性,黃銳的發展道路則顯出風格的分裂和轉變。雖然這五位藝術家已失去在中國時的激情,但他們的作品在歐洲、日本、香港、韓國、台灣等地廣泛地展覽,他們在海外的成就是確鑿無疑的,這使我們想起二十年前他們在中國為完成星星美展而投入的心血和努力。

除了上述五位移居國外的星星藝術家,目前還有七位生活在中國和一位過世的藝術家,其生活經歷也反映他們於最近二十年的藝術追求。邵飛、尹光中、薄雲是在藝術學院和藝術機構工作,他們也一直在不同的藝術領域繼續創作。邵飛強於描繪民族和女性主題,並創立了不同於星星美展時期風格的藝術詞彙。尹光中與邵飛相似,他寧可從民族精神和地方習

俗中去吸取營養，以不同的表現形式去表達藝術感覺。薄雲與前二者不一樣，他的作品從孤寂風格的水墨畫發展到混合媒體作品，反映他一直在尋找最能表現他和他的民族的內容和形式。

艾未未、嚴力、毛栗子三位星星藝術家曾在美國或歐洲長住過一段時間，之後回國生活。其創作軌蹟顯示一些西方觀念影響他們的意識及作品內容和形式。毛栗子的發展是很直線型的，嚴力和艾未未則是非直線型的。與這三位藝術家形成對比的是楊益平，他沒有離開過中國，他的藝術發展道路是直線型的，他堅持描繪他最喜歡的革命主題和普通人生活主題。甘少誠則以探索人體表現形式來表達自我。

這八位星星藝術家一直堅持藝術創作，並以個人或小組形式展出他們的作品，顯出各自不同的藝術成就。這揭示了星星藝術家在中國當代藝術領域的無形面紗，即新一代的藝術家佔據藝術界的主要地位，例如：小組形式的觀念藝術展覽正在不斷出現。在中國，除了艾未未與別的藝術家合辦並參與一些實驗藝術展覽之外，其他星星藝術家則獨立自信地各自創作，未被藝術展覽策劃人和主題式展覽嚇倒。另外，藝術家回歸中國並繼續創作的現象表示中國藝術市場的成長和繁榮，他們必須解決如僑居他國的藝術家所面對的同樣的財務問題，還必須與當地背景的新角色及涉及藝術領域的人建立關係。作為藝術展覽的策劃人、藝術家及民間藝術刊物出版人等多重角色的艾未未，對當代藝術的發展貢獻良多。除了艾未未，嚴力也打算參加上海文化領域的活動。因從西方文化、過往經歷及民族傳統獲得靈感和啟發，星星藝術家在一個更開放的氣氛裡工作，並能以各種方法去探索不同的藝術道路。在藝術創作方面，他們比那個受禁錮的年代表現得更成熟和自信了。

從組織1979和1980年星星美展到目前，星星藝術家的發展道路反映中國當代藝術發展的某些現象。藝術生產和消費的模式已經改變，當時展覽機會十分有限，星星藝術家在藝術市場充當被動角色，他們欲吸引公眾注意力的目標達到了，星星美展改變了藝術背景，還引起西方買家的注意。最近二十年間，星星藝術家一直嘗試用各種方法進入國際藝術市場，例如：參加國際藝術展覽，與藝術品代理人建立關係，讓代理人幫助舉辦展覽會，提高作品的曝光率和國外影響力。隨著展覽機會的不斷增多，他們

以個體藝術家的身分，以更積極的態度去應付正在變化的中國和海外的環境趨勢。星星美展及其參展作品是有歷史意義的，因為它改變了藝術背景，並影響了中國當代藝術的發展。從整體來看，並非所有星星藝術家都很出名，然而，他們的個人發展狀況卻以實例解釋了星星美展在中國藝術史上承先啟後的橋樑作用，並進一步解釋其在中國當代藝術圈是積極活躍的角色。其中有人成功地建立了個人的藝術風格，例如王克平、曲磊磊、邵飛、楊益平、毛栗子；其他的則繼續尋找各種表現方式，包括黃銳、馬德升、李爽、艾未未、薄雲、尹光中、嚴力、甘少誠。

70年代末，星星藝術家扮演激進的先鋒角色，在中國為爭取新的展覽形式而戰，他們為下一代藝術家於最近二十年的發展點燃了中國當代藝術之火，正像他們的畫會之名「星星」之意所預示的那樣：「星星之火可以燎原。」星星與太陽相反，星星比喻普通個體，他們聚集在一起並組織了1979和1980年的星星美展，在文革剛結束的政治背景下強調自我價值和追求藝術個性，其展覽目的是為吸引大眾的注意力和表達自己的觀念，這意味著他們是以藝術為工具去達成某種目標。星星作品的多樣化與文革時期及其尾聲時期的霸權藝術形成反差。近二十年，星星藝術家分散到不同的地方，並在不同的環境繼續創作，他們像星星那樣散播到世界各地，自由地探索自我，並通過作品去表達思想。多樣化的藝術發展道路暗示每位星星藝術家已經經歷了發現自我個性的釋放過程。集體背景塑造了星星美展時期的作品，與這些早期作品相比，他們後來的發展過程更具個性化。

本書的研究焦點是：為何從多個視角去審視1979和1980年的星星美展，它在當時的藝術展覽中都是十分引人注目的。並提供一個立體的背景去重新解釋星星美展及其參展作品，從而改寫了星星美展的歷史意義，由於藝術觀點與眾不同，而且對當時的政治環境作出迅速的回應，他們的行動在中國藝術史上具有重要意義。本書對星星藝術家於1980至2000年間的發展軌蹟進行整理，目的是想了解他們的藝術成就及達成目標的過程。星星畫會於70年代末的理想是為新的展覽形式、新的藝術內容和形式而戰，至90年代，他們已部分實現其藝術目標，不過至今還未實現藝術自主，一些中國當代藝術家仍就開辦實驗性藝術展覽的問題繼續與當局努力磋商。與此同時，中國當代藝術的發展也正面臨重大危機，部分中國藝術家只做

迎合市場的作品，有些則利用自己的游離身分去銷售自己，憑此見識，他們的作品變成專為西方藝術市場生產的商品。有個奇異的現象，即一些中國大眾不熟悉的中國藝術家的作品在西方卻很出名。究竟藝術市場操縱中國當代藝術的創作方向至何程度，這是另一個值得研究的重要課題。

註釋

註1：阿城：〈星星點點〉《星星十年》（香港漢雅軒2，1989），頁16。

註2：李爽和嚴力曾提到，當有人買了他們的作品時，別提有多興奮了。黃銳說他們的大部分作品被法國大使和外國留學生買走了。薄雲提到有個英國人誇他的水墨畫好。

註3：黃銳提到，一些中國美術館的人員曾想收藏他們的作品，但無結果。摘自黃銳採訪錄，1999.11.27～29於大阪。

註4：關於「2000年上海雙年美術展覽會」，參考巫鴻：〈歷史大事：2000年上海雙年美術展〉(The 2000 Shanghai Biennale: A Historical Event) Asia Art Pacific，第31期，2001，頁42-49。

註5：安雅蘭（Julia Andrews）：《中華人民共和國的政治和畫家（1949-1979）(*Painters and Politics in the People's Republic of China, 1949-1979*)》（加利福尼亞加利福尼亞大學出版社，1994）頁311、462注42。1965.7，文化部部長為免學生脫離工農兵而禁止學習裸體畫。

註6：《中國美術館油畫收藏》（天津天津人民出版社，1998），頁6-66、70。

註7：同註5，頁392。毛澤東認為在課堂畫裸體模特兒可以接受。

註8：王克平、李爽、曲磊磊確認這一點。

註9：黃銳於2002年回北京生活和創作。

感謝的話

首先，特別感謝我的論文導師祈大衛博士（Dr. David Clarke），他一直為我的論文寫作領航，同時，也感謝我的副論文導師萬青力教授，我從他的寶貴建議中獲益良多。

在本論文的籌備階段，我得到很多人的幫助，在此，我向曾為我伸出援手的人表達衷心的感謝，他們是：王愛和博士、陶格博士（Dr. Greg Thomas）、黃銳及夫人Akiko、尹光中、方振寧、田所政江、牧陽一、艾未未、薄雲、楊益平、毛栗子、王魯炎、趙文量、楊雨樹、芒克、邵飛、栗憲庭、胡向東、劉煒、呂英、王克平、馬德升、李爽及白天祥、曲磊磊、嚴力、葉欣、東強、趙南、朱青生、包砲、楊藹琪、邵大箴、劉念春、劉青及北島。

同時，我對我的鋼琴老師黃貴芬，以及我的同學戴穗華深表敬意，他們口述的獨特故事豐富了我對文化大革命歷史背景的理解。我也感謝Donna、Jonathan Boom、Seetal Sharma的慷慨幫助，為我的論

文初稿認真校對。並感謝Winnie和Hsu當我在倫敦採訪時的盛情款待。在收集資料過程中，我尤其感激Hubert、Magdalen、戴穗華、Maggie、Jessie、Kimmy、Apo、Vicky、County及黃健明給我各種各樣的幫助。在翻譯法文和日文資料方面，我特別感激Jonathan、Theresa、Shiori、Laura及Felice。 我向我的普通話老師李靖表達特別的感謝，還須特別感謝香港大學藝術系高昕丹、馮華年、吳玉蘭及王少麗的幫助。在此向所有曾給我無限精神支持的團契朋友及我們的顧問甄鳳玲博士表達衷心的感謝。

我特別感謝藝術家出版社，他們讓我的論文可以出版成書。我衷心感謝戴穗華將我的英文論文翻譯成中文，還要感謝張志英和邱惠祥在出版過程作出的幫忙。我向我的老師祈大衛博士再次表達衷心的感謝，他不斷地鼓勵我並提供寶貴的意見。在圖片出版方面，我感謝星星畫會及無名畫會的藝術家允許我在本書使用他們作品的圖片。

國家圖書館出版品預行編目資料

星星藝術家：中國當代藝術的先鋒1979-2000 ＝
The Stars Artists: Pioneers of Contemporary Chinese Art 1979-2000
霍少霞／撰文
-- 初版 . -- 台北市：藝術家出版社，
2007〔民96〕面；15×21 公分

ISBN-13　978-986-7034-53-3（平裝）

909.886　　　　　　　　　　　　　　　　96012465

星星藝術家：中國當代藝術的先鋒（1979—2000）

The Stars Artists: Pioneers of Contemporary Chinese Art 1979-2000

霍少霞・著／戴穗華・譯

發行人 ◆ 何政廣
主編 ◆ 王庭玫
文字編輯 ◆ 謝汝萱・王雅玲
美術設計 ◆ 苑美如

出版者 ◆ 藝術家出版社
台北市重慶南路一段147號6樓
TEL：（02）2371-9692～3
FAX：（02）2331-7096
郵政劃撥：01044798 藝術家雜誌社帳戶

總經銷 ◆ 時報文化出版企業股份有限公司
倉庫：台北縣中和市連城路134巷16號
TEL：（02）2306-6842

南部區域代理 ◆ 台南市西門路一段223巷10弄26號
TEL：（06）261-7268
FAX：（06）263-7698

製版印刷 ◆ 炬曄彩色製版印刷股份有限公司
初版／2007年7月
定價／新台幣360元

ISBN-13　978-986-7034-53-3（平裝）